U0020225

當代
藝術
市場
結構

羅青

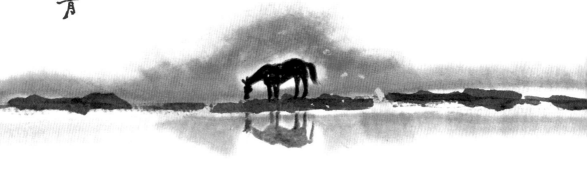

〔自序〕
文化創意產業的基礎

一般人總認為要在經濟發展起來後，方談得上文化藝術的發展；認定經濟繁榮是根莖，文化藝術是花果。事實上，文化藝術與經濟間的關係，千絲萬縷，並非上述簡單的因果論，可以描述清楚。

台灣屬於海島外向型經濟模式，其運作方式是進口原料，加工，然後出口。半個世紀以來，台灣自身所能掌握的，不是原料市場，不是商品市場，而是加工型態的人力市場。

通過近六七十年的努力，台灣目前已經累積了在「進口、加工、出口」經濟模式背後，扮演主要原動力的角色——「資本」。這幾十年來，大家拚命想將目前所累積的巨額資本，做更有效的運用，例如在「加工」外，進一步掌握世界商品「市場」。這樣一來，就面臨了如何把「加工」的層次，提升到自行研發、設

計，自創品牌、風格，獨立行銷，有效管理……等課題，同時也瞭解到，要解決

這些高層次的問題，必須要從文化藝術的創意著手，方才有效。這也就是為什

麼，孫運璿先生（1913-2006）於一九九〇年代初，公開自責，他於行政院長任內

（1978-1984），太過於注重經濟科技發展，忽略了文化藝術建設。而教育部也隨

之改變以往禁設藝術學院的態度，開始採取較具鼓勵性的做法，著手培養文化藝

術人才。

文化藝術活動與高層次的科技經濟活動，有一個重要共同點，那就是「發明

與創造」，這也就是二〇〇〇年後，世界各國喊得震天價響的「文化創意產業」

（cultural and creative industry）。藝術與科技，兩者之間，相輔相成，相互激

盪，缺一不可。有了精良的科技製造能力，而不懂得如何設計造型、如何包裝推

廣、如何創造品牌、如何行銷管理，那仍只停留在替人「加工」的階段，無法更

上層樓。

然而，如何提升國人的設計包裝能力？如何增進大眾的鑑賞審美品味？一言

以蔽之，要加強文學美術教育。唯有文學美術二者相互輔助共生，國民的創造鑑

賞力，方能大增，形成文創產業的金字塔結構。在金字塔上層，是「獨特的美學

理論」（aesthetics and literary theories）與「創意藝文作品」，以及隨之而來的「實際評論」（practical criticism），此三者乃文創產業的軟體「發動機」與「火車頭」，其他一切的投資與努力，都將事倍功半，難以發揮應有的效果。沒有此一軟體「火車頭」，是新品味與新風尚的開創者與引領者。

「發動機」與「火車頭」則是公私美術館、大學美術系所、公私畫廊藝術中心。而文創產業的硬體的校長選拔。這一點，國內無論公私行政主事者，都無基本認識，令人遺憾。文創金字塔的中層，是有關食衣住行的實用產品設計，如服裝設計、室內設計……等；基礎層則為餐飲美食、旅遊觀光、休閒住宿；而中層、基層的發展，與上層所提倡的美學及品味，則有相互啟發的緊密關係。

在西方，重要美術館長出缺，是開放向全世界徵才的，其重要性不亞於一流大學

過去三四十年來，現代美術與現代文學似乎漸漸分家，不再像一九五〇、六〇年代，雙方來往關係密切，這對美術界，是一大損失。因為許多現代文學所開發出來的「新感知性」（new sensibility）及新內容，被美術家忽略了。畫家如果一味專注技術花樣翻新，便易產生「文」勝於「質」的現象，這對美術持續精深發展，十分不利。

美術界另幾項隱憂是「歷史透視」的缺乏，「理論創發」能力薄弱，「圖象史料」不足。「歷史透視」的缺乏，造成了藝術史的各種分類史研究，嚴重落後不足，大大削弱美術界「承先啟後」及「反映時代」的能力。理論能力不足，也使美術界無法深刻探討「時代特色」與「美術創作」間的關係，更無法提出強而有力的詮釋論點，具體評價當代美術創作的具體成就。遂使許多美術作品，淪為西洋畫派的附庸，聊備一格而已。

目前與美術相關的公私機構，圖象史料嚴重缺乏，諸如有關美術與美術史料的文獻、圖片……等等的蒐集整理、分類、服務，都十分落後，削弱了「歷史透視」、「理論詮釋」的基礎。使本已嚴重不足的美術研究工作，一直無法建立在紮實的圖象及文獻研究上，十分可惜。

法國巴黎之所以能夠在二十世紀前半期，成為世界藝術之都，自有其長遠而客觀的歷史及社會條件，但法國政府對藝術及藝術家的各種贊助，亦是重要原因之一。初到巴黎的外國畫家，往往會因為受到法國政府在生活上的照顧及優惠而感到納悶。為什麼一個政府會如此熱心的贊助外國畫家？如果我們仔細分析其政策背景，便可瞭解，此項贊助措施的最後受惠者，乃是法國本身。

一國藝術活動蓬勃發展及藝術名家不斷出現，都一定有周期性的起伏，不可能一直走榮不衰；而藝術名家的出現，也有定數，不能以時間長短，及藝術參與者多寡，來決定名家的人數及比例。以中國為例，元朝國祚不滿百年，但卻出現了主導墨彩藝術發展史至巨的「元四家」以及其他三、四位影響深遠的名家。明朝國祚長達二百七十六年，畫家多如過江之鯽，但也只不過出現了「明四家」以及其他六、七位名家。因此藝術活動的持續蓬勃發展，及藝術大家不斷出現，往往不能只靠一個民族的力量，要各個民族都有參與者，方才有效。巴黎、紐約就看清楚這點，不斷以優厚條件，吸引世界各國藝術家，前來工作發展，甚至成名。

以深刻反映現代工業社會的現代派藝術家為例，在巴黎成名的現代畫家就有西班牙的畢卡索、米羅、達利、荷蘭的梵谷、蒙德里安、俄國的康定斯基、夏戈爾……等。這些畫家與藝評家、畫廊經紀人、美術館長、藝術史家、出版家、收藏家，產生複雜的互動關係，促成蓬勃的藝術活動，影響所及，連服裝設計家具、建築……等等相關行業，也水漲船高，相互吸收彼此發展出來的最新成果，走向尖端。使巴黎不但在藝術創作及理論上，領先群雄，甚至在其他相關行業

上，也執牛耳，銳不可當。我們看從巴黎來的中級名牌服飾如皮耶·卡登（Pierre Cardin 1950）之類的，便可明白。一國美術水準之高低，與該國「生產力品質」之優劣，是有密切關係的。

過去多年來，台灣紡織業因成本及工資上漲關係，不得不走向自行設計產銷的高階路線，大家都想增強設計能力，以期將來與義大利，甚至與巴黎一爭長短。然如果沒有培養高水準美術設計人才的環境，那再努力也是枉然。其他相關出口產品所面臨的問題，與紡織界多半大同小異，非要從根救起，方才真能產生效果。

因此，如何紮實的辦好國小、國中、高中及大學的美術教育；如何通過各種公正的美術競賽，獎勵創作及理論人才；如何持續舉辦美術研討會，充實理論基礎；如何修訂稅法，鼓勵藝術投資，蓬勃藝術市場；都是行政院及教育部必須正視且隨時注意的問題。

良好的學校美術教育，還要有一流的公私立美術館，在社會教育上持續配合，方能真正發揮成效。而美術館只有在高瞻遠矚的館長帶領下，方能成為文創產業的火車頭，帶領藝文界及文創中層、基層產業，在社會上創造有形無形的巨

大文創財富與收益。希望台北能夠有容乃大，率先邁出紮實的步伐，逐漸成為中國大陸及東南亞、東北亞各國藝術家的搖籃，使我們的藝術家，成為國際矚目的藝術活動焦點，並達到能與巴黎、紐約、倫敦抗衡對話的地步。

筆者有鑑於此，特別注重墨彩繪畫語言之開發及美學典範之探索，因為唯有在這方面努力，才有向全世界發聲的可能。本書上卷「當代墨彩篇」，著重於如何讓農業社會的墨彩語言與美學，順利轉化到工業及後工業社會中來；在有保存、有揚棄、有創新的原則下，尋找傳統墨彩美學的新生之道。全卷共收錄〈當代墨彩畫語言之探索〉、〈墨彩畫語言出發〉、〈墨彩畫創新之道〉、〈墨彩畫語錄〉、〈棕櫚樹，現代文化中國的新象徵〉、〈墨彩畫的過去與未來〉六篇文章，從文化記號學（Cultural Semiotics）的觀點，將文字語言與圖像語言平行對比，尋找共通的「思考模式」，從而建立新穎的圖像「墨彩詞彙」，然後擴展為「墨彩句法」、「墨彩章法」，最後形成一套全新的「墨彩語言」體系，反映、探討工業及後工業社會的特質。

中卷「當代評論篇」，則在呼籲大家從事美術研究評論的基礎建設：吸引訓練人才整編史料，創造有建設性的藝評環境，建立健全的藝術市場，並鼓勵收藏

家深思好學。希望通過上述四項建設，使台灣美術活動，能在真正堅實的基礎上，蓬勃發展起來，成為亞洲藝術重鎮。本卷收入〈抽象與具象〉一文，探討西洋抽象畫的本質，及其與當代墨彩畫的關聯；並以〈藝評入門——塑造藝術批評新形象〉、〈「美術中國」的省思〉、〈邁向專精建秩序〉、〈近代繪畫史料之編選〉四篇文章，討論藝術資料庫的建立與實際批評的問題；後兩篇文章〈有容乃大——迎海外藝術家回家〉、〈建立藝壇的世界新形象〉，則討論藝術研究推廣及吸引人才問題。

下卷「當代市場篇」，是由〈中國墨彩畫的國際市場〉一篇打頭陣，率先報導當代墨彩畫國際市場的萌芽。此文初稿成於一九八〇年代，經過一番增補，沒想到近四十年後的今天，竟成了研究當代繪畫市場的珍貴史料。

自從一九五一年，匈牙利馬克思主義藝術史家豪瑟（Arnold Hauser 1892-1978）出版了他的四大卷本開山之作《藝術社會史》（The Social History of Art, Volume 1:From Prehistoric Times to the Middle Ages; Volume 2: Renaissance, Mannerism, Baroque; Volume 3:Rococo, Classicism, Romanticism; Volume 4: Naturalism, Impressionism, The Film Age.），藝術家與藝術贊助者及社會階層、商業市場的關係，開始受到

研究者重視。中國藝術社會經濟史的研究，以李鑄晉（1920-2014）一九八九年主編出版的《藝術家與贊助者：：中國畫的社會經濟面》（Artists and Patrons: Some Social and Economic Aspects of Chinese Painting, Seattle and Kansas City: University of Washington Press, 1989）為代表。一九九七年，經過長達近十年的準備，牛津出版社推出一套全新的世界藝術史叢書，其中《中國藝術史》一書，由接替蘇立文的劍橋前衛新銳藝術史家柯龍納思（Craig Clunas），以全新觀點撰寫，從「藝術多元化」及「去歐洲中心主義」思想出發，把習見的 Chinese Art History，改為 Art in China。

Art 這個字，在印歐語系中，是專指文藝復興以後的西歐藝術發展。我們看龔布理希的名著《藝術一家言》（The Story of Art）Art 一字就是指從希臘羅馬到文藝復興以降的西歐藝術。於是龔氏便唯我獨尊的用做書名，而不必在 Art 前加上形容詞「西方」（Western）。（註）從西方人觀點看來，其他地方的藝術，都是

（註）Story 一字，在此是指「一套理論說法」，不是「故事」，坊間譯 The Story of Art 為《藝術的故事》，有誤。

附屬支流或野蠻未開，必須在 Art 前加上地方形容詞，以示區別。現在柯龍納思以多元觀點論世界藝術史，藝術（Art）無所不在，世界各地的藝術一律平等，西歐有藝術，中國也有。因此《中國藝術史》便必須寫成 *Art in China* 才算公允。

柯氏以新觀點將全書分成五章如下：〈墓葬藝術〉、〈宮廷藝術〉、〈寺廟藝術〉、〈文人藝術〉、〈藝術市場〉，採用最新研究成果，不但敘述藝術家的藝術傳承源頭，同時也破天荒的，說明藝術作品的市場結構與具體出售價格。在最後一章，柯氏將筆者與同時代的藝術家如陳逸飛……等，都納入討論，把藝術家作品的售價與出售年代，都詳細條列。可見在藝術史的寫作上，除了探討藝術、藝術家與美學思想變遷外，還要研究與藝術相關的藝術社會經濟史，描述其興衰起落，方能對一個時代地區的藝術面貌，全面掌握。

有鑑於此，筆者特別把一九八〇後所寫有關藝術市場的文章，按照年代次序排列，另成「當代市場篇」一卷，置於〈中國墨彩畫的國際市場〉一文後，分別為〈藝術投資獲利比販毒還高？——當代藝術市場結構〉（2010）、〈如何振與台灣文化藝術創意產業〉（2013）、〈藝術鑑賞與投資〉（2016），讀者前後對照，可以看出中國當代繪畫，在中國本土及國際市場的飛速發展，其氣勢之

驚人，可以直追明代萬曆或清代乾隆年間的藝術榮景，足令全世界藝術市場都目眩神搖。然如此快速的藝術市場發展，也帶來了各種複雜的後遺症。因此在最後〈收藏成家〉一文中，我不得不提醒對藝術收藏有興趣者，在藝術交易中，應該具備的修養與守則。

編完全書後，我們可以清楚的察覺，在各個地區活動的墨彩藝術家，當有所警惕，因為在手機、筆電、互聯網的時代裡，在藝術博覽會全球四處開花的風潮中，一個世界性的墨彩畫市場，對照油彩畫，正在形成。對個別藝術家而言，藝術世界的活動範圍，已擴大到國界模糊、文化模糊的時代，如何準備並因應此一新興美術形勢的發展，不單是藝術家、藝術經紀人的重大考驗，也是美術館長、藝術史家、藝評家、出版家與收藏家的必答課題，大家無法迂迴逃避，必須嚴肅面對。

上卷

當代墨彩篇

當代墨彩畫語言之探索

（一）西歐油彩畫的挑戰

中國墨彩繪畫在十七世紀初葉，開始與歐洲油彩繪畫有較深入的接觸。傅抱石《中國美術年表》云：明神宗萬曆十年，「意大利人利瑪竇來朝，歐風進入中國自此始」（頁一〇一）。十九年後，利瑪竇建會堂於北京，中國宮廷畫家得以有機會，多看到一些西方繪畫。清康熙五十四年（一七一五年），意大利畫家郎世寧（Giuseppe Castiglione 1688-1766）二十七歲，來到中國，距離利瑪竇入北京的時間，恰好一百十五年。百年間，中西繪畫雖有交流，但卻未能有所溝通，大家相互指責，各行其是。

以利瑪竇而言，他可說是當時瞭解中國最深的西方知識份子，偏見最少，心胸最寬。他對中國文化在各方面都有好評，唯獨對繪畫，見解膚淺，誤解頗多。他認為中國畫家「根本不知油彩畫為何物，亦不知透視之法。因此，他們的作品多似死物，毫無生氣。」（*Oriental Art*, 1.4, Spring 1949, pp. 159-161）以中文名字「曾德昭」（或「謝務祿」）在北京活動的賽米多（Alvaruz de Semedo 1586-1658）於一六四一年亦云：中國人繪畫，「只是好奇而已」，並不追求完美，既不懂得用油彩，亦不知道畫光影」；不過，「近年來，有些中國畫家已開始拜我們為師，學習如何運用油彩，相信不久他們就會畫出完美作品來。」

當時的中國畫家，對本土墨彩藝術，充滿自信，心高氣傲，對西方油彩畫，嗤之以鼻。乾隆時期宮廷畫家鄒一桂（1686-1722）在他的《小山畫譜》中表示：

西洋人善勾股法，故其繪畫於陰陽遠近，不差錙黍。所畫人物屋樹，皆有日影。其所用顏色與筆，與中華絕異，布影由闊而狹，以三角量之。畫宮室於牆壁，令人幾欲走進。學者能參用一、二，亦甚醒目，但筆法全無，雖工亦匠，故不入畫。

對鄒氏來說，這些外國繪畫，只是奇技，根本算不上是藝術。畫論家松年（1837-1906）在一八九七年寫《頤園論畫》時亦云：

西洋畫工細求酷肖，賦色真與天生無異。細細觀之，似以皴染烘托而成，所以分出陰陽，立見四凸；不知底蘊，則喜其功妙，其實板板無奇，但能明乎陰陽起伏，則洋畫無餘蘊矣。中國作畫，專講筆墨鉤勒，全體以氣運成，形態既肖，神自滿足。古人畫人物則取故事，畫山水則取真境，無空作畫圖觀者。西洋畫皆取真境，尚有古意在也。（見俞劍華《中國畫論類編》）

松年認為，西洋畫的缺點是無畫外之意，故「無餘蘊」；優點是知道寫「真境」，尚有古意。中國畫二者兼具，最是完美，所以他又寫道：「昨與友人談畫理，人多菲薄西洋畫為匠藝之作。愚謂洋法不但不必學，亦不能學，只可不學為愈。」不過，他對當時流於空疏的文人畫亦有批評，並指出寫實的重要。他舉戴嵩畫《百牛圖》時，牛眼中甚至反映出牧童的面孔為例，來說明中國古代優秀的寫實傳統；他認為戴氏的畫，「可謂工細到極處矣。西洋尚不到此境界，誰謂中國畫不求工細耶？不過今人無此精神氣

力，動輒生嫩，乃云寫意勝於工筆。凡名家寫意，莫不說工筆刪繁就簡，由博返約而來，雖寥寥數筆，已得物之全神，前言真本領，即此等畫也。」因此，他堅決主張「能全副本領，始可稱為畫家。」（見《類編》）

松年是有清一代最具批評精神及反省能力的畫論家之一，他的言論，今天看來，仍然擲地有聲，中肯非常。然而，因為時代的改變，思想的發展，使得十九世紀末以後的中國畫家，又面臨了許多新問題。類似松年的理論，已無法完全滿足畫家及讀者的需要了。

從清道光二十年（1840）鴉片戰爭爆發後，中國對外交流，開始完全失去主動權，內憂外患，接連而起：太平天國、英法聯軍、捻亂、回亂、中日戰爭、戊戌變法、八國聯軍、辛亥革命，一波又一波的政經動亂變革，使中國知識份子與廣大民眾，受到了前所未有的衝激。從早先的科技改革、派遣留學生，到徹底的政治革命，實行民主自由，都是大家想要重新適應國際環境所作的努力，其目的在求中國強大繁榮。

（二）中國墨彩畫的因應

民國成立後，許多知識份子發現，科技政治改革的基礎，在於思想精神的革新；而思想精神革新的最佳媒介，就是文學。於是在民國七、八年間，先後產生了文學革命及五四運動。精神革新的關鍵在思想革新，而傳達思想的主要工具則為語言。因此，語言的更新，便成了文學革命最重要的手段。民國七年，胡適之等提倡白話詩文，不久教育部公佈《注音字母表》，民國九年全國正式採用「新式標點符號」，為中國語文教育開始了新境界。

歐洲自從十八世紀工業革命後，社會、政治、經濟與哲學、文學，發生了一連串重大變革，民主政治、民族主義、新興帝國主義等等，接連出現。一七六五年，英人瓦特改良蒸汽機成功；一八○七年，美人富爾敦發明汽船；一八五九年，達爾文出版《物種源始》；一八六○年，英人薩頓發明單鏡頭反光照相機；一八七○年，發電機製造成功；一八七六年，貝爾發明電話；一八九六年，馬可尼發明無線電報；同年，居禮夫人發現釙和鐳；一九○○年佛洛依德出版《夢的詮釋》（*The Interpretation of Dreams*）

提出精神分析心理學；一九〇三年，萊特兄弟試造飛機成功；一九〇五年，愛因斯坦（Albert Einstein 1879-1955）發表「相對論」（Theory of Relativity）；一九一〇年，普朗克（Max Planck 1858-1947）提出「量子論」（quantum mechanics），一九一四年（民國三年）第一次世界大戰爆發；一九三九年第二次世界大戰爆發；整個世界在學術與科技驚人的發展之下，迅速改變。新生事物不斷出現，人類思想、精神與生活方式，都與過去顯著不同。舊有的藝文語言，不再能有效表現新潮生活的「知感性」（sensibility）及新思想與新精神。於是，新式文學運動，不斷出現，從後浪漫主義到象徵主義、意象主義、現代主義、超現實主義……紛至沓來；在藝術方面，舊有的繪畫語言，亦面臨空前挑戰，從印象派、後印象派、表現派到立體派、野獸派、抽象派……令人眼花撩亂。文學與繪畫相互影響，相輔相成，不斷實驗，不斷突破，找尋新鮮恰當的表現方法，傳達大家對工業時代快速變化的感受、思考及批評。

中國在十九世紀與二十世紀之間，強烈感受到西方文明的力量，在擁抱與排斥之間，糾纏掙扎了一百多年。中國知識份子對西方文明，一方面心存懷疑恐懼，一方面又十分好奇羨慕；同時，對東鄰日本西化之成功，亦產生愛恨交織的心理，在崇拜與苛評之間，難以找到平衡之道。這種現象，充分反映在文學藝術的發展上。

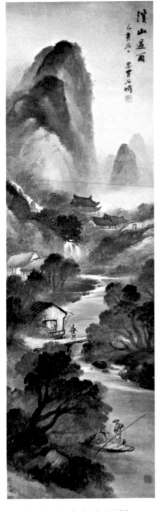

▲吳石僊《溪山過雨圖》，
1899年55歲作，紙本水墨
立軸，（天下樓藏）。

中國近代文學及藝術史上的重要人物，多半留學歐美或日本。他們一方面努力引進東洋西洋藝文觀念，與中國本位主義者抗衡；一方面又埋頭苦思，自我檢討，對所引進的思想及技法，並不十分滿意。在文學上，胡適、聞一多、老舍、梁實秋、馮至、錢鍾書⋯⋯等人是留學歐美的；魯迅、周作人、郭沫若、茅盾、郁達夫⋯⋯等是留日的。在藝術上，林風眠、徐悲鴻⋯⋯留學歐洲；吳石僊（1845-1916）、高劍父、傅抱石⋯⋯則留學日本。他們在學習西洋或日本後，不久都紛紛回到中國文學藝術的園地上，勤奮耕耘。

然而，近半個世紀以來，受了工業社會式的西方科技與精神文明的影響，中國人的生活方式、思想方法，都慢慢有了顯著改變。舊有農業社會式的文學與繪畫語言，已無

法有效表達人們的感性經驗與知性省思。清末黃遵憲（1848-1905）的《人境廬詩草》，在革新古典詩上的努力，之所以不能成功，就是他仍舊以農業社會式的思考模式及語言，來捕捉新興的工業社會事物，內容與形式發生了巨大的齟齬，形式節奏與內容意義無法相互配合，減弱了作品的力量。

在繪畫上，齊白石（1864-1957）的地位似乎與黃遵憲相當，但他在藝術上的成就卻遠超過黃氏。那是因為他能夠把傳統農業社會的繪畫語言加以適當的更新，通過浪漫式的「童年經驗」，深刻表現十九世紀瀕臨西方工業科技侵襲邊緣的中國傳統農村生活，內容與形式配合得當，達到老少咸宜、雅俗共賞的地步。齊白石的繪畫語言，相當於文言文中的白話派，不用深奧典故，強調自然活潑的精神；同時仍保留文言文的特色，平易而不膚淺，流暢而不油滑，很像詩中的元、白，或是小品文中的公安、竟陵。

齊白石的筆法能夠發揮清代畫家開發出來的「金石氣」，保存其醇厚而不流於艱澀；擅於活用坊間《芥子園畫譜》中的陳套語，而能去其「公式氣」及「甜俗味」。這些優點全都要歸功於他感情深厚而勤奮寫生；慧眼觀察入微，筆法表現含蓄。他不畫當時的新潮事物，是因為他出身傳統農業社會，自知與工業生活關係不深，沒有細密的觀察，感受必定薄弱，新觀點也無由產生，勉強畫來，定難傳神。齊白石的感情是日常

的，題材也是平凡的，而其表達方式卻是經過平民化的古典手法，充滿了一顆「天真童

稚」之心，成為中國畫史上第一位把「童年經驗」完整記錄表現的畫家。因此，齊白石

的畫作，可說是墨彩畫從古典過渡到現代的關鍵之一，重要無比。白石老人之所以成

功，是因為他沒有像黃遵憲那樣，一成不變的，採用古典套式語言去表達機械文明世

界。他只從「童心」出發，專注於自己最熟悉的題材，彈性選擇合用的套式語言，加以

翻新創新，表達自己最真切的感情；反映了十九、二十世紀間，中國傳統農村生活消失

前，最優美可愛的一面。

齊白石以後的畫家，面臨的問題漸趨複雜。隨著教育普及，民眾開始普遍接受史、

地、國、英、數、理化等科目的訓練；機械文明已成為生活中不可或缺的一部分，思

想、感情都起了很大的變化。像齊白石那樣平民化的古典繪畫語言，已無法滿足年輕畫

家的需要。因此，新的實驗不斷產生；而在一連串革新中，最重要的基礎工作，就是

「墨彩繪畫語言」詞彙與語法的革新。

在新文學運動中，語言革新是以「生活口語」為基礎，加上外來語法，混合古典語

法，產生出一種綜合體。在繪畫上，寫生則成了更新墨彩繪畫語言的不二法門。無論是

作家也好，畫家也罷，重新投入生活，成了創新的基本訣竅。

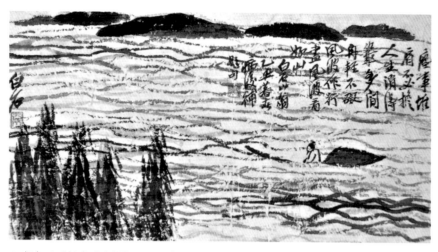

▲齊白石《輕舟看山圖》，1925年62歲作，紙本水墨立軸。

例如吳石僊、傅抱石、李可染、林風眠、高劍父、徐悲鴻……等，都在寫生上痛下功夫，盡量減少《芥子園》式的陳套語，希望發現能表達「新感受」及「新知識」的新式繪畫語言及技法。不過，畫家對生活事物產生新「知感性」的途徑，不應只局限於實際寫生經驗，同時也應包括形上知性思考，還有古今畫法對照；徒知死板對景寫生，並不能產生新風格。外在的新感性新內容，與內在的獨特感受與形上知識，四者交互為用，相輔相成。

（三）新式知感性的探索

人對外界新生事物產生感情，往往需要一段相當長的適應期。例如在國外流行的大

賽車，對上了年紀的人來說，多半乏味無聊，連看電視轉播，都覺得浪費時間，更不必說要親自到場參觀了。可是對年輕一輩而言，則大多對賽車興趣十足，亟欲一探究竟。這說明在汽車文化中成長的年輕一代，汽車、機車、比賽飛車，已成了童年經驗的一部分，親切無比。這種長時間培養出來的感情，一定會發展出一種新的「知感性」，在文學藝術中流露出來。因此，所謂「寫生」，當然不是徒知對外形做速描而已。畫家在寫生時，必須把自己對外物形而上及形而下的新感情、新瞭解，注入畫筆，以期賦予物象新的「形與神」。中國畫家的花鳥寫生，之所以沒有淪為博物課本中的插圖，就是因為每一個時代的代表性花鳥畫家，都能以配合並反映時代的方式，通過花鳥的題材，重新神形兼得墨彩的緣故。

近百年來，每當我們看到有些畫家，在墨彩畫中畫飛機、汽車或洋房、水壩時，便會興起一種格格不入，品味不高的感覺。其原因之一，是畫家對新潮事物的感情不深刻，觀察不獨到，新知感性、新觀點無由產生，筆法技法及構圖設色也就難以盡傳物象之神。原因之二，是畫家在畫山水景物時，用的是傳統農業繪畫語法；在畫飛機、汽車等新生事物時，構圖語法依舊，只是在細節上把「老符號」換成「新符號」，把帆船換成汽船，把仙鶴換成飛機而已，毫無現代精神的流露與發揚。

傳統繪畫語言，十分適合於表現木造的器物房舍；一旦遇到不銹鋼、水泥磚，效果就要大打折扣。畫家在畫山水時，當然可以繼續延用傳統繪畫語言，因為今天的山水與宋代的山水，是差不多的。可是當山水中的房舍舟船變成了汽車公寓時，那傳統繪畫語言，就要在構圖用筆上，全盤調整，山水畫法也要大幅改變，方能傳達新的感受。而新知感性往往是開發新內容的唯一途徑。

近幾年來，科技發展，日新月異，新生事物，快速增加。每隔五年十年，社會生活，文化風尚就有大變化。許多藝術家與慧眼家，感覺敏銳，觀察深入，反應迅速，表達尖銳，把最新的知感性，以前所未見的方法呈現出來。也許，他們的作品無法立刻獲得大眾共鳴，但數年之後，新的一代，從創新藝術家或詩人所描寫的環境中成長，有了親身的體驗與感情，看到十多年前的創作，反而容易認同，新畫派、新大師，於是誕生。

畫家除了以新方法新觀點表現新生事物外，也要設法以新觀點及新方法來表現舊有事物。在我們的社會裡，新的高樓雖然不斷出現，但四五十年的老房子，也並未完全消失。對年齡在三四十歲之間的畫家來說，那些老房子，便是他們童年回憶最珍貴的開始部分，可以變成為他們最常處理的繪畫題材。因此，畫家對繪畫語言的更新，是漸進

的，緩慢的，其中充滿了知性思考，幫助畫家在傳統長河中，找到自己的時代位置，同時，也在過去與現在之間，發現自己創作的座標。

從上世紀八十年代開始，中國大陸進入一個國際交通發達，傳播交流迅速的地球村中。新生事物，不斷出現，使人目不暇給。國際間來往頻繁，互通有無，於是大家的文化生活，風俗習慣，因不斷的相互交流，都慢慢有所改變。例如，時空次序的錯亂，從台北到台中，搭車要兩個多鐘頭；到香港、上海，搭機則只要一個多鐘頭；近距離間的交通，需時反多。教育普及的結果，使人人都有可能成為「知識份子」；教育內容也劇烈改變，大家都受過幾何、代數、物理、化學及外國語言的訓練，瞭解如何使用抽象符號思考，也知道如何使用電腦語言系統。生活節奏加快，每個人都十分重視時間分配，大家生活繁忙焦慮而緊張。在消費導向的工商社會中，在各式各樣視覺媒體的衝擊下，大家對彩色的感覺及造型的需求也加強了。在這樣的大環境下，墨彩繪畫語言，當然要有進一步改變。

▲沈周《夜坐圖》局部「桌上紅燭」，1492年66歲作，紙本
水墨立軸。（台北故宮藏）

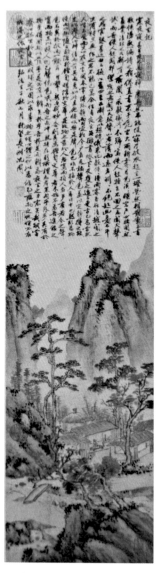

▲沈周《夜坐圖》，1492作
66歲，紙本水墨立軸。
（台北故宮藏）

（四）墨彩時空的調整

中國傳統「繪畫語言」與「文言文」十分接近。其特色之一便是略去時間因素的表現。明代大畫家沈周（1427-1509）的《夜坐圖》，如不是因為畫上的題字及茅屋寒士桌上的蠟燭，觀者一眼看去，根本看不出是晚上。因為墨彩畫表現時間是用「內在取神法」，畫蠟燭及月亮，標示夜晚；中國繪畫，對光影的描寫，彩色的變化，不以實際而客觀的觀察為最終歸依。中國文學特別是在詩上，不重視描述時間次序的「敘事詩」，而多以時空交錯手法寫成的「抒情詩」為詩詞中的主流。

在抒情詩中，時間次序可以任意打散對照，空間也從呆板的次序中得到解放重組。

在山水畫中，重視「遊」的多視點運用，從長卷繪畫所發展出來的「手卷思考法」，普及進入所有的繪畫形式之中。此外，重視線條的運動與韻律，重視物象的象徵意義及文學淵源等，都是墨彩繪畫語言的特色。像文言文一樣，繪畫語言也可以編成「字典」，供畫家自由選用。康熙十八年（1679）出版的《芥子園》畫譜，就是流行最廣的「繪畫字典」或「繪畫大全」。如果我們把十七世紀以來，市面流通各種「繪畫字典」中所條

列的法則，與古典文學中的格律、對仗、省略等等手法，相互對照，定有許多互輔相通的發現。

從工業社會的角度看來，畫家最關心的，是時間在墨彩畫中所扮演的角色。大體說來，中國繪畫語言與文字語言，有一共同特色，那就是對時間採取非分析性的態度。中國文字語言中無「時式」、「時態」的區別，無過去式或完成式動詞。中國繪畫語言也不重視描畫光影時間變遷的外在現象。

反觀西方繪畫與西方語言，則非常重視以分析觀點來處理時間。而時間的變遷，成為表達觀念意義的重要方法之一。西方文字語言對動詞時式（tense）、時態（aspect）非常依賴；繪畫語言的焦點也集中在彩色光線的思考及捕捉。

中國墨彩繪畫不正面描寫時間，並不重視時間。中國畫家處理時間的方式，以暗示象徵為主。其目的不在斤斤計較於光影外貌的描述，而在對物象內在精神的探索，捕捉物象在時間影響下，究竟產生何種內在外在變化。

中國畫家以不同的植物、山形、雲氣、水石、人物、房舍來暗示春夏秋冬四季的不同。宋鄧椿《畫繼》卷十〈雜說〉曰：

徽宗建龍德宮成，命待詔圖畫宮中屏壁，皆極一時之選。上來幸，一無所稱，獨顧壺中殿前柱廊拱眼斜枝月季花，問畫者為誰？實少年新進，上喜，賜緋，褒錫甚寵，皆莫測其故。近侍嘗請於上，上曰：「月季鮮有能畫者，蓋四時朝暮，花蕊葉皆不同。此作春時日中者，無毫髮差，故厚賞之。」（見《類編》）

宋沈括《夢溪筆談》〈論牡丹叢〉條云：

歐陽公嘗得一古畫《牡丹叢》；其下有一貓，未知其精粗。丞相正肅吳公與歐公姻家，一見曰：「此正午牡丹也。何以明之？其花披哆而色燥，此日中時花也。貓眼黑睛如線，此正午貓眼也。有帶露花，則房斂而色澤。貓眼早暮而睛圓，日漸中狹長，正午則如一線耳。」（見《類編》）

可見，中國畫家對時間的描寫，是屬於內在的，著重時間與對象的內在互動關係，而不費力描寫外在光影變化。因此，中國畫的夜景，多用月亮及紅燭來暗示，天空並不完全塗黑。此法無以名之，可稱之謂「暗示寫神法」。

不過，自從民國以後，西方科技侵入中國農業社會生活，改變了民眾的作息模式，時間開始扮演重要角色。人人腕上都帶有手錶，計算時間，成為現代生活的一部分。新詩人甚至用「五點鐘」的天色來形容黃昏。卞之琳（1910-2000）在民國三十年出版的《十年詩草》（桂林：明日出版社，頁八六）中就有這樣的句子：

友人帶來了雪意和五點鐘。

好累呵！我的盆舟沒人戲弄嗎？

— 〈距離的組織〉

時間既然對現代人如此重要，墨彩畫家就應該創發許多新方式來處理。

耶穌會教士利瑪竇，一五八四年來到中國，將光影透視法介紹給宮廷皇室及畫家，並影響了民間藝術。中國文人畫家卻不為所動，他們排斥光影之法，認為這種畫法只是工匠技藝，毫不足觀。四百年後的今天，這種以墨彩筆法描述外在光影的作法，似乎不再能夠有力捕捉變化多端的現代社會了。現代科技的快速發展，使現實世界的光影，不再像農業社會時那麼有秩序。各種電力及能源的運用，使光受到上下的喜愛及學習，

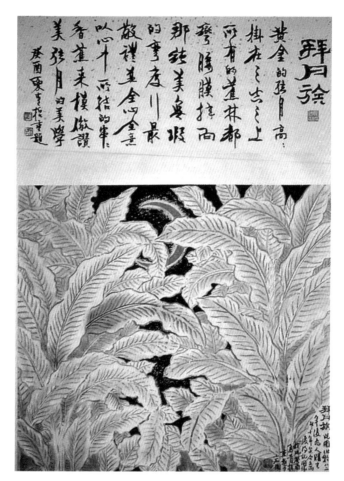

▲羅青《拜月族》，1982年35歲作，紙本水墨立軸。

影變化呈現出錯亂的狀態，黑夜白天可以顛倒，各種新奇的光線發明了出來，使時間本身，也遭到體解的命運。

因此，除了中國傳統的「暗示寫神法」及西方傳統的「明暗透視法」外，我們或可綜合二者，採取一種光線的「綜合分割法」，來表達後工業時代及個人心中的思想觀念。

所謂「綜合分割法」是在傳統「暗示寫神法」之中，融入西方「光影寫形法」，將畫面以分割的方式加入構圖中。因為既然「一樹一影」的方式，常常無法充分表達畫家的情思，那就把光影分割重組，在畫面上以全新的秩序出現。僅只用光來表達時間本身，是沒什麼意義的，要能用時間光影，表達出畫家心中的思想觀念，反映時代發展的脈搏與脈絡，方是值得努力的目標。

例如我的《春天出軌了》、《神祕的秋夜》、《弦月的美學》、《拜月族》、《以我的一生為眾人點燈》……等，便是探討科技光線對自然的影響。影子與光線不再是物象的附庸，反成了傳達物象之神的象徵。而時間，也不再只單純顯現時序的變換，早晚的不同，物象之間的距離關係等等，它還可以反映現代人的思想觀念及人生態度。這種在藝術觀念上的突破，才是墨彩畫創新的重點。

自從新文學運動以來，與日常生活密切相關的白話文，成為文學家表達思想的主要工具。胡適（1891-1962）等人提倡白話文，目的在剔除文言文中陳舊的糟粕，如濫用「陳套語」及「典故」的舊習，打破對仗的束縛，不避俗字俗語，須講求文法，不模倣古人，須言之有物等等。而繪畫語言的更新，亦可從中看出一些端倪。

（五）重建墨彩畫語言

古典墨彩繪畫語言，到了明清以後，已經慢慢定型甚至僵化，充滿了典故與套語，例如有名的《芥子園》畫譜，就是一例。至於遊目式的多重視點運用，也成老套，毫無新的語言，使之活潑，已成當代墨彩畫家的重要課題。

畫家個人的真知灼見蘊含其中。因此，如何保留好的傳統語言，並將之更新，如何注入新的語言，使之活潑，已成當代墨彩畫家的重要課題。

在吸收傳統方面，我認為傳統繪畫語言，最擅於描寫自然景物及木造器物，其中有許多技法，值得保留，甚至發揚光大。至於新的語言，則大多與西洋科技文明有關。例如上述時間光線問題，便是重要焦點。利瑪竇對中國繪畫的批評，鄒一桂對西洋畫的駁斥，都與時間光線的處理有關。西洋語言，最重時間描述。所有印歐語系語言，都對時

態、時式有詳細規定，稍做變化，便產生重大的意義差別。同樣的，西洋繪畫語言中，光線與色彩，也成了畫家在思考中不可或缺的要素，繪畫的主題與光線的處理，密不可分。時間與光影色彩間的關係，在西畫中，是畫家掌握主題，表達意義的主要手段。

在現代生活裡，時間已成大家共同珍視的對象，例如上述「五點鐘」的天色句型，就是證明。可見現代人對鐘錶時間的熟悉，已達到可以用來形容天色的地步，顯示時間因素與現代中國的思考，密不可分。因此我認為，在現代墨彩繪畫語言中，時間因素應該獲得重視，這對調整墨彩繪畫語言的文法結構，當有重大貢獻。把時間因素注入墨彩語言內時，應該避免一物一影寫實式的呆板描繪。畫家應該把光影融入整個構圖思考內，產生新的知感性與新內容。使光影和彩色的關係，不僅僅是自然的再現，而且還與構圖有機結合。有時，還可塑造超現實效果。由於對時間的重視，連帶的，我們對空間的處理，也應該重新思考。時空交流時，所產生的「速度感」，也值得墨彩語言深入探索。

中國畫裡的多重視點，當然值得保留；然定點透視及其他透視法，也該適當加入，使繪畫構圖，產生更多變化，充分反映表達現代人在網路機械文明中的生活歷程。例如都市生活的「影像重疊」經驗，便可轉化成線條交疊的構圖。同時，我們對周圍生活的

當代藝術市場結構　40

描寫，也應該從新角度新觀點出發，創造新字彙新句法，傳達在後工業文明觀照下出現的山水情境。

在彩色方面，由科技進步所帶來的新式彩色感受，也應該斟酌情況，融入畫中，顯彰現代人的彩色感。這一點，敦煌壁畫的色彩，可以為現代畫家挪用（appropriation）借鏡。當然，畫家也可選擇尚未受到太多現代因素影響的題材，運用與傳統語言十分接近的手法，抒發個人的寄託及感興。

此外，許多西方繪畫語彙，還有中國傳統的民間繪畫語言，如噴、刷、剪貼、縫補……等等，也可吸收消化，加入墨彩語言。同時，畫家在新知感性的指導下，也可自創新式字彙，表達新觀點新內容。

明治時期，因美國美學家范諾羅沙（Ernest Francisco Fenolosa 1853-1908）在東京講學，刺激了日本美術界對「南畫」及古美術傳統的再認識；同時，也開始重新思考，光影彩色在畫中的位置，導致「朦朧體」畫派的產生，一時名家輩出，如橫山大觀、今村紫紅、菱田春草……等，為日本近代繪畫，開闢出全新的風景。日本畫家在西潮衝激下，有許多地方與中國相似，值得我們注意觀摹。許多亞洲國家如印度及中南半島的當代藝術發展，大家也應多加研究，廣泛吸收，變化成自己的養分。中國現代語文中，吸

收了許多日語字彙如「政治」、「社會」、「經濟」……等等，對豐富中文語彙，有很大的幫助。中國墨彩畫語言，從吳石僊到嶺南派，也受到日本墨彩繪畫的影響。只要我們吸收創作的能力夠強，便可取人之優點，變為己有。

總之，墨彩語言的更新是緩慢而耗時的，需要畫家在感性與知性相互輔助下，綜合童年經驗，傳統認知，學習西方，反省東方，經過時間培養，漸漸成長。當代墨彩畫家，應努力學習中國傳統繪畫語言及藝術思想；同時，也應承繼民國以來前輩畫家所做的探索工作；再加上對西方藝術的虛心研究；融合起來，發揮自己的創造力，為我們這個時代，留下動人的證言。

從墨彩繪畫語言出發

（一）從文化記號學到新文人畫

文化中國進入二十世紀以來，遭受到各種空前的衝激，可謂史上前所未有。舊有價值評估體系，土崩瓦解，新興體系，尚未建立。這使得許多因應各種現實情況而產生的文化作品，遇到了鑑賞定位的困難。十九世紀農業社會中所發展出來的價值系統，已難完全適用；新近從西方「進口」的各種工業社會式的標準，也無法完全依憑。

以藝術而論，我們在批評或詮釋藝術作品的過程中，常常犯了以甲種體系裡所產生的特定標準，來判斷乙種體系中所產生特定作品的毛病。有時候，作品本身在下意識

中，呈現出一種綜合性的展現，但因缺乏詮釋產生這種作品的理論基礎，檢驗其價值的新標準也就無從建立，使許多有「發展可能」的作品，成了曇花一現。相反的，有時候理論正在形成，卻沒有實際創作來即時恰當印證，使理論的探索成為空談，當然也就結不出具體的果實。

「全盤西化派」之所以荒謬可笑，就是因為在談論西方時，只談第一次工業革命（The First Industrial Revolution 1760-1840）後的西方；而在談東方時，只以農業社會的東方為代表。事實上東西比較，要在立足點上平等對比，才可能有意義；也就是說西方農業社會與東方農業社會比較，西方工業社會與東方工業社會比較。然而困難的是，西方工業社會，從十八世紀中葉開始，已有兩百年的歷史；而東方工業社會，如果從滿清的「自強運動」（1861-1894）算起，還在形成發展中，時間不過百來年，千頭萬緒，線索斷續，一切尚未定型，幾乎無從比較。

誠然，在東方，比「自強運動」晚七年開始的「明治維新」（1868-1912），在短短四十年內，通過「日俄戰爭」（1904），就取得了外貌上的巨大成功。但此一工業化的成功，也導致日本走向軍國主義、侵略主義及殖民主義的歧途，為日本自身以及尚停滯在農業社會的亞洲鄰國，帶來巨大而永難彌補的苦難。中國緩慢曲折的工業化進程，

在二十世紀初，迎來亞洲第一個國民革命及第一個民主共和國，並於二次世界大戰結束時，分裂成大陸共產主義及台灣民主自由兩個實驗區，順著尚未完成的工業化步履，先後倉促的進入了後工業化世界。

我們比較中國現代文學與現代藝術的發展，便可發現，現代藝術在思考與創作之間，一直沒有能像現代文學那樣，在「歷史透視」下，理論探討與創作翻新並行。在二十一世紀的今天，所有中國畫家，在經過各種風潮運動的洗禮後，大概都獲得一種共識，那就是一定要研究吸收中國傳統藝術，不排斥觀摩瞭解外國藝術，誠實面對文化中國從農業社會過渡到工業、後工業社會的獨特問題，而最終的目的，是綜合獨立創造並評價屬於自己的當代藝術。

然而，藝術創造問題，不是三兩句空洞口號，就可解決。我們應該在內容、技巧及美學思想上，指出明確的焦點與目標，方能找到解決各種問題的第一把鎖鑰，從而努力研究探討，再進一步的深耕。

今天，中國畫家所從事的「藝術類型」十分多樣，各有各的來源及傳承，有些引進自西方，有些根植於東方，要找尋具有普遍性的評估定位標準，非要有「歷史透視」不可。下面我想單就中國藝術中的墨彩畫一項，做一個簡略的探討，希望能找出焦點來，

作為探索批評標準的第一步。

中國墨彩畫的特色很多。如與西方油彩畫傳統對照，最能顯出其傳承特徵的，除了工具上用水、用墨、用色、用紙；技巧上用書法線條、用色如用墨、用墨如用色……等形式不同外；在美學思想上，求「道」勝於求「美」；在思考模式上，求「書畫同源」、「詩畫相發」勝於「外師造化」……等，最為特別。

上述思想觀念，強烈顯示墨彩繪畫語言，透過「書法藝術」為中介，與「文字語言」有密不可分的關聯。如果我們以「文化記號學」或「記號學」中「語構學」、「語意學」、「語用學」的角度，來省察墨彩繪畫語言，當可對此一繪畫體系所透露之形式、題材與思想、內容間的特殊關係，有較為具體的掌握。

一般語言學對語言的解析，簡單說，大約可分為下列四部分。如果我們將之轉換成墨彩繪畫語言體系的話，那其間可形成下列關係：

1. 語文是由：語言發聲的「語音體系」與書寫的「字形體系」所組成。

2. 繪畫是由：繪畫圖案的「色彩體系」與造型的「線型體系」所組成。

一、語文「語音體系」……◆聲調：四聲及輕聲及各種聲調變化。

繪畫「色彩體系」……◆墨彩……1.墨色……濃、淡、乾、濕、燥以及各種層次變化；

語文「字形體系」……◆1.文字：書法各體：正、草、隸、篆、籀。

2.色彩：參考墨色變化，發展出來各種層次的顏色。

繪畫「線型體系」……◆2.線條：各種描法、皴法：蘭葉描、春蠶吐絲描、蚯蚓描……等十八描：各式皴法。

二、語文「語音組合」……◆1.字詞的組合與發音：如「椅子」。

繪畫「色彩組合」……◆2.以彩色墨色組合：蘭花、湖石、松樹……。

語文「字彙組合」……◆1.各種用語。

繪畫「線型組合」……◆2.各種描法、皴法、色線所合成的造型組合。

三、語文「文法句法」……◆1.文言、白話：「語意」變化。

繪畫「型色組合」…◆2.各種皴法，及造型之間交互運用的法則。

四、語文「實際情況」…◆1.作品的「語用」變化。

繪畫「實際情況」…◆2.通過作品，人工圖畫與現實對象物之間，不斷相互調整的造型構圖關係。

在上述比較對照之下，我們可以清楚看見，墨彩畫語言與中文語言的對應關係。此一關係導致五代北宋時期，畫家開始借鑑文學詩歌的寫作經驗，創作圖畫。到了元代，畫家與畫論家直接指出，墨彩畫要使用書法線條，描寫物象，要用寫詩方法，結構繪畫。「文人畫」的美學體系開始漸趨完備，繪圖者不單要具備文人身分，而且還要以寫作詩文之法為畫，方才算得上是文人畫家。此一信念進入二十世紀後，傳統「士大夫文人」地位被學校「知識份子」取代，傳統知識道統訓練被新式教育資訊取代，神話世界觀被科學世界觀取代，儒家君臣父子精英思想被民主自由庶民思想取代，「新文人畫」於焉誕生。

（二）造化、心源、古意再平衡

據以上所論，我們可以說，藝術家在繪畫時，等於用習得繪畫語言混合自創繪畫語言，來翻譯「自然」及他自己「對自然的情思」，成為一組有意味的圖像。畫家在畫面上所組成的繪畫記號，及記號與記號之間的「文法關係」，傳達了畫家的「情志意思」。畫家在畫面上，以「語構學」為基礎，發展記號與記號間多層次的關聯及暗示，在「語意學」與「語用學」之間，重疊來回移動。

例如北宋郭熙的《早春圖》，就是用郭氏自創的「亂雲皴」、「鷹爪樹」等字彙及片語為主，加上傳統套式筆法的運用，以及墨色濃淡乾濕的變化，組成一幅統一的畫面。他用自己獨特的語言體系，以「遊目式」的多重角度，翻譯詮譯造化自然，反映自己對自然的感受。全畫絕非照景描繪的「素描」或照相，畫中圖像與圖像的空間關係及筆法線條間的律動關係，近乎自然生命力的變奏與再現，這是「外師造化」；而全畫因「亂雲皴」、「鷹爪樹」所形成的統一視覺造型及和諧節奏韻律，則是郭熙式的，一望即知，這是「中得心源」。

以文化記號學解析法，對墨彩畫作歷史透視，我們可以發現北宋畫家在創造自家「繪畫語言」時，十分技巧的在主觀自我感受與客觀自然對象間，保持了相當平衡的關係。也就是說，在畫家塑造完成的繪畫語言中，有百分之五十表現「自我感受」，另百分之五十表現「客觀對象」，主客各佔一半，讓寫實與寫意，和諧融合成一圖。換句話說，畫家使用的繪畫語言，有一半是從「對象」中提煉出來，也就是「外師造化」；另外一半，從自家情思中提煉出來，也就是「中得心源」。

南宋以後的簡筆畫家及禪畫家，打破了這種平衡，使「心源」的部分增加到百分之七十到八十左右，引導出元朝重視書法用筆的新穎畫風；藉「客觀對象」為媒介，以書法本身，直接表達「心源」所得，成了繪畫的主旨與重點。但無論如何，在墨彩繪畫語言中，「造化」因素仍然重要，並沒有完全消失到零或抽象的程度。

元朝畫家在異族統治下，備受壓抑；因此，也就特別強調「心源」的表現，努力發展「個人」繪畫語言，強烈抒發一己怨憤不平之氣。因此，組成「皴法」（也就是「字詞」）的主要「基本元素」──各式各樣的「書法線條」──此時便成了變化創新的重要材料。所謂「自然」（外在的山水），在他們的繪畫語言體系中所佔的比例，已從百分之五十退居到百分之二、三十左右；而「心源」則高漲至百分之七十、八十。此一

時期的畫家如錢選（1235-1305）、趙孟頫（1254-1322）、黃公望（1269-1354）、吳鎮（1280-1354）、倪瓚（1301-1374）、王蒙（1308-1385）⋯⋯等，都是這方面的代表。他們通過自創的皴法、筆法，不斷的簡化或變形自然，發展個人獨特畫風。

元代趙孟頫在「心源」與「造化」的拉鋸戰中，把「畫法線條」，同時也把「書法」的後設因素，也就是與古代書法對話的特質，轉化成「古意」理論，強調畫家也應如書家一般，蓄積深厚的文化歷史感，超越「心源」與「造化」之上，還要努力與古代大師「對話」，不是「複誦」，方才能夠成畫。因此元四家在個人繪畫語言上的獨創，並非憑空而生，而是在藝術史的觀照下進行。他們把唐宋所發展出來的繪畫語言體系，加以整理消化，再加上個人的選擇、衍生及變化，探索新的「片語」、「句法」，甚至創建新的「文法」。

我們可以簡要的說，宋元以後的中國墨彩畫史，是一部繪畫語言在「心源」、「造化」與「古意」間「平衡」又「再平衡」的發展史。

由於明人對繪畫語言史的系統整理，衍生、創新，使得「畫譜」的編印慢慢流行，宋元以降的各家畫法，全部都被編輯分類，刻印出版。在「古意對話」思想的指導下，宋元以來墨彩畫最通行的各家畫法，在十七世紀，到達了全盛期。一六七九年《芥子園》畫譜初次刊行，墨彩畫最通行的

「文法書」或「繪畫辭典」，正式出現，影響了墨彩繪畫近四百年的發展。

（三）墨彩語言的僵化與解放

《芥子園》式繪畫語言模式，與「文言文」相似，充滿了各家各派的「典故」，所有「物象」的畫法，都有嚴謹清楚的固定步驟，習者只要把公式背熟，各家各派、各種題材，全都可以把畫譜上簡化過的記號，轉化成通用符號，以二手繪畫經驗的方式，在畫家腕底出現。親身仔細體會觀察「自然」後，再用「自家」繪畫語言來表達的一手繪畫經驗，已非藝術創作不可或缺的要件了。繪畫越來越向書法的「後設性」靠攏。

《芥子園》畫譜的原始模型，是初刻於南宋嘉熙二年（1238）宋伯仁編繪的《梅花喜神譜》。宋氏以「格物致知」的態度，把梅花從含苞到開謝的過程，觀察分析繪製成一百個步驟，一百頁圖象，其「格物」之細緻，超乎凡人想像。畫家熟讀此譜，從此可以隨意重組各個步驟，繪製梅花，而不必再去觀察「造化」。因為一般人哪有能力，把梅花之開謝，記錄摹寫，區分成一百個步驟？

《芥子園》畫譜中，顯示了許多嚴格的「文法規定」，如「大斧劈皴」不能與「披

皴」混用，「米點」也不能與「大斧劈皴」、「披麻皴」混用……等等，限制了畫家多元探索的可能。

不過，在上述文言文式繪畫語言的思考方法尚未僵化之前，在充滿了歷史感的繪畫片語字彙中，畫家仍有以各式各樣的變奏，來表達各別情思的可能：如明代中期周臣、唐寅師徒，便將「小斧劈皴」變細變長，與「長短披麻皴」結合，成為一種新式的「細筆披麻斧劈皴」；又如晚明「變形主義畫家」的山水人物花鳥造型新表現，都是例子。

雖然在《芥子園》日趨嚴密的繪畫語言文法下，這種變形表達的可能，越來越小。

上面是以文化記號學觀點，對十七到十九世紀的中國繪畫，作一個簡略的描述；這一個階段的社會，仍以農業為其基本結構，其繪畫語言的發展及變奏方式，尚能配合時代的需要。

到了二十世紀，因為「民主」及「科技」兩大新元素，對傳統農業社會造成了前所未有的巨大衝擊，繪畫語言也不得不調整求變。不過，由農業社會轉換到工業社會、後工業社會的步驟是複雜而緩慢的，相應的，美學思想的轉變，及新式知感性的產生，也需要經歷一段相當長的過渡期。

過渡時期的畫家如齊白石，開始用比較「淺白」的「文言文」用語，來描寫農業社

53　從墨彩繪畫語言出發

會的日常景物，相當於古文或文言文的淺顯化；而黃賓虹則相反，他以文言加上個人的變奏，形成了艱深古奧的繪畫風格，可謂文言文的複雜化。黃賓虹的畫，有如桐城派艱深古文一樣，充滿了典故與暗喻的交響，而構圖則顯得千篇一律，變化不多，因為其繪畫重心在以書法與古人從事「古意、心源」對話，至於「造化」只不過是「藉口」而已。

此外，畫家如林風眠、徐悲鴻開始「翻譯」西洋語法入中國墨彩畫；高劍父、傅抱石等，則致力於介紹東洋畫的語法片語入畫。然而，這些形式上的發展，並沒有思想理論上的探討密切配合，顯得零散無力，沒法進一步真切反映二十世紀以來，文化中國的深層變化情況。

（四）張大千的貢獻與限制

近半個世紀以來，因為民主自由式的大眾教育普及，及各種科技傳播的發展，白話式的新墨彩畫語言，已開始逐漸成形。在學校及大眾傳播媒介的推廣下，通過「寫生、照相」洗禮，「傳統墨彩語言」不但容納了各種「民間繪畫語言」如剪紙、印染、撕

裂、潑灑、編織……等，同時也加入了西方二十世紀繪畫發展出來的各種技法，有了適度的溝通及融合，產生出一種白話式的墨彩繪畫語言。用白話墨彩語言表現二十世紀工業社會感受的畫家，在台灣有余承堯、陳其寬、馬白水……等，在美國有曾幼荷、王季遷、丁雄泉……等。最重要也最有名的，是張大千的潑墨潑彩，他恰當應用新式墨彩語言，表達十九世紀農業社會在二十世紀流失所的感受，風行一時。

以「繪畫記號學」觀點評估張大千的藝術成就與限制，當可發現下列數點現象。張大千精通傳統墨彩語言及文言文字語言，在表現十九世紀農業社會世界觀時，創造了不少變奏式精品。張氏最成功的作品，是他以文言文式墨彩語法，從事新構圖、新章法的探索與創造。不過，當他把一種全自動或半自動的「潑墨」技巧，引入傳統墨彩繪畫中時，便發生了語言與思考間的隔離與落差現象，既無法深入探討工業化新式空間的交錯現象，也無力反映因空間變異帶來的時間失序經驗。

自動技巧是西方「達達主義」運動的產物，源於佛洛依德及容格心理學的「潛意識」理論，一般人都可迅速瞭解並學會使用「自動技巧」：一種反映二十世紀文化現象的手法。張大千以這種手法來捕捉十九世紀式的「自然」，當然會產生無法調和的矛盾。這種「潑墨新語言」在張大千文言文式繪畫語言的「思考體系」中，無法得到適當

的融合，造成了各說各話的情形。不過，這種不協調，也意外觸碰到「後現代狀況」的特質。

大千畫中的樓台、小舟、松樹……等語彙，有如文言文中「之乎也者」一類的「虛字」，他把白話式半自動潑墨潑彩，「併貼」入其中，或是伺機安插這些「虛字」進入潑墨潑彩的空隙內，便造成了「文言、白話」重疊夾雜的結果。這好像是在「君不

▲羅青《不明飛行物來了》1983年，35歲作紙本墨
彩立軸，國立台灣美術館藏。

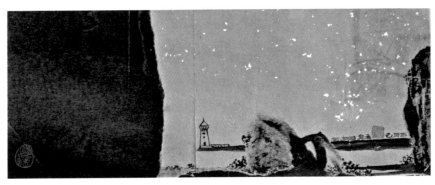

▲羅青《燈塔隱群星》，1979年31歲作，油紙撕裂墨彩潑灑金箔鏡心。

見……乎？」的文言文體中，套上「太空船阿波羅十一號」而成為「君不見太空船阿波羅十一號？」的句法；或在白話中貼入文言成為「我們如何能不對此『磬護廣虞』一番？」不過，張大千此一墨彩「併貼」實驗，有時也能產生歪打正著的效果，無論是有意還是無心，他這方面的作品，都算得上是最早的「後現代」繪畫現象。

　　張氏恰如其分的運用「寫意」潑墨或「半自動語言」，與《芥子園》式的成語相互配合變化，也能產生動人的作品，其結果往往類似「後現代式」混搭拼貼。

　　張氏晚年，大徹大悟，不再為保守觀眾或藏家，在潑墨潑彩中硬生加上樓台、小舟、松樹……等「文言虛字」，直接讓大潑墨潑彩，自由流動，在畫面上形成自給自足的圖式，成為既抽象又寫意的山水結構，完成了他與二十世紀在藝術上的連接。

不過，無論張大千如何調度他的語言，其藝術最終的目標，還是傳達十九世紀式的農業情懷，與二十世紀的工業社會經驗，關係不大。我們可以說他是一個活在二十世紀的十九世紀大畫家，為一個緩慢消失的時代，做最後的見證。

當今墨彩畫家可行的道路很多，其中之一，是繼續更新墨彩繪畫語言，配合新的美學思想，表現二十世紀以來的經驗。我曾把文言文的繪畫字彙片語，加以部分擴大衍生，介紹棕櫚樹、柏油路、不明飛行物……等新元素進入墨彩畫，其目的是為探索新的「時空」秩序。而如何面對後工業社會的時空問題，是每個當代畫家必須面對的重大挑戰。

（五）人工光線與不明飛行物

從科技角度出發，在墨彩畫中，探索當代「時空」：我面對被科技改變的自然光源，掌握在各種情況下都能出現的奇異人工光線；在「時間」上，我嘗試以一連串「人造夜景」，探討反映當代人的時間經驗，以「光線綜合分割法」，完成《不明飛行物來了》、《對黑暗講解光明》、《魔幻之夜》、《冰山來了》及《流星雨》……等作品，

藉現代人最關切的事物，更新墨彩畫的題材，成為中國山水畫中的新氣象、新象徵；在「空間」上，我察覺新科技帶來的「速度感」，改變了現代人對「空間」的觀念，「柏油路」正好是以空間創造速度，又以速度改變空間的象徵，使描繪山水畫的角度有了新的調整及發展。

此外，我融合了傳統民間藝術語言如「彩陶紋樣」、「灑金箔」及「撕裂技巧」（與西方拼貼技巧類似），反映生活在二十世紀電力系統、互聯網路及鋼鐵結構裡的感受。星星、幽浮、燈光、鋼架、軌道、電子晶片、線路面板……等意象，在「灑金箔」、「彩陶紋樣」的畫法下，形成辯證式的統一，達到介乎「有」與「沒有」、「似」與「不似」之間的效果，反映了現代人對科技力量的懷疑及依賴，順從與抗拒，在更新墨彩語彙的同時，也表現了當代的感情思想。

以繪畫語言為焦點來討論二十世紀中國墨彩畫，並不能解決所有的問題，但卻是一把打開主要問題的鑰匙。如果大家尋此線索走下去，說不定有更豐碩的果實，等待摘採。

墨彩畫創新之道

——如何將傳統墨彩語言白話化

沒有過去，就沒有現在；沒有舊，當然也就無所謂新。藝術上的創新，往往只是針對守舊而言。不過，舊的卻不一定不好，新的也未必就一定佳。相反的，過去寶貴藝術遺產，能夠流傳至今，大多數具有真實永恆的價值。而一時的技術創新，缺乏深刻美學的支撐，往往易流入浮薄孱弱之境，禁不起時間的沖刷而遭淘汰。

時間不斷過去，時代不斷改變，社會經濟發展，生活型態更替，以前所遺留下來的藝術成規及法則，常常無法恰當表現新生思想、新興知感性及新式內容。如果畫家固執不通，一昧刻板運用過去的成規來捕捉新生事物，不但事倍功半，而且容易陷入虛偽造作的死巷之中。

因此，如何從舊有的藝術遺產中吸收養分，然後面對自己的時代，變化創造，應該

是每一個藝術家努力的重要目標之一。最早提出此一看法的是元代畫家趙孟頫（1254-1322），他認為「作畫貴有古意，若無古意，雖工無益」，所謂「古意」，就是與古代大師對話，使畫中充滿了文化歷史感。藝術家忠實而深刻的表達自己的感受，智慧而有力的與古代大師交流，進而反映時代特色，為個人也為全體，在藝術長廊中，留下永恆見證。

「溫故而知新」，創新的第一步，就是學習瞭解你所耕耘的範圍及傳統。以中國墨彩畫而言，一個畫家應當對中國墨彩繪畫的發展有相當的認識，看過不少畫跡，讀過一定數量的畫論，綜合整理，知其得失，然後從中汲取創新的靈感，以便與自己的時代，相互印證。

藝術創新的道路很多，其中較重要的可分為下列兩大方面：一是藝術觀念的突破，二是題材內容的拓展。而這兩項工作的基礎，還在一種新鮮獨特的藝術語言思考模式及體系的建立。如果新的思考模式與體系不能建立，那新觀念的發展及新題材的拓展，以及隨之而來的新技巧的發明，必遭阻礙。

中國墨彩畫的藝術語言辭典，至《芥子園》彩色畫譜三集印行時（1679-1701），已臻相當完備之境。畫譜中充滿「文言文」式的繪畫成語、典故，現代讀者如不專心浸

淫於宋元以來的墨彩繪畫史研究，很難瞭解其來龍去脈及運用方式。時至今日，「芥子園」繪畫語言，有許多已無法表達現代感受，有些則需加以翻新、變形或修改。因此，一種類似乎「文白交融」的繪畫語言，便應運而生。

民國以後，原則上每個國民都應接受國民義務教育，在學校裡學習一些現代社會需要的基本常識及科學宇宙觀、世界觀，其中當然也包括基本美術概念及技巧。學校美術訓練的範圍及內容都非常廣泛淺易，形成了一種「白話式」的繪畫基礎語言：在繪畫種類上，墨彩畫、水彩畫、油彩畫、素描寫生……等，皆屬必備；在繪畫技巧上，毛筆、鉛筆、炭筆、蠟筆，還有剪紙、印染、拼貼、拓印以及各種自動技巧……等等，都包括在內；這些技法，有一部分源自傳統，另一部分則受到西方影響，其中包括透視、光線、色階……等知識，簡單易懂，人人可學，非常實用。至於中國美術訓練方面，還要加上書法，這是西方所無。書法的訓練，除了毛筆，現在又加上原子筆、鋼筆、馬克筆、蠟筆、粉蠟筆……等交互使用，形成了毛筆之外，另一種白話式的線條系統，有時也可混入毛筆畫中使用。

上述種種白話式的墨彩繪畫語言，都應該選擇性的加入傳統墨彩繪畫語言，使之融合無間，產生出一種最適合表達個人情感及同時代人感受的獨特語言體系。而這語言體

系，應該可以更有效的捕捉新時代的知感性，傳達新的觀念及思想。

要想創造新式繪畫語言，必先更新新舊有的思考模式。目前我所使用的思考模式，除了二元對立的映照模式外，還加上分析辯證性的思考方法，期望繪畫語言從詞彙組合至文句文法，都能有新觀點介入，從而產生新式繪畫語言，與新觀點、新題材形成相互影響、相互調整的關係，其間並無明顯的先後次序可言。新觀點可以刺激新繪畫語言的組合，新語言組合則更能有效的挖掘新觀點；新觀點刺激了新題材的追尋，新題材又導致新語言之組合、新技巧的開發……，其間關係是複雜而又辯證的。

以我自己來說，我現在用的繪畫語言，是文白夾雜式的，至於文白成分的比例，要看個別的作品而定。而我所要表現的，在題材方面，最近集中在棕櫚樹與柏油路的開發；在觀念方面，是對時空的交錯處理及運用。而我所運用的語言體系，正好可以滿足我現階段的創作目標。

我之所以要對棕櫚樹及與棕櫚科有關的植物仔細研究，是因為從小生長在亞熱帶的台灣，對到處可見的棕櫚樹有深刻的瞭解及親切感。我家院子裡有棕櫚，花盆裡也有棕櫚，或手植或購置，總之，棕櫚已成了我生活的、生命的一部分。而童年經驗正是更新知感性的重要源頭之一。所謂時代感的重要根源，就深植於童年所感所受。

中國墨彩畫中最常見的樹木是松、柏、竹、梅、楓、柳……等。棕櫚樹，較少出現，即使偶然入畫，也多半是配角身分，在主樹或假山之後，並不突出；這可能是因為歷來畫家多來自北方、中原或江南的關係，也可能是因為棕櫚外型高直，與古代的建築，在美學上不太容易配合，故沒有成為畫家筆下的主角。然在工業化高樓建築襯托下，棕櫚流線型的身軀，卻十分能與現代流線型的房屋、公路與交通工具搭配。

民國三十八年，國民政府南渡遷台，完成中國歷史上，繼東晉、南宋、明鄭之後，第四次大規模的文化南遷，也是第一次有這麼多中原文物重寶、圖書典籍、知識份子，從中原「大陸導向」文化區，來到亞熱帶海洋地區，使台灣在文化藝術上，得到史無前例的蓬勃發展，為「海洋導向」的中國歷史文化，開創了嶄新的一頁。我想棕櫚樹恰好可成為我們這個時代的植物象徵，反映出亞熱帶地區海洋文化中國的特色及發展。

我說棕櫚樹可以象徵我們的時代，理由有六。

其一，棕櫚樹亭亭淨直，有環有節，努力向上，有彈性而不折腰，是君子獨立不屈而有節的象徵。舊葉一去，新葉即出，日新又新，象徵不斷自新的人格。

其二，亞熱帶地方多颱風，棕櫚樹高直而有彈性，無論順境逆境，不畏任何狂風暴

其五，棕櫚樹果實清涼解渴，能夠消暑；葉子明淨肥大，整齊有序，可以遮

其四，天氣冷熱變化，亦無法影響其枯榮，耐暑耐寒、抗病力強，是體魄強健的象徵。

其三，棕櫚樹不擇土壤，或鹹或淡，或肥沃或貧瘠，都能順利存活。尤其在海邊鹽分地帶，仍然可以茂盛成長，顯示出它能夠克服環境的困苦艱難，自求多福，象徵了貴賤不能移的美德。

雨、寒流熱浪，能夠對抗侵襲，站穩立場，有為有守，小則可象徵個人堅毅勇敢的美德，大則可反映國家在逆境中屹立不搖的決心。

▲羅青《心靈沙洲》，2017年69歲作，紙本墨彩鏡心。

陽，木幹可製家具，棕毛可製掃帚，掃除污穢，一清天下。真可謂集各種德行於一身。

其六，棕櫚樹在造型上，有如火箭，葉片細長油亮，有如不銹鋼片，充滿了現代工業式的美感，最適合與現代建築及現代公路搭配。

以上對棕櫚樹六大美德的詮釋，是儒家式的。儒家自從《論語》〈先進〉：「歲寒，然後知松柏之後凋也」開始，特定植物便成了抽象人格、懿行美德的具體象徵。這種觀念反映在宋畫裡，便成了「歲寒三友」：松、竹、梅；或「四君子」：梅、蘭、竹、菊等母題（motive），形成了植物象徵的繪畫傳統。此外，柏、荷、桃……等等植物，也分別有其不同的象徵意義。在亞熱帶地區植物中，最有資格加入上述傳統象徵植物的，便是棕櫚科樹木。我願意在此替它們填寫一份申請書。

除了象徵意義外，從美學觀點看，棕櫚樹在現代生活中，也有其獨特地位。此樹外表渾圓淨直，聳立雲霄，充滿了現代流線型的美感，令人想起了火箭的雄姿，與現代摩天樓的建築線條，可以相互搭配。其葉子整齊闊大，充滿了原始熱帶風味，同時也展現出不銹鋼的亮麗外表。

台灣近年來，經濟成長，工業起飛，摩天樓及快速道路到處可見，而棕櫚樹也成了不可缺少的現代景觀植物，可以反映我們這個時代的美學觀念及欣賞角度。當然，上述種種是我自己根據儒家及美學對棕櫚樹所做的個人詮釋，這並不否定其他詮釋的可能。

以上所論是在題材方面的拓展，希望在傳統的範圍裡，向外跨出一小步。接下來要談的是藝術觀念的突破。

目前我最關心的，是時空在中國水墨畫中所扮演的角色。大體說來，中國繪畫語言與中國文字語言之間，有一個共同的特色，那就是對時間採取非分析性的態度。中國語言中無時態、時式的區別，無過去式的動詞；而中國繪畫語言也不重視捕捉光影及時間變遷的外在現象。

反觀西方繪畫與西方語言，則非常重視以分析的觀點來處理時間。細緻的呈現時間變遷，成為油彩畫表達觀念的重要方法之一。西方語言對動詞時式、時態的重視及繪畫語言對彩色光線的思考及分析，便充分反映此一特點。

中國墨彩畫不正面描寫時間，並非不重視時間。事實上，中國畫家處理時間的方法，是暗示而非說明。其目的不在斤斤計較於時間外貌的描述，而在對物象精神及本質的探索——探索對象在時間的影響下，究竟產生了什麼內在外在變化。

中國畫家以不同的植物、山形、雲氣、水石、人物、房舍來暗示春夏秋冬四季的不同。宋鄧椿《畫繼》卷十〈雜說〉中的「斜枝月季花」故事，宋沈括《夢溪筆談》〈論牡丹叢〉條，講述正午貓眼的故事，都顯示出，中國畫家對時間的描寫，是屬於內在的，重在時間與對象之間的內在關係，而不費力描述外在皮毛光影。因此，中國畫中的夜景，多用月亮及紅燭來暗示，天空並不完全塗黑；畫正午的狸貓，只要把貓眼畫成一條細線，即可。此法可稱之謂「暗示寫神法」。

民國以後，西方科技侵入中國，工業生活模式取代農業生活模式，時間化為人人腕上的手錶，開始扮演重要角色。新詩人甚至用「五點鐘」的天色（卞之琳語）來形容黃昏。時間既然對現代人如此重要，那在繪畫裡，就該有許多新方式來處理時空關係。

早在十六世紀，耶穌會教士利瑪竇，就已把光影透視法，介紹到中國。然一直到民初年，才有畫家陶冷月（1895-1985）出現，畫出漆黑的抒情月光山水。如今在後現代狀況氾濫的時代，那種以筆墨描述外在光影的做法，似乎不再能夠有效有力的捕捉變化快速的社會。因科技的發展，使光影關係不再像農業社會那麼秩序井然，可以用空間距離丈量時間，也可用時間計算空間。現代各種電力及能源的運用，使速度可以創造「多餘時間」與「過剩空間」，使光影變化呈現錯亂狀態，黑夜白天可以顛倒，日月也可相互

同輝，各種新奇的人工光線四處出現，使時空本身也遭到體解的命運。

除了中國「暗示寫神法」及西方「明暗透視法」外，我們或可融合二者，發明一種任意型的「光線綜合分割法」，隨時在畫面各個局部，徵用我們想要的光線，來表達我們的時代及個人心中的情思。

所謂「光線綜合分割法」，是一方面採取傳統「暗示寫神法」來表達時間，同時也把西方光影寫形法，以任意分割的方式，散佈其間。既然「一樹一影」的方式，已經無法充分表達實際的情況及畫家的情思，那我們就可依藝術主題的需要，在畫面上把光影分割重組，以全新的次序出現。僅只是利用物象，表達時間本身，意義不大；要能以光影時間，表達畫家心中的思想觀念，並反映時代的脈搏，方是值得努力的目標。影子與光線不再是物象的附屬物，而成了傳達「物象之神」或「畫家之神」的一種可以獨立自主的象徵物。而時間不僅可以顯現時序的變換、日夜的不同、物象間的距離關係，還可以反映現代人的思想觀念及對人生的態度。

上述所舉的兩個例子，是我近年來思考及工作的一部分，並非什麼了不得的大發現，其中尚有許多不成熟處，有待改進。但此一方向，或許值得繼續探索下去。藝術創新之道很多，題材拓展，觀念突破，繪畫語言更新，只不過是其中一小部分而已，還有

更多的方向道路，等待大家去開發。目前我所做的，只是小小的繪畫語言轉化，或更新或翻新，僅有尺寸之進，而無驚天之變。大體講來，是相當保守的革新。但我想，即使是分寸之微，如果經過長年累積，也會有跨出大步的一日。我相信，蝸步慢步，總要比空口誇言要來得踏實。

墨彩畫語錄

（一）累積與創造

人類文化成長的特色是累積、創造、繼承、發揚。藝術是人類文化的一環，其興衰的步驟也具有上述特質。藝術家在藝術的大範圍裡可以盡情遨遊，但其成長的過程也免不了上述四個項目，所謂「發揚」，當然免不了累積、創造，所謂「繼承」也免不了要吸收、消化、再創造；要想「創造」、不累積、不繼承則斷難有所成績，如果「累積」了一大堆前人的遺產，不知創造、發揚，亦是白費工夫。

（二）新的思想，新的詮釋

畫家必須瞭解前人的遺產，從中選擇與自己個性最相近的加以吸收、消化、再創造。畫家必須瞭解自己所處的時代與環境，深刻的體驗，細心的觀察，讓自己的經驗和思考與前人的遺產相印證；讓前人的經驗與思考，在自己的作品中得到全新詮釋。同時，更進一步，發揮自己獨到的觀察與思想。

（三）如何掙脫自己的限制

無論一個畫家如何多變，無論他如何廣泛嘗試用各種畫法、各種主張來創作，仍然有其限制；他的範圍、特色、長處，也正標記了他的短處、缺點與盲點。畫家必須瞭解自己的限制與範圍，然後從中盡量發揮其長處及特色，冀使短處與缺點減少至最低。如此這般，他便可從自己的限制與範圍中，脫困而出，自由自在，無拘無束。

（四）走自己的路

寫實、抽象；寫境、造境；寫生、象徵……各有各的長處，其間並無軒輊高低之分。畫家選擇他最能把握的為焦點，向古人前人，貫時（diachronically）學習，向同時代人，並時（synchronically）觀摩，努力獨創自家路數，以啟後進。

（五）建造自己的世界

畫家必須不斷的成長，自我充實，使自己突出於同時代畫家，完成自我世界的建設，一個不斷成長的世界。而建造這個世界的材料，除了自己的努力及同時代人的刺激外，還有古今中外所有藝術遺產的啟發與滋養。畫家身心隨時間自然成長，其藝術也應隨之成長變化；早期有早期的風格，中期有中期的蛻變，晚期自有其集大成之處；早期到中期，中期到晚期，都有轉捩變化，值得留意。

可惜許多畫家，在早期創造出自己的風格後，從中期到晚期，不斷變奏重複，成為

商標式的大量生產，無法配合自己的生命力，讓感情與智慧與時俱進，成了風格僵化的代表。

（六）似與不似之間

在中西繪畫當中，我選擇墨彩及水彩做為表達個人情思的主要媒介，其中墨彩的運用多於水彩。中國畫的特色之一是既不完全寫實，也不完全抽象，介乎似與不似之間，其主旨在表達、表現、表演畫家胸中之情感與思想。

畫家或工筆，或寫意，以求通過傳達物象之「神」，展示畫家之「意」。我墨彩技巧的運用，常工筆寫意並重，具象抽象混用；然在作品內容上，則以抒情表意者居多。

（七）寫境與造境

中國墨彩繪畫傳統中，傳神與寫意是兩個重要觀念。傳神者傳外在物象之神；寫意者，寫內在胸中之意；一個為他，一個為己。寫境、寫生、寫萬物之生機及情境，屬於

前者；造境、造意，把萬物納入胸中，化為一己之思想感受，建立自己的藝術世界，屬於後者。二者各有所長，各有所本，只要能夠有所獨創，俱為高格，不必硬分高下。如能合二者為一，必為大家無疑。

事實上，寫境時，多少會滲入一己之意；造境時，也往往要傳物象之神；能夠二者得兼，則神意俱全。目前我的作品中，以造境者居多，希望能通過寓寫境於造境，達到「神意俱全」的目標。

（八）山水無定形定狀

基本上說，畫家應該畫一切他眼睛所看到而心中有所感的東西，一輩子只靠「畫譜」知識，畫梅蘭竹菊或花鳥走獸，而自稱畫家，只是業餘自慰而已。畫家應走向全能，無所不畫，方成大家。然畫家亦應博中求精，選擇最能表達自己情感思想的題材，努力創新，建立個人世界。

以我自己來說，我對山水畫興趣最大，人物次之，花鳥蘭竹又次之。山水是天地間有定形定狀的物象中，最無定形定狀者。山水的結構，既具象亦抽象；畫家在點染樹石

之時，潑墨放筆之際，最能把抽象美與具象美熔為一爐。

（九）　構圖是畫眼

在山水畫的方法上，我最注重「構圖」。從「遊藝之眼」所看的山水，在構圖上最能打破一切藩籬，產生無窮變化，最適合畫家自由表達情思。所謂「遊藝之眼」，就是以歷史透視的「文化中國思考模式」，構圖一切，觀照一切，描畫一切，反省一切，充滿了儒家「比、興」式的即興對照，「遊於藝」式的多重視點。

畫家的觀點是否新鮮奇特，造形想像是否能不落俗套，筆墨施展是否能配合增勝，題材安排是否有戲劇互動，部分與整體是否能產生內在張力，虛實奇正是否能運用得法，都可在構圖上看出。構圖是繪畫之眼，是畫家創造力的重要試金石。

（十）　抽象能力

一個畫家要想在構圖上有所突破，最佳途徑之一，是練習自己的抽象能力。抽象畫

的訓練，可以使畫家以具象物件構圖時，把握大要，避免繁瑣纖巧之弊。

抽象畫對畫家來說，是較為直接的表達方式之一，但因使用的語言過於個人化，只能表現一般意念，至於畫家特定的情思，往往無法順利傳達給觀眾。因此畫家許多獨特的思想與感情，還是要藉「具體形象」或「意象」的安排、重組與對照，方能完全表達、表現、表演。抽象與具象，並無優劣之分，但看畫家要表達什麼？是否能有效的表現出來？表演的恰不恰當而已。

（十一）即興與天機

我的繪畫努力目標之二，是如何在觀念上綜合中西繪畫於一爐。中國畫以「意」求「境」，無意則境不生，無境而圖者，不過紀錄照片而已。這個「意」與西方自馬塞．杜尚（Marcel Duchamp 1887-1968）以來，著重繪畫「觀念」之表現，有相似處。

中國墨彩畫從儒家「興、觀、群、怨」出發，落實在「遊於藝」中，追求「似與不似」、「隔與不隔」的多層「遊動暗示」效果。畫家可以筆法墨彩控制畫面一切，但又因宣紙的吸水擴散性及墨彩的流動溶解性，畫家不能也不必完全控制一切。因此畫中常

常出現「即興效果」，充滿了不可測的天機，與隨機應變的生命力。

這種充滿生命力的「即興效果」，在西方現代繪畫中，也開始佔有重要地位，原本強調分析性、準確性的油彩畫，開始向直觀即興式的墨彩畫，跨出了交流的一步。中西繪畫的溝通，應該是在「觀念」上的開發與創造，至於技巧、媒材、裝框……等等，均屬次要，沒有什麼好特別強調的。

有些畫家，自詡為大師，然終日所言，不出各種機械式技巧的偶然發現與演練，不斷重複一生而不自覺，十分滑稽可笑。

（十二）注意工業及後工業狀況

中國墨彩畫在農業社會的環境與儒、釋、道三家思想的影響下，形成了一套自給自足的「興遊」美學體系：其反映現實的方式，不是直接的、定義的，而是間接、象徵的……內容品類豐富，變化多端。

中國進入工業社會甚至後工業社會後，大家如能深入研究農業社會所留下來的遺產，努力吸收消化，並探討尋找其與現代及後現代社會重疊相通之處，加以更新、翻

新、再創造，必能使墨彩畫在世界藝壇佔據重要地位，同時也能與西方藝術展開深層交流。

（十三）如何避免「感知分離」

民國以來論者常常詬病「傳統國畫」無法反映時代，若畫家勉強在傳統山水中加上現代景物，又總讓觀者覺得不倫不類，滑稽可笑。久而久之，大家形成了一種要表現時代非用油彩畫不可的迷思。至於古典煙雲山水，只有留給傳統國畫家在夢中焚香供養，任他滿紙長松瀑布、小橋流水，與現代人的生活，全無干涉。

上述批評，仔細想來，也不無道理，因為近百年來，一般人心目中的「國畫」，似乎早已淪入艾略特（T. S. Eliot 1888-1965）所謂的「感知分離」（dissociation of sensibility）的地步。「感知分離」這個術語，為法國作家古爾蒙（Remy de Gourmont 1858-1915）首創；一九二一年，艾氏引用來批評英國十七世紀的新古典主義文學，方告流行。

所謂「感知分離」，就是在藝術表現時，無法把所知與所感融合為一。例如寫詩，

則好用「成語代字」，愛以「玉兔」、「望舒」、「嬋娟」來代替「月亮」。我們對這些代用詞的知識，全從字典或典故中得知，只存在於大家的知識系統中，與實際生活經驗無涉。對現代人來說，「月球」這兩個字，似乎更能充分表現當代的「感知性」，因為其中揉合了二十世紀的科學知識與一手視覺意象。難怪新文學運動中最重要的論點，就是用當代的口語寫作，非如此不足以傳達當代人的思想與感情。

這種感知分離現象，在繪畫中也一樣存在。例如畫家繪牡丹，不必去觀察感受真實世界中的牡丹，只消把「畫譜」中各家各派的方法祕訣背熟即可。因為現實中的牡丹是膚淺的，畫譜中的才有「學問」，有「古意」，一花一葉，無一筆無來歷，可以充滿了各種典故及各家各派的畫法，讓人學上十數年，仍不能盡其妙。如果「古意」繪畫觀念，從與古代大師活潑「對話」，墮落到唯大師「畫法」是從，必定會導致藝術發展的僵化。

如果墨彩畫家能從新文學運動得到啟示的話，必然會發起以當代思想探索新國畫語言的運動。惟有思想與繪畫語言同時更新，方能解決墨彩畫當代化的複雜問題。傳統文言文式的《芥子園》繪畫語言，充斥著各式各樣的「成語」、「典故」，已老舊不堪，需要注入鮮血，產生新的活力，表現當代新式「感知性」。

▲羅青《秋光賦——柏油路系列》，2017年69歲作，紙本墨彩鏡心。

目前通行的白話文，是以口語為基礎，滲入文言、方言以及東洋西洋的字彙語法，經過作者的藝術化加工，琢磨而成。同理，要把墨彩語言當代化，應以寫生為基礎，參照《芥子園》、民間藝術及東西洋畫法，來表達畫家的當代情思。

新繪畫語言與新繪畫思想是相輔相成的：新的思想觀點可刺激新繪畫語言誕生，新繪畫語言之發現，可拓展加強新繪畫思想的廣度與深度，二者相互為用，相輔相成；藝術家用此法作畫，無論寫實、寫意，甚至抽象，都是無往不利的。

我以上述原則，探討傳統山水與當代科技之關係，選擇「柏油路」為「速度」的象徵，運用「白話式」的繪畫語言如油漆刷子、印染等，來反映新的「感知」效果。同時，為了擴展傳統繪畫的內容與範圍，選擇「棕櫚樹」為新世紀文化

中國在亞熱帶地區發展的象徵，使「文言式」的繪畫語言得到脫胎換骨的機會。

近年來，我以傳統民間灑金箔手法，稍加變化，自我更新，使其在燈光照射下，產生各種造型的金屬閃光，適於表達科技題材，傳達新式感知性。尤其是多年來吸引全世界關注探討的「不明飛行物」，用灑金箔的方式來表達，最為合宜。

用繪畫探討「幽浮」（UFO），十分容易落入科幻小說插圖的窠臼，必須發掘其背後的象徵意義及人文精神，方能越過其表象，深入刻劃。對我來說，「不明飛行物」正是藝術家或才人智士突破俗見、勇於創新的象徵；他們出現時，多半會帶來爭議，有人肯定，有人否定，但其散發出的光芒，卻是無人能完全忽視。所謂「天不生仲尼，萬古如長夜」（見《唐子西（1069-1120）文錄》），孔子當是文化中國裡，最大的不明飛行物。

像這樣的主題，正好可用介乎「似與不似之間」的媒材與手法來表現，方能探其神髓。在金箔與留白交互運用之下，畫面上產生似星似月似螢似燈似火又似幽浮的效果，吸引觀者揣測判斷品評，反省檢討深思。

科技夜景及科幻幽浮的出現，使傳統山水在畫法、構圖、視點上，均遭到前所未有的挑戰，光線隨不同的光源錯亂變化，視點隨飛行移動而不斷轉換，新的感知性當然隨

之產生。許多傳統的繪畫成語及典故如漁翁、高士等等，紛紛在畫面中遭到淘汰。

要更新歷史悠久的墨彩畫，絕非一朝一夕可得。傳統墨彩語言不可完全放棄，而新字辭、新句法的加入，更是絕對必要。新繪畫語言與新思想、新觀點、新感知性一起成長，方能有具體成果。我曾在一九八三年舉辦「不明飛行物」特展，此乃我一連串繪畫思想發展及繪畫語言探索中的一個實驗，希望在未來會有更深刻的探討及創作，呈現在大家的面前。

（十四）光的實驗

中國畫處理時間，向來以「內在取神法」為主，著重光線對物體造成的內在變化；不像西畫以「外在取形法」，刻劃光影與物體的外在關係。例如畫貓在正午，眼睛瞇成一線；水牛在正午，全身浸在水中……等等，由此可證，中國畫家注重物體與時間內在關係之描繪。如果是西畫家，當在皮毛陰影上，刻意描畫，強調時間與物體的外在關係。

時至今日，因為科技的發展，人為光線已可任意創造運用，達成各種預期效果。例

▲羅青《幽浮之光──萬片晚霞》，2000年52歲作，紙本墨彩立軸。

如夜間球場亮如白晝，便是最佳證明。在《光影交錯兩世界》這幅畫中，我把山水與太湖石變形組合成一整體，並藉此重組自然光線，而山水本身也因「遊目」多重視點的運用，產生許多微妙的「變形效果」，讓現實世界與想像世界合一。這兩個世界，「乍看是兩個世界，而其實只是一個」：因為現實世界，看起來好像永遠不變，然卻時時刻刻在變；畫家的「想像世界」，看起來變化多端，其實一旦完成在紙上，便成了永恆的藝術。上述光影的運用，目的在產生一種似真實幻、似幻又真的效果。

▲羅青《光影交錯兩世界》，2018年70歲，紙本墨彩立軸。

人工藝術山水本無陰影，有陰影的真實山水，則常需人工剪裁，才能進入藝術；畫中山水是藝術家的創造，卻能投射真實的影子；不過，那些畫中影子的組合，又常常是不合理的，讓人感到山水之虛幻不實。因此，我認為畫家介紹光線入畫時，應以象徵表意為主，不宜一味用寫實的「外在取形法」，蠻幹到底。

上述觀察，就像大眾在戲院看國劇一般，演員是真實的，但所扮的人物卻是虛幻的，兩者似二實一，而結果則形成了一種至高無上的藝術，如詩如夢，令人神往。

（十五）賦山水以幽默

中國畫中，透露幽默感的，多以人物畫為

主，所謂「俳諧」是也。在史籍當中，「俳諧」多半與滑稽成性的人物有關，如戰國淳于髡、漢朝東方朔……等，就是例子。他們往往能以曲折詼諧的方式，點明真理，啟發頑固愚昧的帝王或剛愎自用的豪傑。

「俳諧」以婉轉暗示為主，作用與詩相近，因此《詩經》裡有很多例證可資借鑑，如《邶風》中的〈新台〉、《齊風》中的〈雞鳴〉……等等，都叫人讀罷為之莞爾，有潛移默化之功。劉勰《文心雕龍》卷三第十五，有文專論「諧隱」，認為其「意在微諷，有足觀者」，並可達到「辭雖傾回，意歸義正」的目的。

幽默的作用，既然如此之大，於詩於史，都佔有重要地位，以幽默故事為題材的人物畫，自然也就隨之而生。例如明唐伯虎（1470-1524）便有《東方朔偷桃圖》，畫上題詩云：

王母東鄰劣小兒，偷桃三度到瑤池；
群仙無處追蹤跡，卻自持來薦壽辰。

落款曰：「唐寅為守齋索奉馬守菴壽。」這個玩笑開得恰到好處，可謂賓主盡歡，來客

大悅。此外，晚明許多變形主義畫家如吳彬、陳老蓮、丁雲鵬……等，則喜歡在羅漢佛像中表達幽默感。例如吳彬的《羅漢圖卷》，就是例子。圖中充滿各式各樣表情豐富的羅漢，造形絕妙，令人噴飯。除了人物外，能在山水中表達幽默感的人，就少有了。畫家畫山水，多求蒼潤之景或荒寒之境，常以孤峰茅亭小徑、隱者策杖觀瀑為主。至於把山水樹木之間的關係，以幽默態度來詮釋的，可說是難得一見。

中國山水畫，往往是畫家人格、心靈及思想的投射。山水景物，或簡靜，或繁茂，都表現或暗示畫家的情感與意旨。中國山水反映現實的方式，往往是間接的、詩意的，與幽默或俳諧的基本精神有相通之處。南宋馬遠畫山水，只畫大山大水一角，暗示出「殘山賸水」的家國之思；倪雲林畫山水不畫點景人物，以「天下無人」暗示對蒙古入主中原的反抗；凡此種種，都是以曲折手法，點明主題。

山水既然是畫家表現思想感情的重要媒介，當然也能表達幽默的感情。中國自古以來，經典、筆記及小說中，充滿了各種俳諧例子，笑話很多，雋永的也不少。例如《莊子》、《史記》、《漢書》、《笑林》、《啟顏錄》、《笑言》、《群居解頤》、《艾子雜說》……等等，都充滿了觀點新鮮、造語絕妙的好辭。到了新世紀的今天，在工業文明的忙碌生活下，大家對幽默的需要，當然更大。因為詼諧的態度與思想，常可使緊

▲羅青《星夜大葉子》，2018年70歲作，紙本墨彩立軸。

張的神經鬆弛，疲憊的身心舒暢。同時也可藉幽默手法，點明真理，啟發智慧，使聽者在笑聲中領悟妙諦。

畫家用人物畫表達幽默外，也可用山水花鳥來傳達幽默情思，使畫家與觀者的距離，經由畫中的物象與題字，相互交流，如握手把晤一般。

我有一張畫叫《星夜大葉子》，把一叢叢奇怪的大葉子，畫得比房子都大，替只能在公寓裡種盆栽的人，出一口氣。另一張畫叫《出軌的春天》，讓畫在花瓶上的花，長出了花瓶之外，讓瓶子應該是黑暗的部分，反而變得光亮，以顯示春天無所不在的充沛生命力。還有一張畫，題名《太陽的帳篷》，說「太陽是世界上唯一的遊牧民族」。另一張《紅樹是鄉間唯一的交通警察》則說明，在沒有交通堵塞的鄉下，唯一能令人停

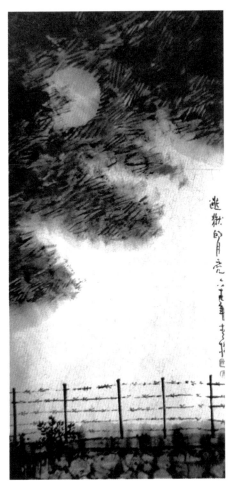

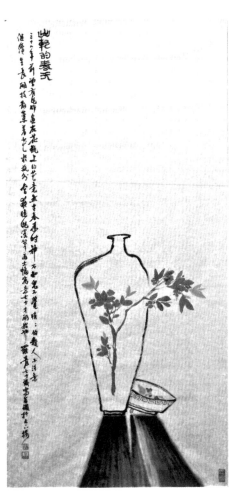

▲羅青《逃獄的月亮》，1980年32歲作，紙本墨彩立軸。

▲羅青《春天出軌了》，2018年70歲作，紙本墨彩立軸。

下一看的，不是紅燈，而是一樹紅葉。《逃獄的月亮》一畫，把霧霾畫成一根根炭條，暗示空氣污染得連月亮都要逃亡。

這樣的表現手法，或可豐富中國山水畫的傳統，並表現當代人，在機械生活中所採取的幽默樂觀態度。當然，詼諧的展現應是自然流露，刻意造作是不必要的。賦山水以幽默，只是山水畫新發展的一種，還有許多其他可能，等待我們去發掘。

棕櫚樹，當代文化中國的新象徵

文化中國發源地十分多元，與黃河流域、長江流域及西蜀、湖南等地，都有淵源，其中以黃河流域所發展的勢力，較早較大，影響也較廣，形成了一種不斷由北向南推移的趨勢。

漢朝以前，工匠畫家及士大夫畫家多在黃河流域活動，以長安為繪畫都會。魏晉以來，漸漸移往長江流域，以建康等地為中心，一時畫家雲集，高手輩出。唐朝以後，畫家避亂入蜀，影響深遠。到了五代，建業、成都分別成為繪畫重鎮，人才鼎盛，熱鬧非常。北宋定都汴京，開封地區，自然成為繪畫中心；南宋都臨安，杭州、江浙遂成南北畫家競相投奔之處。

有元一代，繪畫名家大部分都在江南；明初定都南京，後又遷到北京，然從十五到

十七世紀，浙派、吳派、華亭……等畫家，都以江南為活動基地；清朝以後的松江、新安、江西、姑熟、婁東、虞山、鎮江、揚州、海上等畫派，活動範圍亦不出此一地區，成為藝術活動的主流所在。北方廣大地區，只有北京、天津一帶的文化藝術活動，可以與之抗衡。總而言之，無論是黃河流域，還是長江流域，都屬於文化中國的大陸導向發展，其基礎根植在農業社會。

嘉慶道光之時，海運大開，代表工業社會的西人東來，掀起了「鴉片戰爭」（1840）；中英「南京條約」後，廣州、廈門、福州、寧波、上海等沿岸港口，正式開放對外通商；不久，又開天津、潮州、煙台、鎮江……等地為口岸。數十年間，沿海大城興起，一時人文薈萃，工商發達，華洋雜處，相互影響，許多新思潮也應運而生。這一點，在繪畫上也反映得相當明顯。文化中國的海洋導向發展，應運而生，其基礎在以工商貿易為主的工業社會。

新思潮從通商港口進入中國，引起了一連串政治文化改革。政治方面，國民革命自南方大港廣州發動；藝術方面，繪畫革命的口號也在廣州喊響。民國五年左右，高劍父、高奇峯兄弟自日本歸來，開始在廣州提倡「新國畫運動」，比「新詩運動」（1917）及「五四新文化運動」（1919）都要早。民國元年左右，劉海粟在上海興辦

「圖畫美術院」提倡西畫；平津一帶，則有民國七年胡適等人提倡的「新文學運動」相互呼應。沿海大城遂為文學藝術活動的重心。

民國二十六年，日軍侵華，畫家紛紛入蜀，一路上重新發現邊疆地區的風物之美，影響畫風甚大。抗戰之後，一九四九年，中央政府渡海抵台，大批國家精英才俊及文物圖書亦景然相隨，形成了史無前例的知識大遷移，前後發展了半個多世紀，號稱「人才紅利時代」。這使得台灣在短短五十年裡，成為文化中國現代化的實驗室，生機蓬勃，氣象一新；文學藝術的表現，皆能肩負承先啟後的責任，呈現出多彩多姿的風貌。

歷來中國畫家大多在黃河長江流域活動，所繪山水風物都以中原地區為主；而山水中的樹木花草，多寫松柏、杉柳、梅蘭、竹菊、牡丹、芍藥之屬。至於沿海波濤景色、海島風土人情、熱帶植物瓜果，則甚少入畫。只有十九世紀的趙之謙（1829-1884），在他的《甌中物產卷》中，對沿海一帶的景色及水產，有刻意精細的描畫。現在政治中心南遷，畫家們注意到海島上的動植物產，開始有大畫家，揮動畫筆，另創新境。

中國墨彩畫受儒家影響，喜歡賦自然植物予象徵意義。《論語》〈子罕第九〉：子曰：「歲寒，然後知松柏之後凋也。」〈八佾第三〉：哀公問社於宰我，宰我對曰：「夏后氏以松，殷人以柏，周人以栗。」曰：「使民戰栗。」可見這種藉植物來象徵人

格美德，樹立行為規範的做法，由來已久。

時至魏晉之際，玄學興起，山水詩歌流行，高士名流品藻人物，多用自然植物為象徵。這一點在《世說新語》中，表現得最為明顯。《世說》〈賞譽篇〉：「庾子嵩目和嶠，森森若千丈松。」以松喻人，十分儒家。〈容止篇〉則有「山公曰：稽叔夜之為人也，嚴嚴若孤松之獨立。」；「有人嘆王恭形茂者云：濯濯如春月柳」，意象奇拔精警，境界塑造高超，真是入木三分。此外，陶淵明以愛菊有名，王子猷以愛竹傳世，都是人人知道的典故，勿庸贅言。

因為對植物的喜愛及其象徵作用的開發，使得墨彩繪畫中產生了許多可以自成專科的「君子植物」，而畫家也可窮畢生之力，專攻一門植物，不及其他。這一點，是世界上其他文化所沒有的。

既然植物可以代表士人高貴的情操、獨特的品行；那鑽研其畫法，窮究其變化，也就成為必要。於是畫譜的編寫，便應運而生。如晉戴凱之的《竹譜》（傳），就是一個最古的例子。此後，南朝梁元帝有《山水松石格》一卷；五代荊浩然有《筆法記》一卷，論松柏畫法。到了宋代，有關「君子植物」的畫譜大盛，趙孟堅的《梅竹譜》、釋仲仁的《華光梅譜》、范成大的《范村梅菊譜》、趙時庚的《金漳蘭譜》、宋伯仁的

《梅花喜神譜》，都是有名的範例。

所謂梅、蘭、竹、菊四君子，以及松、竹、梅歲寒三友⋯⋯等等畫法，至此都漸臻成熟之境。墨蘭之作，始自南宋鄭所南，他以太學上舍應博學鴻詞科，見重於學界；宋亡後，忠直剛介的他，隱居不出，寫墨蘭寄興，別有懷抱。所南寫蘭不畫土，謂「土已被番人奪去！」這樣一來，蘭花從君子象徵，進一步成為國家象徵，影響至今不衰。

以「植物君子」為主題的畫，經過元、明、清三朝畫家不斷詮釋變化，已發展至純粹藝術的境地。其線條神出鬼沒，構圖千奇百怪，極盡墨彩縱橫之能事。時至今日，仍還有畫竹名家或寫蘭專家，終生只習一科，亦能望重士林。這在西人看來，有點不可思議。

梅蘭竹菊的傳統，我們應該繼續；同時也應該以新的方式來表達或發掘其中含蘊的現代意義，賦予現代精神，使之能反映並代表時代。但在更新傳統之餘，我們也不妨參考傳統準則，開拓新式題材，使「植物君子」的行列更形壯大。

如前所述，文化中國有不斷從中原向南移的現象，而且在二十世紀中期，移到面對太平洋的亞熱帶地域，形成全新的海洋文化中國氣象。如果我們要依「植物君子」的傳統，在亞熱帶或熱帶植物中，為我們這個時代找尋新的植物象徵，那應是必要可行的。

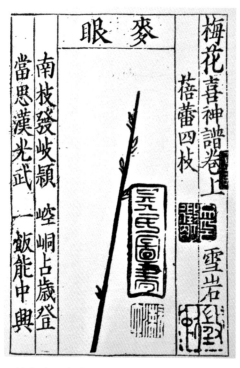

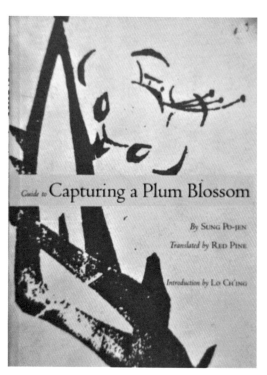

▲ 羅青英譯並導言《宋刻梅花喜神譜》
（1995），封面裡內頁。

▲ 羅青英譯並導言《宋刻梅花喜神譜》Lo Ch'ing
trans. *Guide to Capturing a Plum Blossom*, San
Francisco: Mercury House, 1995.

我們不找便罷，一找便立刻察覺，這個地區的樹群中，最常見最突出的就是棕櫚科植物。

依儒家觀點來看棕櫚科樹木，便可發現其中暗含許多與儒家君子德行相呼應的美德。我在前文中曾列舉其六大美德，特別表揚。

棕櫚樹的第六種美德，與現代美學有關。古人不太畫棕櫚科植物，即或是有，也屬於點綴性質，不是主樹：究其緣故，一是因地理的關係，北方少見此樹，二是棕櫚樹造型太過高直，不易與玲瓏的古典建築相配合。對現代人來說，高樓建築多採直線條形式，摩天大廈，不銹鋼建材，不斷強調流線型美感。因此，棕櫚樹高直而有變化的造型，便得到了青睞。在柏油路、摩天樓的合作下，棕櫚樹呈現出一種全然現代的美感，並散發出熱帶原始風味，這正是一個日漸工業化機械化的社會，所渴求的造型與顏色。

現代人講求個人主義，偏好強烈的色彩表現，熱帶植物以其大片綠意，最能贏得現代人的歡心。而現代人也喜愛用熱帶植物，來象徵嚮往自然、回歸原始的理念。例如大王椰子就可說是一支綠色的火把，在都市之中，時時提醒大家注意維護環境、保護生態。

以上有關棕櫚樹的種種，都可象徵現代中國的遭遇、發展及成就。一個國家，能在

國際政治風雨中，屹立不搖；在自身發展上，日新又新；在行事政策上，有原則有擔

當；這些特色，都可與棕櫚樹的美德，相互呼應。

台灣常見的棕櫚科植物大約可分為下列三類：一是椰子，二是棕櫚，三是海棗。椰

子樹中最引人注目的當是「大王椰子」，渾圓直立而多姿，氣度雍容而雄偉，溫文有

禮，謙和含威，有王者氣象。其次當是「亞歷山大椰子」，挺拔瘦勁，如矛如槍，綠葉

一張，如展大旗，雲車千乘，景然相隨，果然是一位能征善戰的大帝。此外「黃椰子」

叢生一處，團結一致，大小相互相輔相成，有如勁旅一支；又似家庭團圓，根莖盤錯，

枝葉掩映，正是一幅同舟共濟的景象。

椰子的種類繁多，有些與動物有關，如美麗的「孔雀椰子」；有些與武器有關，如

「棍棒椰子」；有些與吃有關，如「可可椰子」、「沙糖椰子」、「檳榔椰子」、「蓮

實椰子」、「油椰子」、「甘藍椰子」……等等，其中以「可可椰子」最為有名。我們

一般所喝的椰子水，都來自於可可椰子的果實。至於「檳榔」之有名，那就更不用說

了。有些椰子則充滿了異國情調，如「阿里古里椰子」、「克利巴椰子」、「羅菲亞椰

子」、「馬島椰子」、「菲基島椰子」……等等，令人想入非非，思入童話。在眾多椰

子樹中，我最喜歡的是「行李葉椰子」和「酒瓶椰子」：他們有如一對出外旅行寫生的

藝術家，在明亮艷麗的陽光下，充分享受芳醇的天降美酒，在翠綠翅膀的展開中，任意翱翔蔚藍的涼爽天風。

棕櫚類植物，氣勢雄壯的，如「龍鱗棕櫚」、「熊掌棕櫚」、「壯幹棕櫚」、「華盛頓棕櫚」，都有王者之象。其他如「垂葉棕櫚」和「長穗棕櫚」，也都各有奇趣，或圓如扇，或大如后之徵。此外，「圓葉刺軸櫚」與「叢立刺棕櫚」，也都各有奇趣，或圓如扇，或大如輪，橫切陽光，斜削清風，威風八面，不可一世。與棕櫚近似的是「蒲葵」與「觀音棕竹」：「蒲葵」葉大可製扇子，幹粗可製器具，是亞熱帶地方的恩物；「觀音棕竹」則令人想起菩薩寶相莊嚴，慈悲世界曼妙。

海棗外型很像鐵樹，屬於棕櫚植物中的鳳凰類（Phoenix），自非凡品。此間常見的有「羅比親王海棗」、「台灣海棗」、「錫蘭海棗」、「非洲海棗」、「岩海棗」……等，其幹如烏金甲，葉如碧玉鏢，枝葉張開，如綠色煙火之爆炸，又如狼牙大棒之掄舞，十分壯觀。海棗外型黝黑，葉片如刺，有如項羽、張飛出世，端得是樹中猛將，林中鐵衛，觀之令人蕭然起敬，精神為之一振。

若要從以上樹種選一棵出來，代表我們的時代，我想以「大王椰子」最為適宜：原因無他，以其外表與內在，都壯美健碩，真可謂文質彬彬的植物君子；其他如「可可椰

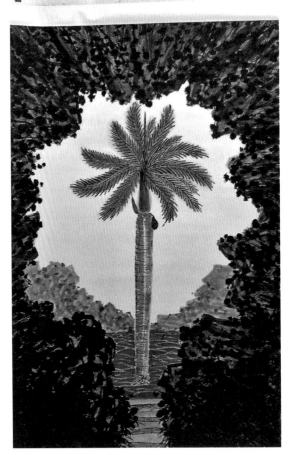

▲羅青《大王椰子的誕生》1952年35歲，紙本墨彩立軸。

子」、「龍鱗棕櫚」、「台灣海棗」，也足堪擔當大任，列為後補，甚為恰當。

亞熱帶植物很多，當然不只棕櫚一科，而我對棕櫚科植物的探索與詮釋，也只是一家之言而已。植物象徵傳統，是文化中國的特色，應該與時推移，日新又新，繼承延續，發揚光大。我以上所論所述，只是一個建議，除了為大家在海島的奮鬥與決心，找

到一個象徵標誌之外，也希望在此環境污染危機日益嚴重的時代，藉著對植物象徵意義的翻新，引起大家對植物生態研究的興趣，從而保護之、愛護之，使植物的生命與我們的生命融合為一，共同創造更適合居住的地球村。

墨彩畫的過去與未來

——二〇〇二年中國墨彩畫大展序

中國畫第一次受重大外來影響的時代是魏晉南北朝，印度佛教在這段時期，盛極一時，寺廟眾多，佛畫流行；官方民間，思想文學、生活藝術，皆與其發生密切關係。在思想上，老莊獨霸，清談成風；在文學上，遊仙學道，山水抒情；在生活上，佛教禮俗，深入民間；在繪畫上，彩色豐富，人物領先。以「繪事後素」為主的「彩墨畫」，是畫壇主流。

到了唐朝，經過數百年的消化，佛理與老莊、儒家思想交融結合，產生了禪宗；頓悟之說興起，簡靜之風遂行。畫家在彩墨之外，亦能體會到純粹水墨單色變化的深刻與豐富。傳王維所撰〈山水訣〉一文中，就認為：「畫道之中，水墨最為上。肇自然之性，成造化之功。」同時，六朝興起的山水文學，到了唐朝五代，與繪畫、禪宗結合起

來，於是「彩墨」及「水墨」山水畫，開始共同扮演代表時代精神的重要角色。

宋人更進一步，把作法融入山水畫，形成「文人畫」傳統的先聲；又以「水墨」為主，輔以「彩色」，重新結合成「墨彩畫」，影響元明清三代，至今不衰。

中國繪畫在儒家中庸思想及老莊出世思想的影響下：於寫形之外，還重寫神；寫實之外，還要造境；作品要「神形兼備」方是上品，知「寓意於物」才是高格。故中國畫既不完全抽象，亦不死板寫實，味在似與不似之間，追求筆外意飽，畫外神足。到了北宋後，詩畫密切結合，畫家開始在選材、佈局、筆法上，追求畫外之意、弦外之音，以象徵手法入畫。

元人入主中國後，有一官二吏、三僧四道、五醫六工、七匠八娼、九儒十丐之笑談（見謝枋得《疊山集》、鄭思肖《心史》），流傳甚廣。儒家士人心情苦悶，除了以書法入畫，表達強烈的個人風格外，還在墨彩畫中大量運用象徵手法，抒發一己之抱負，間接反映對現實之不滿。松、竹、梅、蘭這些儒家君子象徵標誌，紛紛進入筆下，成為人品高潔的代表。這種手法，在滿清主中國後，又告大盛，而且時有新的突破及發展。

到了民國時代，這種以墨彩畫中物象為象徵，間接反映時事的畫法，仍然有效。

例如日軍侵略華北時期，齊白石就在他畫的螃蟹上題有：「袖手看君橫行到幾時」

的句子。於是螃蟹從「六甲靈飛」的道家象徵，轉變成諷刺侵略者的新象徵。此外，他畫的「不倒翁」、「老鼠」……等等，也都有政治諷刺的作用。

綜觀北宋以降的墨彩畫發展史，至今已有千年之久，畫面以水墨為主，彩色為輔，以紙、絹為工具，主旨在充分發揮表現水、墨、彩的流動性及層次性，探索其間所產生的即興效果。這種即興墨彩效果，介於可控制與不可控制之間，如果運用得宜，常能妙得天趣，正好滿足畫家在「人工」中追求「自然」的理想。墨彩畫的題材以山水為主，兼及鳥獸、花草、樹木、蟲魚、人物、宮室……等等。畫中設色之法，以色不掩墨為主。

墨彩畫的技巧以寫實為基礎，產生了許多優秀的寫實作品；但畫家喜在寫實基礎上，自我造境達意，並不斤斤拘泥於眼中所見的實景，於是寫意，遂成墨彩畫家努力的最高目標。

墨彩畫在精神上，十分注意象徵與暗示，抒發個人，反映時代；在筆法上，則利用書法線條，引導構圖運動方向，讓畫面各個部分，產生強烈的節奏感及互動感，表現各種不同層次的情思；在造型上，則常採變形手法，強調主題。此外，以詩入畫或是以文入畫，雖然不是墨彩畫的全部精義所在，但卻是墨彩畫的重要特色之一，在內容與立意上，力求與水、墨、彩的特性相互融合。

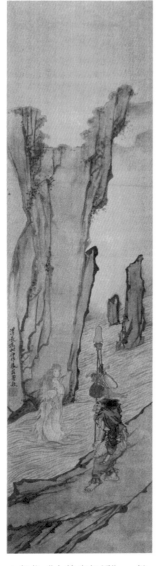

▲任熊《山精海怪圖》，絹本墨彩立軸，天下樓藏。

墨彩畫到了晚清十九世紀，已略呈疲相。畫中原本活潑象徵與意象，變成了死板的符號；造境成了無力寫生、拙於感受的藉口；傳統成了僵化臨摹的標本，缺少新鮮生動的活力。只有少數大天才如兼擅小說詩畫的曾衍東、冷豔清奇的人物畫大師改琦、「京江畫派」的山水宗師張夕庵、顧鶴慶、「海上畫派」的巨匠任熊、虛谷、胡遠……等，獨創新意，奇境別造，不可忽視。

從十九世紀中葉到二十世紀七十年代，這一百多年間，東西海運大開，交流頻繁。西方繪畫不斷受到東方藝術影響；東方繪畫也從西畫中吸取了許多寶貴的經驗與觀念。

民國以來，許多中國畫家紛紛到西洋或東洋留學，研習對方長處，企圖為中國繪畫打開新局。這些留學生回國後，有一部分開始從事墨彩畫的改革，改革的首要重點，便是讓

中國墨彩畫重新走上寫生的道路。革新者希望年輕畫家從寫生中發現新技法，表達新知感性；希望新的寫生角度、新的感受表現，能為中國畫在構圖題材上，帶來全新的面貌。

中國墨彩畫的「寫生」觀念，與西方的「素描」及「速寫」並不完全相同。中國畫家所追求的，並非外在形狀的刻板寫實，而是蘊含在山水、人物、花鳥之中「隨機應變」的生命動力與活潑靈敏的神態性情」，絕非客觀世界的快速片面記錄。中國的「寫生」是透過「外在之形」表達「內在之神」。「形」的把握，以顯彰「神」的「精彩剎那」為歸依。因此，為了傳神，有時畫家可以依形變形。而「神」則常因「形」的呈現方法不同，得到特殊的表達，獲得深層詮釋。畫家為了「寫生」，往往要與「寫生對象」朝夕共同生活一段時間，徹底了解「對象」的習性與特質，方能下筆為之傳神。

改革的第二個重點，是把中國傳統「不求形似」的觀念及大寫意的技法，向前再推進一步，走向抽象表現的道路。畫家可讓「即興效果」，在墨彩畫中扮演更吃重的角色，以實驗精神擴大水、墨、彩的運用範疇，以求在題材及構圖上，不斷翻新突破。

有人把墨彩寫生所產生的新式寫實技巧，進一步發揮，誤解七〇年代紐約興起的「照像寫實」（photo-realism）或「超寫實主義」（Super-realism），以近乎照像式的墨

彩筆法，表現當代庶民生活。不過這類畫法，如無特殊的美學見解為後盾，非常容易淪為技巧的賣弄，不能層樓更上。

在其他在技巧上，墨彩畫家也多方嘗試新的可能；例如剪貼、噴灑、水面印染、潑彩潑墨……等等，各種手法，不一而足，而其重點在不違背水、墨、彩特性的基礎上，進一步將之發揚光大。當代墨彩畫，在山水題材探索上，成就較大，變化亦多。但在人物、花鳥等題材上，則顯得努力不夠，值得大家繼續開發、實驗、創造。

墨彩畫雖然以墨色為主，彩色為輔，但有時彩色也可視為墨色的一種變奏，只要以用墨的原則施彩，把彩色當成墨色使用，一張墨彩畫也可全以彩色完成。如何使新的彩色感覺加入墨彩畫中，亦是當務之急，有待畫家不斷嘗試、發現、突破。當代人的彩色感，因受到工業化及消費社會的衝擊，與古人大不相同，如何正確反映時代，又能在藝術領域裡達到成熟之境，需要有更多人來共同探索。

寫生固然能夠幫助畫家重新體會他所要描寫的題材，但只知一味寫實而不知從實景中提煉新知感性，加以重新創造，那還不如不寫生。當然，一味埋頭造境，也容易流於空疏虛弱的地步，落入缺乏生命的窠臼。故畫家應該在寫實與造境之間求取平衡，相互為用，相輔相成。同時，不論寫生也好造境也罷，現代中國畫家應該從新知感性出發，

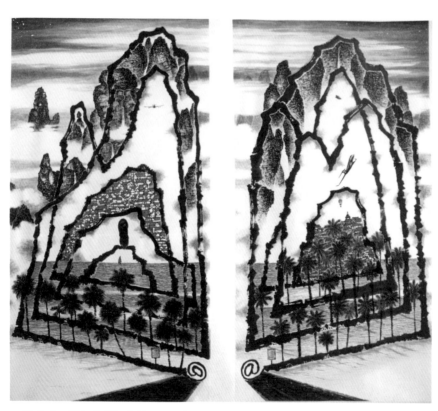

▲羅青《互聯網世界》雙拼，2016年68歲作，紙本墨彩立軸。

對新「結構」做更多探索，無論山水、花鳥、人物……等等，都迫切需要有新造形，表達我們對時代的感受。

當然，對新的追求並不等於對老的放棄。過去墨彩傳統的遺產，如筆墨的技法、造形、構圖……等等，都值得我們學習吸收，然後通過與歷代大師「對話」，再加以重新創造。技法與造形，都屬於外在表象，如何將其融會貫通入自我精神，反映時代風貌，才是主旨。畫家如欲達到此一境界，非努力在思考模式與思想方法上下功夫不可。尤其是生活在新世紀的墨彩畫家，在世界各種藝術潮流的衝擊下，在本國社會文化的動亂變化中，如果不深思博識，則難以有真正的突破。博學多識，慎思明斷，已成畫家在埋首繪事時，不可缺少的條件。

所謂繪畫思考，一是指畫家對他所處的世界及社會，有獨到的看法，並以此看法為其繪畫表達的原動力；二是指繪畫的構思及立意，也就是畫作的「美學思想」基礎，一張立意不深的畫，是無法叫人咀嚼回味的。

墨彩畫家的美學思想，應該與當代社會環境、哲學思想、文學思潮相互呼應，互通有無。同時，也不妨吸取世界各國的思想潮流，綜合創造，以為己用。在傳統墨彩畫裡，筆墨與古典文學、哲學結合，佔了相當大的比重；當代墨彩畫家，應該分出一部分

時間與精力，來探討墨彩畫與當代文學、哲學結合的可能。當然，所謂的結合，是指藝術創作上不落痕跡的融合，而不是插圖或解說式的生吞活剝；是從內心出發的創造，而非外在形式的硬套。

與文學、哲學結合，只是墨彩畫範疇中的部分領域，不是所有畫家的必經之路；不過，這條路的發展，潛能甚大，與傳統的關係較深，如何繼承發揚，亦是當前墨彩畫家的重要課題。畫家以寫實方式反映現實，固然不錯；但用文學象徵手法間接反映，也有必要。希望墨彩畫家在找尋開發新「象徵」上，能夠多多努力。

在繪畫之外，書法一直是影響墨彩畫發展的決定因素，因為中國畫的最大特色，就是「線條的雄辯」。畫家在運筆時，可以不受書法筆法的拘束，也可刻意突破舊習，自創新招。然而，書法的訓練，仍然應該列為墨彩畫家的必修課程。如何學習書法線條的優點，加以改革創新，仍是墨彩畫家的責任。如果想在墨彩線條上有所突破的話，書法訓練的好處，無與倫比。

墨彩發展到二十世紀，思想、技巧、題材……等等，都遭到前所未有的大變動，徘徊在十字街頭，已有多年；畫家在傳統／現代、東方／西方、工業／後工業、游牧／農業、機械／自然……之間，來回探索，苦思因應之道。現在墨彩畫家又面臨人工智慧

（AI）的問題，情況更是空前的錯綜複雜。如何在這眾多思潮與問題中，尋找出自己的方向，如何能在世界畫壇中，找到墨彩藝術的恰當位置，這還要靠大家一起努力創作、深刻思考，理論生產與作品創新要齊頭並進，方能有成。

是的，創作與思考，二者不可偏廢，必須相輔相成。希望當代墨彩畫家們，能在和而不同的大原則下，各自辛勤耕耘，為墨彩畫的未來，開闢一座花色燦爛的大植物園。

中卷　當代評論篇

抽象與具象
——序《一九八六中華民國抽象水墨大展》

人類表達思想感情的方式很多，其中最重要的就是文字語言記號，此外圖畫、符號、舞蹈、手勢……也是不可或缺的手段。經過時間的累積，不同地方的人群發展出不同系統的記號表達方式。這些表意表情系統都是由最小的「記號單元」漸次累積組成，其記號組成的規則，有一定程度的複雜性，而遵循規則傳達的理性意義及情緒感受，也就相對的層次多端、變化多樣。

以最常用的文字語言記號系統為例，語言可分為「發音系統」與「書寫系統」，兩個系統裡都有其最小的「記號單元」。中文的「發音系統」基本上，是由三十七種「注音符號」配合四種不同的「相對聲調」加上「輕聲」組合而成；而中文的「書寫系統」則由「圖象記號」、「發音記號」與任意或約定俗成的「記號單元」配合組成。其組成的方式

是根據特定的「六書」規則，形成文法，供人學習使用。人們如果想瞭解一套記號系統，除了在日常生活中，自然學習外，還可以研究瞭解其系統運作的規則，依照其文法，努力習得。以此類推，其他記號系統的傳達及學習方式，也自有其運作規則及「文法」。

不過，語言系統並非萬能，所表達的思想感情，也有一定的限制。因此語言之外的表達方式，便有必要與語言同時存在，以收相輔相成之效。例如「交通記號系統」便是以「圖象」及「純粹記號」組成的表意工具，通常只有視覺形象而無發音記號隨附；而他人為的聲音相合，則成為音樂及聲樂系統。上述系統與系統之間的關係，是相互輔助手勢動作，可以發展成複雜的身體語言，最後成為舞蹈系統；語言本身的發音系統與其的：音樂與舞蹈可以融合，詩與音樂也可以融合；而三者融合的例子，也屢見不鮮，例如舞蹈之中有音樂及詩歌的吟唱。

記號表意系統雖然是人為的，然其記號單元，多半與自然的形象與聲音，有若即若離的關聯。其中與自然形象有密切而直接關係的，便是圖象繪畫。因此〈易繫辭上〉云：「書不盡言，言不盡意……立象以盡意。」開啟了中國文化中「左圖右史」的傳統。

圖象繪畫是人類表達情思的重要手段，其目的在以探索情緒感受與理性意識為主。繪畫中可以有近似自然形象的「再現」，也可以把自然形象「簡化」成抽象記號，更可

以把抽象記號轉化成為大家普遍接受的「後設藝術符號」，當然也可綜合純粹的符號與圖案，混合表達。繪畫的主要目的，在傳達畫者所要表現的情思，即使是純粹為畫而畫，或不為表達什麼而畫，也間接傳達了畫者的態度與觀念。

繪畫本身可分為（一）近似「自然及人造形象」的，（二）與「自然及人造形象」無關的，（三）介乎兩者之間的。有些自然或人造形象，在外形上是有象的，但細查其肌理花紋組織的部分，又與形象無關，如大理石桌面、西瓜的表皮；反之，原本是有形象的，但距離拉開後，遠看則成抽象，如從太空看地球。具象物件本身，因距離、速度、光線的關係，也往往會失去其原有的形象，成為一種近乎純粹的色與形的組合。因此，抽象與具象之間，充滿辯證的（dialectic）關係。

近似「自然與人造形象」的繪畫，在世界上經過幾千年的發展，形成了兩大主流系統：一是從埃及、希臘羅馬、文藝復興，到如今的西方油彩畫系統，也就是「模擬再現」（mimesis）寫實系統；另一則是由中國到日本、韓國的東方墨彩畫系統，也就是「抒情表意」頓悟系統。

至於與自然形象無關的繪畫，在這兩大系統中，亦時有創作，不過一直要到二十世紀初，這種抽象繪畫形式，才在西歐正式發展出來，然後流傳到東方繪畫系統之中，在

日本與書道藝術結合，產生暫短的交流火花。

近似「自然與人造形象」的繪畫，稱之謂「具象藝術」（representational art），在東西兩大繪畫系統中，各有其運作及發展規律，其法則嚴密，有如語言中的文法，可稱之為油彩畫語系與墨彩畫語系：其發展與各自相應的文字語言系統，及其背後的「思考模式」（mode of thought），關係密切。

同樣的，非自然形象的藝術（non-representational art），稱之謂「抽象繪畫」，在歐美畫壇近百年的努力下，也慢慢形成了一種抽象繪畫語系，有「冷抽象」與「熱抽象」或「幾何抽象」與「表現抽象」之分。

西方抽象繪畫始於一九一〇年左右，俄國的康定斯基、馬勒維奇及荷蘭的蒙德里安，都做過大膽的探索；這是歐洲繪畫系統中的一個必然發展，其存在不是孤立的，與哲學上的「理型」（idea）、文學上的純詩、音樂上的純粹音樂，互通聲息。所謂「純粹抽象」，是指畫家所畫，一開始時的感官形象，可能源於自然，然在完成後，便完全從自然形象中獨立出來，成為純粹的「造型」。根據瑞諾及賽當（Kimberley Reynolds, Richard Seddon）一九八一年出版《插圖本藝術詞彙字典》（Illustrated Dictionary of Art Terms, A Handbook for the Artist and Art Lover）中的說法：「純抽象繪畫，似源於自

然又獨立於自然之外，本身自給自足，沒有可供辨識的主題。其特點是，畫中形色之搭配給人一種類似音樂的快感。」（"A work of purely abstract art is one that is entirely independent of the natural world, although it may have had its origins in Nature. Such a work is considered as an object in its own right and has no distinguishable subject-matter. Its arrangement of forms and colors gives pleasure in much the same way that a piece of music gives pleasure."）

不過「抽象繪畫」一詞，也有其不妥之處。瑞、賽二氏寫道：「吾人不能在自然中發現純粹『美學之美』之形式，然後將之抽象化。抽象圖畫，是由藝術家創造了之後，再加諸於自然身上的。一般人之所以反對抽象繪畫，是因為抽象畫干擾且改變了自然。」他們繼續申論道：「自然現象界包含了許多偶然及錯亂的素質，而藝術家則想以作品，把某種程度的秩序及和諧，加諸於自然身上。如果藝術家只是稍稍改變自然的題材，畫出來的結果，又與自然本身十分類似的話，那我們可稱之為寫實藝術。要是藝術家完全以自己所認為的『秩序』及『和諧』為主，而不再計較自然外型之掌握，那就成了一般人所說的抽象畫了。不過，以我們所看到的抽象畫而言，事實上都是硬畫出來的。」（註）

由以上的解釋，我們可以知道「抽象繪畫」是藝術家所創造的一種「武斷式人工記號系統」，因為產生的過程較「個人化」、「私密化」，是「主觀專擅」、「任意武

斷」的，故無法為一般人接受瞭解。抽象記號系統的來源，可以是自然的，也可以是人造物品，更可以是人造平面符號，或複製的人造平面符號，其文法非常鬆散自由，所傳達的意義也極端不固定。其基本記號單元為純粹「形狀」與「彩色」。

西方第一代抽象畫家，從自然或人工物品或人為符號中汲取養分；第二代抽象畫家，有機會從第一代抽象畫中，汲取源於自然或自然以外的記號資源，最後擴及到所有的「再製人造平面及非平面符號」。如此一代代的傳承下來，抽象畫本身也成為一個有並時範圍及貫時傳統的畫種，其語言的文法規則，也因歷史的累積，而漸漸建立了起來。

從一九六五年開始，西方學者開始以潘諾夫斯基（Erwin Panofsky 1892-1968）「圖象學」（Iconography）的觀點，研究抽象繪畫記號系統；抽象繪畫語言文法之建立，自此濫觴。

一九二〇年前後，康定斯基（Wassily Kandinsky 1866-1944）從心理學出發：希望把彩色系統、音樂系統與人類心理中的潛意識與意識系統結合起來。其繪畫的形成過程，非常理性，而表現手法，卻十分感性。一九四〇年後，在紐約產生的「抽象表現主義」、「行動畫派」，便與康氏有血緣關係，一般被藝術史家歸類為「熱抽象」一派。

難怪龔布里奇（E. H. Gombrich 1909-2001）要說此派追求兒童般的單純性、自發性，以

及「繪畫媒材」本身純粹的美，與「神祕主義」、「中國書法」以及「禪學藝術」有相當的關聯。（見《藝術一家言》The Story of Art, London: Phaidon 1950. P452）。

蒙德里安（Piet Cornelies Mondrian 1872-1944）則研究線條及純粹顏色的構成及設計問題，與「立體主義」及建築設計有密切的關係，許多作品有如現代建築的彩色側面平面圖。這種畫法及探索，源於一九一七年在荷蘭出版的《風格》雜誌（De Stijl）及其領導人范多斯堡（Theo van Doesburg 1883-1931）。他們認為，通過橫線及直角、黑白色及純色，畫家可以創造出純粹而放諸四海皆準的藝術。與此派相似的是馬勒維奇（Kazimir Malevich 1879-1935）的「終極藝術」（Suprematism）。馬氏早期受「立體主義」及「射線主義」（Rayonism）的影響，後來主張以絕對的幾何圖形來表達感受。他的代表作是一九一八年的《終極主義者的構圖：白色上的白色》（"Suprematist Composition: White on White", 1918, Museum of Modern Art, New York）。一九六〇年代，反對「抽象表現主義」的「極簡主義者」（Minimalism and minimalist），及硬邊藝術（Hard-edge painting），其來源便是這一派。

西方抽象繪畫形成的原因與下列西方學術發展有密切的關係：

一、哲學思辨傳統與方法學：例如對形上學的重視，在思想世界中創造「理型」，

抽象思維發達，追求語言言分析與邏輯思考，都對繪畫方式產生一定的影響。

二、科學知識的發展：如光學、心理學、精神分析學等，及分類方法學的興起，如社會學、生物學……等等，對繪畫內容及技法，產生很大的影響。尤其是工業社會興起後，機械生產的美學原則是「為生產而生產」，轉化至人文科學上，則成了「為藝術而藝術」。繪畫為了求完全獨立，開始排除歷史、神話、文學的影響，回歸到「點‧線‧面」的二度純粹空間，以追求平面色彩造型為最高目標，於是抽象繪畫，順應而起。

三、人文科學與其他科學不斷的相互激盪：例如文學因應時代科學知識的進展，產生了寫實主義（realism）、自然主義（naturalism）、意識流（stream of consciousness）、純詩運動（Pure Poetry）、意象派（Imagism）……等等。美術方面則由印象派一直發展到抽象派，都有其必然的社會文化條件為土壤。當時法國的純詩運動，便與純粹繪畫（pure painting）的主張，相互呼應，相互激盪。各種「人為表意記號系統」，不斷的彼此借鑑交流。

例如以美國抽象畫大師帕洛克為首的「抽象表現主義」（abstract expressionism）與時代及美學的關係，便可歸納成下列數點來說明：（一）反映二次大戰後因原子

當代藝術市場結構 　122

彈而產生的「截斷時間觀」（truncated time）；（二）反映佛洛依德（Sigmund Freud

1856-1939）把人格分解後的心靈幽深面；（三）反映爵士音樂的即興演奏（Jazz

improvisation）；（四）反映文學上「新批評學派」（New Criticism）的理體中心主義

（logocentrism）；（五）反映美國政治上的「門羅主義」（Monroe Doctrine 1823）及

一元封閉式的圍堵政策（containment）；（六）反映缺乏歷史感的現代科技文明。凡此

種種，都是紐約畫派（New York school）抽象表現主義出現的原因，與艾施百瑞（John

Ashbery 1927-2017）……等紐約詩派的創作，相互呼應。

抽象畫家依賴什麼來表達上述種種的內容呢？如果抽象記號能夠形成一種語言的

話，其文法為何？其基本記號單元又為何？據美國藝術史家莫道夫（S. H. Madoff）的

研究，抽象畫的筆觸快慢與時間及人生觀有關，色彩及色彩在畫面上先後的次序，則與

空間及心理學有關；二者相合，則在探討詮釋空間本身；至於製造「空間」的「筆觸

與彩色之間的次序」，則成了「畫家所要表達意義」的「隱喻」（metaphor）。筆觸快

速，彩色多樣的，是帕洛克（Jackson Pollock 1912-1956）的「抽象表現主義」（abstract

expressionism），「熱抽象」的代表；筆觸慢，彩色單一的是羅斯克（Mark Rothko 1903-

1970），「冷抽象」的代表；一動一靜，一感性，一理性，形成鮮明對照。而不論是感

性表現或理性傳達，他們繪畫都是從非常理性的思考中發展出來。通過知性思考，畫家「理性的」覺得，應該只依「直覺」來作畫，不假思索的，滴出或溢出大塊的彩色、潑出或揮出狂野的線條來，方能進入最天真的境界，得到最純粹的結果。

因此，抽象繪畫語言自有其弔詭性（speciousness）與悖論性（paralogia）：一方面其語言最終的目標是形而上的「通則性」，另一方面，其組合語言的手段，卻又極端「個人性」。抽象語言，對藝術家個人來說，是一個封閉的密碼組合，而表現出來的圖式或彩色，則又容許任何人產生各種不同的形上詮釋或感受。

從抽象畫家之間的「並時關係」（synchronic）與「貫時關係」（diachronic）來看，畫家的作品與作品之間，形成一個很大的封閉系統，這個系統，卻又要求觀者以「開放」或「無我」的態度去「欣賞」或「進入」該系統的「文法」內，去尋求「意義」或「非意義」（包括美感經驗）。因此，「抽象繪畫」與抽象畫家「所要表達的」，形成了一種暗喻關係。這種關係需要有文字理論來說明或疏通，其意義方得完全或部分顯彰。而抽象繪畫的價值判斷，也必須通過圖像與文字的雙重步驟，方能完成。

以一個畫家來說，我們必須看過他一系列的抽象作品，方能瞭解其「抽象記號」與「所要表達的」之間的關係大致為何？以一個時代來說，我們必須比較甲畫家與乙畫家

▲帕洛克作品，是「抽象表現主義」畫派中「熱抽象」的代表。

▲羅斯克作品，是「抽象表現主義」畫派
中「冷抽象」的代表。

的「抽象記號」系統，然後找出他們的作品與「時代意義」的關聯。以藝術史「承先啟後」的觀點看，我們必須把一個畫家的「抽象記號」系統，放在整個大「抽象記號」系統中來比對，檢查其美學、思想……與社會變遷的關係，如此方能為抽象藝術家在藝術史上找到恰當的位置。

中國的抽象藝術是二次世界大戰前後，經過移植，才慢慢發展出來的。以個別畫家而論，前後八九十年的發展軌跡，不難尋找。不過，目前看來，這方面的個案研究，並不多見。一組或一群抽象畫家的比較對照研究，成績也不顯著。老一輩抽象畫家與新興一輩抽象畫家之間的關係，也沒人認真探討。抽象畫家的美學信念與當代社會的關係，在當代美學思想發展中所扮演的角色，也不見嚴肅的學術論述。

例如老一輩抽象畫家，在建立自家獨特抽象繪畫語言體系後，隨之而來的「獨創美學信念」為何？此一美學信念，與傳統墨彩美學信念及當代社會的哲學、美學思潮，有何關聯？如果沒有關聯，原因為何？此一抽象美學信念，如何通過他不同時期的抽象作品，得到演繹、發展、茁壯？

新一輩的抽象畫家，如何承繼或更新老一輩的美學信念？如果新一輩抽象畫家無意承繼前輩，而前輩的信念也可完全拋棄，其原因為何？其後果為何？如果前後期抽象畫

家之間，可以完全忽視彼此，毫無傳承關係，此一現象當如何解讀？新一輩抽象畫家，在前後皆無傍依的情況下，如何發展其抽象美學信念？此一美學信念又如何與文化中國或當代中國產生關聯？

總之，中國抽象畫家不單要以繪畫建立自己獨特的抽象語言體系，也要以文字建立自己獨特的美學信念，使二者產生相輔相成的關係；同時還要檢視自己的繪畫與美學體系和前輩抽象繪畫與美學，有無關聯？中國抽象畫家，如何以「承先啟後」的態度，面對中國抽象畫的傳承與發展？如果上述問題得不到根本性的解決，中國抽象畫在理論與創作上，依舊屬於西方抽象繪畫的附庸、演繹或註解。

上述問題，存在於油彩抽象畫裡，也存在於墨彩抽象中。如果我們要對中國抽象繪畫做價值評估，對過去抽象圖文基本資料，應該蒐集得越完備越好。抽象繪畫與非抽象繪畫的評估程式，在大原則上是一致的。以目前台灣抽象畫壇的風格來說，可分為下列數種：

一、從自然或人為具體形象的簡化中，一步步變化出來，漸漸產生獨立自主的記號單元。有時新產生的抽象記號與自然或人為具體形象，依舊保持相當聯繫。

二、從古今中外畫家的個人繪畫記號中吸取養分，慢慢消化成自己的抽象記號。有

些畫家的作品，引用或模倣他人抽象記號的成分，佔了相當大的比例。

三、綜合各種抽象記號，或以色面為主，或以線條為主，或以硬邊為主，有時走康定斯基或帕洛克的路線，接近「熱抽象」；有時則走蒙德里安一派，接近「冷抽象」，或「極簡主義」；也有引用各種不同的媒介或記號，或混合各種不同的媒介／記號來表達自我，或讓媒介／記號自己演出……等等。

事實上，上述三種抽象繪畫，或多或少都有混雜的情況，只是程度多寡而已。

由於種種條件的限制，目前一般評估抽象畫的水準，只停留在基本技法的運用與解析階段，諸如筆觸的快、慢、斷、續，用色的先後、對比及秩序，筆觸與色線結合後的構成是否均衡有力……等等；還有畫中創造的「平面感」與「深度感」，是否融合無間，繪畫標題與畫本身之間的隱喻關係是否貼切。

至於這些抽象繪畫背後，畫家有無獨特的美學理念，獨到的美學詮釋，獨創的文法、形式，都還停留在似有似無、毫無頭緒的狀態。無論「冷抽象」或「熱抽象」，在理念上，均屬西方抽象繪畫的附錄，無法依照中國特有的文化社會情況，有所創建。中國抽象畫家能否形成一個或數個特色鮮明的派別，還要靠藝術家與評論家共同努力，方能達成。

在西方，畫家從事抽象畫創作，是一個藝術理念與藝術觀的重大抉擇，一旦選定，有如選定信奉「一神教」一樣，終生只在抽象領域，持續探索不懈，永遠不再從事具象繪畫。在以分工專業化為主的工業時代，「為生產而生產」的原則，應用到藝術上，便成了「為藝術而藝術」的理念。繪畫為了尋求真正的「專業化」，必須拋棄神話、文學、意象、攝影……等，徹底回歸二度空間。因此如何「平面化」，便成了西方抽象畫家與理論家的首要目標。從抽象表現主義到普普藝術、歐普藝術、照相寫實主義，都圍繞著「平面化」此一核心議題展開。

而中國畫家，多半是多神教的信徒，繪畫多元選擇及繪畫「平面化」，根本不是問題，因為中國畫家早已習慣在畫中融入各種非繪畫因素，寫實也好，抽象也罷，從來不是中國畫家的終極關切目標。因此，許多畫家，出入具象與抽象之間，毫無猶豫，似乎具象與抽象的選擇，只是「形式技巧」的選擇，完全與美學信念無關。這使得具象與抽象兼得的中國畫家，在沒有美學理念的支撐下，在空洞的「東方主義」廣告牌下，淪為純粹以「技術花樣」為主的民族工藝品製作者。例如仇德樹、劉國松、李錫奇……等畫家，就常犯此病。

目前一般公私舉辦的墨彩抽象畫展參展作品，所使用的抽象記號，大部分都有其源

頭。不過，因為每位畫家只提供兩三件作品參選，令人無法判斷其系列作品的規則與文法為何？其自我發展的抽象記號系統又為何？也不容易看清參選作品與時代、美學、思想上的關係。評審委員在評判時，只能依據基本的色、線及構圖組合來判斷，並以投票來決定名次或入選與否。至於評審委員自身對抽象藝術的認知與判斷，是否專業，則要看主辦單位的智慧與能力，其中碰運氣的成分很大，參展畫家，只有自求多福。

至於邀請展的作品，是由參加者自行負責，其中許多作品與抽象記號完全無關，居然也大膽參展，令人費解。

以一九八六年台北市立美術館「抽象水墨展」得獎作品前三名為例，全屬色面系統抽象記號，線條的運用減至最低；所用標題與畫的內容，無明顯關係，是屬於個人化密碼式的抽象記號表達。以圖象學而言，第二名李振明的抽象記號，與他過去的具象山水，有演化的關係。而第一名李錦綢的作品，則傾向讓媒材獨立演出，不受標題的限制。第三名陳長宏的作品，也有類似傾向。他們三人共同特色在結構嚴謹宏大，用色層次掌握甚佳，製作過程充分展現創作者的自信與魄力，大有雄辯滔滔、一瀉千里之勢。

其他佳作如薛湧的《深遠的孕育》，陳大川的《柔者剛之始》，也充分展現了抽象記號的統一性。三十年後，回顧此次評審，只有李振明在藝術長跑的道路上，堅持了下來。

然當時他們共有的問題，至今仍存在如下：（一）「抽象記號」與心中「情思」之間的關係，是否要用畫作「標題」來做橋樑？如果必要，則標題產生的原則為何？（二）畫者有無雄心建立自己抽象記號的語言世界，如果有，那他所建立的語言體系與他所處的時代應該有什麼關係？（三）畫者對中國上一代抽象畫家所發展出來的「語言系統」（假定有這個事實）有何看法？或繼承發展，或完全揚棄，皆應該以理性的態度來面對處理，不可逃避不顧。

抽象繪畫是一種「橫的移植」藝術，要在文化中國土壤生根，還要看藝術家的恆心與耐力，以及大家是否願意一起為建設抽象畫的大傳統而努力。

校後補註：

關於抽象藝術的發展與探討，美國藝術史及藝術評論家莫道夫做過深入的探討，該文筆者已譯出，收入《什麼是後現代主義》一書中的「藝術篇」，由學生書局出版（二○一八年新版）。又瑞、賽二氏的言論，見他們合編的：Kimberley Reynolds and Richard Seddon, eds. *Illustrated Dictionary of Art Terms: A Handbook for the Artist and Art Lover*, New York, Peter Bedrick, 1984, pp. 7-8.

藝評入門

——塑造藝術批評新形象

一、藝術批評的四種模式

常聽人說：「我們根本就沒有藝術批評！」這是一句很不負責任的話，態度輕率浮薄，不值識者一笑。說這種話的人如果是畫家，他的意思是，沒有對他有利的批評；如果是常寫藝評的評論家，那是指除了他自己的文章外，別人的評論都不足觀；如果是不畫又不寫的藝術愛好者，則這句話的言外之意是說，所有的藝術評論都可歸入非捧即罵的範圍，算不上是真正的藝術批評。

然而我們到底有沒有藝術批評呢？我想我們是有的，「理論批評」與「實際批

評」，我們都有。只不過，有些人認為那些文章算不上他心目中的藝術批評，而喜歡憑一己的好惡，將之一「口」抹煞而已。事實上，目前國內與藝術家有關的文章，大概可分為下面幾種：

（一）報紙雜誌的藝術活動報導。這類文章可算是「實際批評」中最淺顯的一種，其特色是以近乎抒情散文筆法，向廣大讀者介紹畫展或畫家動態，因篇幅有限，常常無法做深入的報導和評論。其功用在做畫家與觀眾間的橋樑，使大家經此橋進一步相互溝通。這種報導，對整個畫壇來說，相當重要，不斷為畫壇引進新的觀眾、畫家，甚至評論家。當然，在報導介紹之際，執筆者也要審慎考慮選擇，但標準則定得十分寬鬆，其目的在一般性的藝術推廣。至於嚴肅的藝術論斷，則待擁有較多篇幅的專業論文及學術探索，方能達陣。

上述「抒情報導」的缺點是，無法避免種種人情關係的干擾，使得在一般水準以下的畫家，也得到了名不符實的宣傳。不過，這種情形在歐美各國也難免會發生。如果嚴肅的學院研究及批評達到了相當水準，這種站在畫壇第一線的初步報導，也一定會相對得到提升及改進。

（二）與報紙、雜誌極端相反的是學報式的藝術論文。這類文章動輒萬字以上，多

半發表在學報及研究專刊上面，其內容側重在「理論批評」的探討，對畫史、畫論多做「透視式」研究與闡發。至於從事「實際批評」的論文，針對某一家及其早中晚期的創作，做詳盡的分析與探討。這類論文多半以古代繪畫為對象，或對一個畫家、一群畫家做專題研究，或對一個畫派做分析研討，有時亦兼及藝術史的撰寫、真偽品的鑑定，對發揚傳統藝術精神，及建立繪畫史體系，有基礎性的貢獻。

上述學報式論文的缺點在引證過於繁複，註解眾多，行文太過瑣碎，多模稜兩可之論，少真知確切之評，無法對研究的課題，做清晰睿智的價值判斷，很難被一般大眾所接受。同時，在研究古典繪畫之餘，往往未能接通當代，也沒能把「理論批評」或「實際批評」的成果，變化應用到當代繪畫的評論上，談不上使古典研究具備現代意義。

不過，話又說回來了。古典藝術博大精深，一人窮畢生之力，或只能得其一二。若要求每一個學者都能博古通今，聰慧能斷，那未免太過苛求，不通人情。但在學院中的專家，也應該有一部分人，能利用研究結果，積極參與當代畫壇，為建設當代繪畫而努力，不要完全躲在學術的象牙塔中，不問世事。

（三）介乎報紙報導及學報論文之間的文章，篇幅不長不短，大約五六千字左右，最適合在報紙副刊、藝術雜誌或學報中發表，也就是一般所習稱的藝術批評。其中，以

雜「實際批評」於「理論批評」或雜「理論批評」於「實際批評」的居多，真正「理論」、「實際」二者兼顧的較少。從理論上來說，這類評論應該在目前畫壇扮演中堅角色，把學術研究成果，介紹應用到當代畫壇上，並為報紙雜誌提供客觀學術判斷與建議、基本批評資料與準則，以供記者編輯在撰寫藝壇動態時，做為依據參考。

在寫作這類批評時，應注意材料的搜集，史料的辨別；理論探討與實際作品並重，描述分析與褒貶抑揚並存；不可全憑感性發揮，毫無知性探討；也不可漫無目的引用古今中外各種藝術名言理論，堆砌一番了事。理論批評的成果，可支援實際批評的作業；實際批評的結論，幫助理論批評的建設，二者相輔相成，缺一不可，而所採用的步驟方法，都指向一個最終目標，那就是價值判斷。如果光是觀察、描述、引證、而無分類、分析及價值判斷，那仍是空談。

（四）在嚴肅藝術批評外，還有一種感性隨筆，對藝術作品，表達抒情式的看法，行文偏重於詩意的描述，或軼事趣聞的述說，較少理論的闡明。這種文章，類似唐朝的「題畫詩」或「詠畫詩」，基本上是把藝術及藝術家當做文學創作的材料，零星雜入一些傳記故事、生活散記、趣聞對談，最後綜合，宏觀式歌頌讚美一番，全憑印象，根據

不明；其中並無嚴肅的價值判斷，也無客觀的分析評論。此類隨筆文章的作者，如果藝術學養不足，美學基礎鬆散，行文稍一不慎，便易流於大意妄言，虛構捏造處處，錯誤隨之百出，一些「想當然耳」的立論，常遭學術界鄙視不取，評論界輕視不屑，淪為笑談。

然這種文章也有可取的一面，好處是在引導一般初級讀者對繪畫做感性的欣賞，接近所謂「印象批評」（impressionistic criticism）的稀釋版；如果作者的直覺敏銳而正確，文筆優美而細膩，那也能對藝術推廣有所貢獻。有時候，對一般讀者來說，這種文章的推廣力量，可能比上述三種都要來得大，能夠吸引初學者對藝術做進一步的探索。

從藝術普及的角度看，這類文章自有其存在的理由。

藝術隨筆的缺點，是使讀者誤以為自己在讀嚴肅的藝術批評，有時連作者本身，都誤以為自己寫的就是藝術或美學批評，大言不慚的公開接受「美學大師」的封號，成了沒有美學著作的「大師」，令有識者齒為之冷。這種印象式的隨筆描述，十分接近文學創作，應該歸於散文名下，與正式的藝術批評關係較小；不過，如果下筆能「情」、「理」交融，言之有據，洞見時出的話，也應該列入正式的藝術批評之內，以備一說，不能以人廢言。

上述分法，只是大略區別而已，沒有硬性規定的意思。前面所提的四種批評模式，在國內藝壇常可看到。其中水準有高有低，有的較為實在，有的顯得虛浮。大體說來，這四種模式各有各存在的價值，只要大家各自努力，力求精進，更上層樓，便會為藝術批評，帶來更多的花朵與果實。

基本上，上述四種模式是相輔相成的。學院研究支持藝術批評，藝術批評支持藝術報導，而藝術報導與藝術感性隨筆相互呼應，互通有無，把學術研究的成果，以深入淺出的方式，傳播到廣大的群眾之中。藝術理論及實際的探討，多而深入，批評的準則就越清晰。在較為健全的準則下所做的價值判斷，也就容易接近客觀公正的地步。嚴肅批評對畫家做出有公信力的評估，自然會影響報紙評論的方向以及感性隨筆的態度。

二、藝術批評基礎資料的建立

要想讓上述四種模式的批評文章，在一夕之間，都達到最高水平，是不可能的；我們只能希望情況慢慢改善，年年有進步就好。當然，所謂改進或進步，並非漫無目標的口號，或空虛飄渺的理想，其中仍各有具體可行的辦法可循。例如基本史料的整理，便

是大家共同努力的方向。

從事當代藝術批評，最先遇到的，便是史料問題：也就是說，當評論者面對油彩畫家或水彩畫家時，往往無法以歷史透視（historical perspective），觀之論之。在此以前，有多少從事油彩畫、水彩畫有成的中國人？他們的風格如何？理論如何？成就如何？與目前的畫家比較起來，又如何？從事理論探討的時候，我們對前人的評論文章所知甚少；對前輩美學思想的發展（無論有無或精當與否），亦不甚了了。總而言之，我們缺少完備的「中國油畫史」、「中國水彩畫史」及「中國當代藝術批評資料彙編」這類工具書；這是藝術批評發展的絆腳石，此石不除，藝術批評便無法快速進步。

我曾在一篇長文中，提到了藝術批評的基本準則，也提到了彙集資料及選輯的重要，特將要點摘錄如下，以供讀者參考。

近年來，國內藝術活動蓬勃，畫家眾多，畫廊林立，於是收藏家開始出現，藝評家也紛紛出場。大家對藝術作品的評價及藝術論文的水準，開始注意起來，討論頻頻，爭議時現，或慨嘆或謾罵，或說理或抒情，一時之間，熱鬧萬分，使整個畫壇顯得頗有生氣。

有些人看到這個現象，便悲觀的搖頭嘆息，認為國內藝壇根本沒有批評，有的只是一些相互吹捧的文字，毫不足觀。老實說，純正客觀的藝術批評，不但國內難求，國外也一樣不容易見到。畫廊為自己的畫家宣傳，記者選擇有新聞價值的事件報導，藝評家為自己的朋友捧場，這些都是人之常情，世界各國到處都有，不值得大驚小怪。

然而畫家真正的地位，作品真正的價值，卻不能只靠一些錦上添花式的文章來建立鞏固。偉大藝術家及藝術品，需要真知灼見的精闢論文來解說，擲地有聲的紮實批評來闡發；創作與批評，二者相輔相成，缺一不可。然而精闢論文與紮實批評，都不是一蹴可幾，說有就有。藝評家為畫家定位，為作品評價，非具備充分藝術知識與獨到見解不行。我們對一個畫家的考察，至少要做到下列三個步驟：

（一）該藝術家經歷如何？他的近作品與過去的比較，有無成長發展？有無隨年齡的增加而變化？他有無個人獨到的繪畫思想與美學？這種思想成不成熟？有無隨之而來的題材拓展與技巧創新？其理論與創作之間，有無差距？

（二）該藝術家與其他同代藝術家有無顯著不同？特色何在？與時代環境的關係如何？

（三）該藝術家在藝術史上的地位如何？其藝術有無承先啟後的作用？他與前輩藝術家的關係如何？他有無受到古今中外藝術家或藝術思想影響？如有，結果如何？

當然，上述三個步驟，並非死板的程式，而是可以相互搭配、靈活運用。撰寫藝評要達到上述三大要求，對目前的藝評家來說，不算困難，但也並不容易；而其困難的癥結，在於資料缺乏。

半個世紀以來，中國畫家輩出，畫論亦夥，如果勤加搜集，所得資料，必定可觀。然可惜的是這些散落四處的資料，因戰亂關係，一直沒被有系統的編選整理出來，供大家參考使用。同時，中國古典畫論，受了文學的影響，所用術語，大部分都無明確界說。此後的藝術家與藝評家，在運用術語時，也多半沒有嚴謹定義，這種積習，至今仍在。因此，畫壇論壇，常為術語定義之不同，相互誤解，發生論戰。其原因在甲乙雙方使用同樣的術語，但其定義之不同處大於相同處，因此雙方各執一端，爭論不已，這樣相互辯駁，當然不會有什麼具體的結果。

因此探討術語的定義及規範，是當前刻不容緩的工作。例如「國畫」、「彩墨」、

「水墨」、「墨彩」、「蒼潤」、「荒率」、「雄渾」、「苦澀」、「道」、「趣」、「玄」、「奇」、「怪」、「浪漫」、「現代」、「超現實」、「解構」……等等，都需要大規模的深入研究及界說。當然，所謂定義，不是下一個一成不變的死規則，而是提供或劃出一個大概範圍，以便藝評家選擇利用。資料缺乏與批評術語混亂，直接影響藝評的準確性與客觀性，這對整體畫壇的發展，非常不利。

因此，在「文化中國」的概念下，整理近代以來中國藝術資料，予以分類編選，整理上網，計劃出版，實在是畫壇首要任務。資料整理的第一件事便是書目的編輯，其次為傳記、簡史的編寫，再來是畫家專集及評論選集的編纂。試條述如下：

一、書目：

　1. 專書：畫史、畫論、畫集。

　2. 專文：學報、報紙、雜誌、或散見專著中之論文。

二、傳記：

　1. 民國以來畫家小傳、年譜。

　2. 有關傳記資料：如畫家的詩文、日記及軼聞趣事等。

3.收藏家介紹：收藏家、畫廊經紀人介紹、繪畫市場發展情形。

三、簡史：

　　1.墨彩畫大系選集。

　　2.書法篆刻大系選集。

　　3.水彩畫大系選集。

　　4.油彩畫大系選集。

　　5.版畫大系選集。

　　6.雕塑大系選集。

　　7.攝影大系選集。

　　8.綜合選集：任何與藝術有關的項目之選集。

　　選集應有長篇導言、藝術論文及書目、年表。

四、專集：

　　1.總論：包括畫家之生平、畫歷、思想、風格、貢獻……等。

　　2.重要作品解說分析。

　　3.年譜、書目。

五、評論：

1. 理論批評：繪畫理論、派別研究、繪畫批評術語的範圍及界說……等。

2. 實際批評：畫家評介、作品評介……等。

3. 批評資料：座談會、論戰；技法之研究、工具材料之研究……等。

有了這些資料，藝評家在下筆討論問題之前，必須先對問題的歷史背景，研究清楚；而讀者也能通過對各種資料的比較對照，來決定藝評公正與否。上述資料的編輯，越早開始越好，先去蕪存菁，過濾那些應酬謾罵的虛浮文章，留下有立場有見識的紮實批評。當然，選集之初，不可能盡善盡美，或有誤選，或有遺珠，但只要工作不斷的繼續，每隔十年，不斷的修訂，那較為客觀公正的範本，一定會出現。

這種做法，不但適用於當代或近代藝術的研究，也適用於古代藝術的整理。近年來，藝壇已朝此方向，大步邁進：例如在美學理論方面，有徐復觀先生的《中國藝術精神》（學生書局 1966）、莊申先生的《中國畫史研究》（正中書局 1959）及《中國畫史研究續編》（正中書局 1972）、李霖燦先生的《中國畫史研究論集》（台灣商務印書館 1970）……；在書目方面有曾堉先生的《中國畫家書目表》（南天書局 1980）……；畫家小

傳方面有蔣健飛的《中國民初畫家》（藝術圖書公司 1979）……等等。在專集方面有雄獅圖書公司出版的《中國畫家》專集叢書等……都有可觀的成績。希望今後大家能在評論、書目及畫史上多多努力，為畫壇提供更多的養料及服務。至於中國古代藝術的研究出版，在國立故宮博物院的努力下，也有長足的進步。如果古今之間，能夠相互溝通，相輔相成，那藝壇未來的遠景，必定燦爛。

我想，任何人，只要肯努力下功夫，勤勉踏實，真誠無偽，都可以為藝術批評盡一份力量。畫家、詩人、小說家、散文家、傳記家、科學家、社會學家……各式各樣各行各業的人，只要他擁有基本的批評訓練，都可以在仔細搜集消化資料後，表達他對藝術的獨特見解。藝術批評絕不是少數人的專利，但如果評者沒有細心研究、周密思考、獨到見解，也不宜輕率下筆，任意橫行。

藝術批評的最終目的，在建立博大的胸懷、堅定的立場，發揚求美求真的精神。因此，固守成見，抨擊他人，實在沒有必要。當前世界藝術，流派繁多，理論紛陳，藝術家或藝評家應在五花八門的藝術世界中，找到自己最能瞭解欣賞的派別或科門，仔細研究，努力創新；對自己不瞭解的部分，最好以虛心學習的態度，默默觀察。當然，如果一人能兼眾家之長，研究深入，見解獨到，那他大可以油彩、水彩、墨彩、書法、雕

塑……一把抓，成為藝術批評全才；只要學養豐富，言之有物，眼光犀利，創意時現，能為全才，那又何妨？

不過，全才到底是可遇而不可求。藝術家或藝評家還是以專精一門為上，行有餘力，再及其他。以中國畫來說，繼承唐宋元明清以來的墨彩畫傳統，似乎順理成章。但「文化中國」的繪畫流派及傳統很多，範圍廣大，如欲繼承，必須有所選擇；然後在所選擇的範圍裡，努力吸收創造，以期對這一支傳統，有新的貢獻。在繪畫理論上，亦復如是。

例如「詩畫合一」美學觀念及「文人畫」傳統，在中國及世界藝術史上，都相當獨特重要，是墨彩繪畫的一大特色，可以傲視世界畫壇。畫家或批評家選擇繼承此一傳統，努力研究，使之發揚光大，並不表示墨彩繪畫的其他特色就可忽視。事實上，中國繪畫是由各種不同流派所組成的，其中因時代變遷的關係，容或有主流支流之分；然而以承繼主流自居的人，並無權利排斥其他支流的發展，因為說不定若千年後，支流發展迅速，也有變為主流的可能。

同理，反主流或反「詩畫合一」傳統的人，也不宜任意將之一筆抹煞，認為只有自己努力的方向，才最正確。藝術家及藝評家都應該盡量在自己最熟悉最有研究的科門範

圍中發言；隨便否定一個流派或傳統，實在不智可笑。評者對批評對象，詳細思考研究後，所寫的文章，無論正反，自然有其價值。例如對西方「照相超寫實主義」或「抽象表現主義」的批評，只要評者能入乎其內，出乎其外，客觀理性的加以描述分析，那其結果必然不會是一面倒的頌揚或徹底的否定。至於褒貶之間的比例如何？這就要看批評者的功力及見識了。

藝術批評的主要目的是推薦精彩的藝術品、深刻的藝術理論，如果弄得壞畫謬論喧騰一時，而好畫正見反而陷於寂寞，那就是藝評家最大的缺失。因此批評家的首要任務，是介紹精彩深刻的藝術成果，行有餘力，再及其他。

總之，藝評家應該博雅雍容，立場堅定，見解犀利不鄉愿，不和稀泥不騎牆，不搞山頭主義式的霸道，或頑固不通的獨尊。藝評的最終目的，在溝通藝術家與觀眾的感情與思想，引導大家進入美善又深邃的藝術領域，追求永恆的真理大道。因此，藝術批評離不開價值判斷，而價值判斷離不開歷史的考察及理論的試煉。讓我們這一代的藝術家、藝評家及藝術愛好者，在上述共同認知理想之下，努力精進，為未來的中國繪畫及藝術批評，建立一個全新的形象。

「美術中國」的省思

行政院文化建設委員會擬籌辦「美術中國」展覽（一九八九年），動機純正，用意至善，如果一切進行順利，在美術界價值觀相當混淆的今天，確實會有正本清源之效。

不料，入選藝術家名單公佈後，卻引起軒然大波，遭到各方藝術家的強烈反對，就連入選的藝術家，都對名單不滿；可見文建會所面臨的，不只是名單周全與否的問題，而是產生名單過程的「價值判斷標準」問題。

近年來，「價值判斷標準」問題，不但出現在美術界，同時也出現在「公車票價」、「瓦斯費率」、「杜邦設廠」、「核能電廠」……等各種方面，成了社會步入已開發國家過程中，所遇到的最大考驗之一，必須以最大的智慧及理性來處理解決。

基本上，任何個人或公私團體，都可提出理想的「美術中國」參展藝術家名單，但

必須以負責任的態度，提出文字說明，公布評選取捨的標準。標準客觀公正，當然足以服人；不客觀而偏私，則易遭唾棄。不過，不管標準客觀與否，總要有具體的文字說明，作為贊成或反對的爭論依據。反對者，不宜以「名單」為抗議對象，而應以「評選標準」為討論焦點。如果提出的名單，有學術「公信力」，那不論是私人所擬或公家所提，都會受到社會大眾相當程度的尊重。

事實上，誰也無法擬出一份皆大歡喜的參展名單，只要主辦單位能夠盡量以「學術」論著成果為依歸，清楚明白的公開「評選標準」，那反對的一方，也必須提出相當的「學術」理由，才能對此事表示看法。換句話說，就是要把爭論的水準提高到學術層面上來。沒有入選的藝術家，大可以另定標準，自行籌辦展覽，以顯示「價值」體系的多元化。經過兩三份不同名單的甄選與過濾，一份比較能為大家所接受的名單，自然會產生。

然像「美術中國」這樣的展覽，不論公辦或私辦，其名單的提出，應當有一共同原則，那就是「歷史透視」。如果文建會在舉辦展覽之前，先用二、三年時間，獎勵有關「中國近代美術史」的研究，資助一家或數家出版社，出版有學術價值的《二十世紀中國美術史》，以開放態度，容納各家各派觀點；以審慎的態度，推薦有水準的藝術家；

然後，再根據學術研究成果，舉辦展覽。屆時即或有爭議，也必定出現在高層次的學術辯難之上。

以中國現代文學為例，新文學運動後，第一個十年，便有趙家璧主編的《中國新文學大系》（八冊），在民國二十四年到二十五年，由上海良友書店出版。其中除了詩、小說、散文、戲劇之外，還包括文學史料、索引，及理論與爭論文章之選編。《中國新文學大系》出版後，並沒有激發出反對的風波，可見此一編選辦法，是有公信力的。此後，中國新文學大系的出版不斷，大多都能遵循此一模式運作，其成果也是有目共睹，成為文學研究的珍貴史料。

文建會大可倣此，先編纂《中國近代美術大系》，或《四十年來台灣美術大系》，把重要的藝術史料及理論，全面性的整理編輯出書；然後再訂定標準，評選參展名單。民間如有異議，則可依文建會所整理的史料，另行舉辦有學術依據的展覽。如果對文建會所編的史料有所不滿，也可提出補充或修正意見。

評選的標準，依目的不同，而有不同的強調，我個人認為的標準如下：

1. 藝術家創作的品質高且數量也不少。

2. 在題材、構圖、用筆、用色上，有個人鮮明的獨特風格，不抄襲，不模倣。

3. 在獨特的美學思想下，拓展獨特的題材，創造獨特的技法。

4. 其題材、技法、風格，不但反映時代，也反映藝術家的思想及美學觀點。

5. 通過歷史透視，觀察藝術家的風格、思想及美學觀點，研究他如何「承先啟後」，如何發前人所未發，道前人所未道；討論後來者如何受其影響，又如何採取一種或多種不同的態度，繼續發展。

一個藝術家如果完全師承某家某派，其作品的質與量都達到相當水準，比較容易。然個人風格的形成，多半要通過獨特思想與技巧發明來展現；而獨特技巧的產生，與畫家選擇的獨特題材，實有密不可分的關係，四者之間是相輔相成的。

因此必須有第二個條件──「個人鮮明獨特的風格」來加以平衡。

然而為技巧而技巧，是產生不出什麼深刻新技巧的，新技巧的發明當以藝術家的思想與美學觀念為基礎。也就是說，只有思想與美學觀念有創新時，題材、技法、風格才能有全新的表現。這樣的藝術家放在同時代「並時系統」裡來看，一定是突出的。；放在歷史的「貫時系統」來看，其地位會更加明顯。

的最佳人選。

校後記：

〈「美術中國」的省思〉一文發表後，一九九〇年由教育部、行政院文化建設委員會、台灣省政府教育廳共同指導，委託雄獅美術月刊社策畫，台灣省立美術館主辦「台灣美術三百年作品展」，分為「國畫類」、「西畫類」、「立體造型」、「素人創作」四大類展出，並出版《台灣美術三百年作品展》大型展覽目錄，入選者名單如下：

國畫類

甘國寶、林朝英、莊敬夫、葉文舟、蔡催慶、周凱、林覺、郭尚先、陳邦選、謝穎蘇、朱承、丁捷三、許筠、蒲玉田、鄭觀圖、朱長、許南英、謝彬、何翀、呂璧松、蔡九五、龔植、呂汝濤、杜友紹、林嘉、郭彝、施少雨、吳琨、余玉龍、蘇澂、李霞、林紓、黃元璧、葉漢卿、王亞南、李學樵、王逸雲、蔡雪溪、溥心畬、汪亞塵、黃君璧、余承堯、張大千、呂鐵洲、鄔企園、張穀年、林玉山、陳進、沈耀初、郭雪

湖、劉延濤、陳敬輝、呂佛庭、傅狷夫、王攀元、高一峯、張光賓、陳庭詩、林之助、許深州、馬晉封、吳平、陳其寬、吳學讓、江兆申、夏一夫、姜一涵、李奇茂、楚戈、曹根、鄭善禧、歐豪年、蕭勤、羅芳、劉平衡、陶晴山、謝峰生、黃朝湖、洪根深、奚淞、蔡友、涂璨琳、蔣勳、陳正隆、李轂摩、周澄、李義弘、江明賢、李重重、曾得標、戴武光、王友俊、羅青、李蕭錕、袁金塔、許郭璜、林昌德、周于棟、陳銘顯、詹前裕、蕭進興、李茂成、林章湖、于彭、李振明、倪再沁。

（何懷碩、劉國松二人因故未克參加。）

西畫類

倪蔣懷、陳澄波、郭柏川、廖繼春、李梅樹、藍蔭鼎、顏水龍、楊啟東、李澤藩、陳慧坤、楊三郎、李石樵、葉火城、馬白水、張萬傳、劉啟祥、張啟華、陳德旺、李仲生、呂璞石、洪瑞麟、劉其偉、陳清汾、呂基正、莊索、鄭世璠、廖德政、吳承硯、李德、蕭如松、周瑛、金潤作、席德進、張炳南、施翠峰、賴傳鑑、沈哲哉、陳其茂、江漢東、張炳堂、何肇衢、陳銀輝、詹益秀、吳昊、何文杞、王家誠、夏陽、王守英、陳景容、莊喆、李焜培、羅清雲、顧福生、吳隆榮、陳瑞福、廖修平、林

智信、黃潤色、簡嘉助、陳輝東、謝里法、劉耿一、李錫奇、韓湘寧、倪朝龍、謝孝德、詹學富、吳炫三、顧重光、席慕蓉、戴壁吟、林燕、葉竹盛、許坤成、楊成愿、莊普、李惠芳、黃步青、陳世明、陳來興、邱亞才、郭振昌、何美、黃海鳴、盧明德、林志堅、程延平、陳幸婉、黃銘昌、曲德義、翁清土、鄭在東、張正仁、賴純純、楊茂林、潘小雪、連德誠、黃楫、黃位政、胡坤榮、謝明錩。

立體造型

黃土水、蒲添生、陳夏雨、何明績、陳英傑、王水河、楊英風、李再鈐、朱銘、郭清治、郭文嵐、蒲浩明、馮盛光、張子隆、董振平、謝棟樑、黎志文、蔡懷國、劉鎮洲、楊柏林。

素人創作

吳李玉哥、林淵、洪通、李永沱。

三年後（一九九三年），台北市立美術館舉辦「台灣美術新風貌展」，推出一份較為

精簡的名單，入選的墨彩及油彩畫家如下：

五〇年代

陳澄波、溥心畬、黃君璧、郭柏川、李梅樹、藍蔭鼎、顏水龍、李澤藩、林玉山、陳進、楊三郎、李石樵、郭雪湖、馬白水、張萬傳、傅狷夫、陳德旺、劉啟祥、洪瑞麟、蒲添生、張義雄、陳夏雨、林之助、廖德政。

六〇年代

張大千、廖繼春、沈耀初、李仲生、陳庭詩、蕭如松、莊世和、楊英風、江漢東、曾培堯、李再鈐、郭軔、吳昊、何肇衢、陳銀輝、秦松、劉國松、夏陽、霍剛、顧福生、陳景容、莊喆、陳正雄、蕭勤、李錫奇、廖修平。

七〇年代

余承堯、劉其偉、劉煜、陳其寬、吳承硯、席德進、江兆申、楚戈、管執中、李奇茂、鄭善禧、歐豪年、朱銘、林惺嶽、郭清治、謝孝德、何懷碩、李轂摩、李義弘、

賴武雄、李重重、吳炫三、蘇峰男、顧重光、許坤成、羅青。

八〇年代

林文強、黃海雲、高燦興、洪根深、蕭麗虹、莊普、董振平、郭振昌、陳世明、盧天炎、盧明德、陳幸婉、黃銘昌、賴純純、楊茂林、連德誠、張正仁、梅丁衍、嚴明惠、吳天章、許自貴、黃進河、陳正勳、程代勒、吳瑪悧、李明則、李俊賢、李錦綱、陸先銘、顧世勇。

如今我們回顧這兩份名單，可以察覺，只有少數藝術家，仍然屹立不搖，隨時代而創新不輟，在作品及理論上，都有紮實的成績；不過，其中許多當時還在世的畫家，已經故去多年；許多當時炙手可熱的畫家，現在多半都聲消跡匿；許多當時充滿潛力的畫家，現在多已消沉頹唐；取舊名單而代之的新名單，呼之欲出。希望最新的名單，能排除一切非藝術的干擾，把大陸、港台及全世界的中國藝術家，齊聚一堂，舉辦大展，這將是對當前藝術史界、藝術評論界、美術館界及畫廊界，最新最大的挑戰。中國近代藝術史，當在藝術回顧大展的名單與名單的交替之中，逐漸成形。

邁向專精建秩序

一九八四年是台灣藝壇的多事之秋：在墨彩畫壇，發生了可恥的偽畫事件。在油彩畫壇中，則有太極藝廊的結束大賤賣。兩件事情對整個畫壇及藝術市場的影響，既深且遠，造成嚴重傷害。正派經營的畫廊及勤懇努力的畫家，辛苦建立的信譽及市場價值觀，輕易的被上述事件，一筆勾銷。但我們卻不見畫廊與畫家、藝術學府或美術館聯合起來，正視此一問題，共謀解決之道。

二十世紀的中國墨彩畫壇，一直成長於多災多難中。民國成立以來，因為戰禍不斷，畫家長期難有安定環境及充裕時間，與收藏家、藝評家、藝術史學者、畫廊、美術館，共同建立一個有秩序的繪畫制度、體系及市場。民國三十八年以後，大陸成立共產政權，藝術進入為政治服務的牢籠，私人畫廊絕跡，收藏幾乎成了禁忌。在台灣的藝術

家，則篳路藍縷，從頭開始，排除萬難，慘淡經營，企圖在藝術與現實之間，維持微妙的平衡。

近十年來，因為社會安定，工商發達，生活富裕，教育普及，收藏家、藝評家、藝術史學者、畫廊、美術館相繼出現；然彼此之間，並無適當的溝通，相互制衡的秩序也未建立；在藝術欣賞與評鑑上，沒有形成「共同語言」的文法及「個別認知」的準則。

如果這種情況不能逐步改善，將來類似的畫壇災難，仍會不斷出現。

要展望一九八五年墨彩畫壇，必須對過去做一回顧。墨彩畫產生的背景是農業社會，其主導思想，源於儒道觀念與禪學態度；其「美學」的成長與「歷史」的演進，則根植於中國語言、思考體系之中，與時代科技發展……等等，全都息息相關，密不可分。

墨彩繪畫從唐朝張璪的「外師造化，中得心源」（見《李約員外集》〈文通論畫〉，西元七五〇年左右）開始，便一直追求「客觀寫生」與「主觀寫意」之間的平衡。這種追求，在北宋理學「格物致知」的思想中，已達極致，「外師造化」演進為更精密的「格物」，「中得心源」轉化為具有歷史感的「致知」。

北宋時，畫家開始偏重主觀寫意的抒情道路，「格物致感」的思想開始萌芽；到了

元代，這一條創作路線，加上了畫要有「古意」（通過與歷代大師對話而產生的文化歷史感）主張，攀上了中國繪畫史的另一高峰，與西方油彩畫系統，明顯拉開了距離。明代畫家整理宋元繪畫，將之「符號化」、「成語化」、「文法化」，編訂各種「畫譜」有如編訂「成語大辭典」，以備後學臨摹參考，造成「知感分離」的「新古典主義」，充滿歷史感的「筆墨主義」大盛。畫家無須觀察自然造化，單憑學習「畫譜」，便可達成繪製山水、人物、花鳥作品的成果。

在明清之際，畫家又利用既成繪畫語言，興起再次改革，產生了「變形主義」的思潮，在「新古典主義」之外，重振「主觀寫意」之風，使「知感混同」成為另一波重要潮流。十七世紀以後的中國畫家，便在宋元明清繪畫所發展的範圍中活動，或變化求新，或保守泥古；或復古崇古，或求新求奇；各有各的本源，各有各的表現；而其共同特色，那就是以臨摹古畫與古代大師對話，做為自我教育及發展的基本手段。

在農業社會中，因科技的限制，交通不便，傳授緩慢，畫家無公私美術館的藏品可供參考，又無攝影或影印的畫跡以備研究，因此，只能以臨摹「私人收藏」或「畫譜」來發展自己的風格。畫家個人風格發展完成後，還要靠弟子臨摹來傳播推廣。中國墨彩畫中的偽畫事件，之所以層出不窮，便肇因於此。

以張大千為例，他自幼精通各家各派的繪畫「語言」及其「文法」，精熟到可以任意引用，重組創作的地步。因此，他做「假畫」，不必依照「真蹟」，可以「向壁虛構」，用一己之意，隨心「製造」，不必有原本以供臨摹。這就好像熟讀精通姚鼐（1732-1815）的《古文辭類纂》（1779）後，便可寫出「桐城派」文章一樣。

近十幾年來，台灣已進入了科技高度發展的工商社會，畫家風格的傳播管道，已非常健全。農業時代「手工業式」的授徒臨摹法，早已被機器取代，不得不面臨遭到淘汰的命運。畫家當從美學思想上著手，以獨創為目標，開創以個人為主的畫風，進而期冀能以小我反映大我，與自己的時代共同呼吸，共同思考。

到達此一目標的必經橋樑，就是墨彩藝術史的研究。「現在」要在「過去」的對照下，才能產生意義與價值。畫廊、美術館、藝評家、收藏家都需要建立相當的歷史感及歷史透視觀，才能對當前藝術做正確評估。當然，大家角度不盡相同，所產生的看法也就一定互異。但只要運用的方法客觀，研究的材料完整，那所得的結果，必定有重疊交匯之處。這時「大畫家」、「重要畫家」及「次要畫家」的分野，便會明顯的呈現出來。大畫家在歷史與藝術上都有重要地位；重要畫家則以藝術貢獻為主要成就；次要畫家往往迎合時尚，地位起伏不定。

畫家的地位有了較客觀、較一致的認定後，其作品價值便會走向合理而有秩序的體系中，不再受各種繪畫以外因素波及。

對當代畫家的評估，第一步，應劃分時期；第二步，則應選出各個時期的傑出畫家；第三步，指出傑出畫家的成就與時代的關係；同時，也要從繪畫史的角度檢查，決定其歷史地位。

分期的方式有很多，例如可以機械的以出生年月為準，把二十世紀出生的畫家以十年一期來分類：如二十年代出生、三十年代出生等等；然後再從每期挑選出傑出畫家十至二十人不等，做細密的比較研究工作。也可以「三十年為一世」的斷代法來分，以一九四五年二次世界大戰結束為基準，一九四五至一九七五為「戰後一代」，一九一五至一九四五為「戰亂一代」，一八八五至一九一五為「革命一代」，以此向前或往後類推。二十世紀百年間，是中國歷史上人才輩出的時期，品類之多之廣，超越前代，可稱之謂「人才紅利時代」。

研究者應從題材選擇、構圖經營、筆墨技巧、美學觀點、藝術思想……各種角度著手，研究畫家作品本身之發展脈絡、與時代的關係、與其他畫家的淵源，從而顯現被研究者的特色及限制。

當然，這樣做並不能完全避免偽畫事件的發生，或作品賤賣的出現。不過，只要藝術界的體系健全，各種不幸事件的破壞及傷害力，都會減至最低；許多「不誠實」的行為也都將自動現出原形。重要畫家的作品價格，不再遭遇不合理的波動；只有次要畫家的作品，才會因市場操作因素，有大幅度的升降。

以墨彩畫來說，要建立上述體系並不困難。因為中國墨彩藝術，源遠流長，是世界上最重要的藝術傳統之一。以平面藝術來說，墨彩畫與西方文藝復興以後的油彩畫，是世上僅有的兩大自給自足又綿延不斷的藝術傳統。墨彩畫從唐宋以降到元明、清代民國，已形成一套完整的美學思想及品評標準；民國以來的墨彩畫家，可以在與過去的對照中，找到自己的藝術史地位。只要我們的藝術界在各個方面不斷以專精的態度努力研究，墨彩畫新秩序的建立，指日可待。

至於油彩畫方面，問題較多，短期之內無法解決。西畫傳入中國，始於十六世紀，四百多年來，中國人畫油彩畫，一直無可避免與西洋繪畫史發生千絲萬縷的關係。然這方面的歷史，一直乏人做通盤的整理，中國畫家在油畫方面的思想、技巧與成就，也就一直無法有客觀公正的論斷。許多油彩畫家，只好轉入歐美繪畫體系中求出路，其中較成功的，只有在巴黎的常玉、趙無極、朱德群……以及在台灣的王攀元……等人。如何

把中國畫家四百年來油彩畫方面的探索發展，做一總整理，實是當務之急。不然，油彩畫市場價格，今後還會遭到各種外在因素的波及，受到巨大傷害。

同理，除了墨彩與油彩畫外，其他各種藝術類型的史料整理，也實在到了刻不容緩、非做不可的時候。希望藝壇人士能在一九八五年，共同攜手朝這個方向勇猛邁進。

校後記：

此文發表後，三十年間，油彩畫價的波動，果然巨大。雖有關中國油彩畫史的著作，出現了多種，然距離理想還有許多不足之處，無法發揮應有的作用。現擇其要者，條列如下，僅供讀者參考：

李超《上海油畫史》（上海：上海人民美術出版社，一九九五）

林惺嶽《中國油畫百年史》（台北：藝術家出版社，二〇〇二）

李超《中國早期油畫史》（上海：上海書畫出版社，二〇〇四）

劉淳《中國油畫史》（北京：中國青年出版社，二〇〇五）

近代繪畫史料之編選

這些日子大家對近代中國繪畫史及書法史，發生了濃厚的興趣，到圖書館去找參考書時，才發現有關這方面的著作十分貧乏，與新文學比起來，簡直不可同日而語。

新文學運動始於民國七年（1918），到了民國二十四年，便有八冊《中國新文學大系》出版。此後，各種大系層出不窮，從未間斷。即使在台灣，三十年來，也有好幾套大系出版了。反觀繪畫、書法方面，連一本類似的選集都沒有，真是叫人為之扼腕。

嚴格說來，中國繪畫革新運動，比新文學運動還要早。民國元年，劉海粟與周湘、張聿光等人在上海辦「圖畫美術院」（1911）時，就開始鼓動中國繪畫求新求變的願望。民國十二年，廣州高劍父（1879-1951）創辦「春睡畫院」（1923），喊出「新國畫運動」的口號。可是一直到一九五〇年代，唯一對二十世紀中國各種藝術做回顧研究

的，卻是一位外國學者麥可‧蘇立文（Michael Sullivan 1916-2013），他的《二十世紀中國藝術》（*Chinese Art in the Twentieth Century*）一九五九年在倫敦出版，把中國水墨、畫家、木刻、油墨、水彩、雕刻……等等分門別類，描述分析了一番，並附有參考書目、畫家小傳、社會背景等簡介。書中資料雖不完全，錯誤之處也不少；但作者在五〇年代，就能以一人之力完成這部專論，算是難能可貴了。三十五年後，他又出版了厚達三百五十頁的《二十世紀中國畫與畫家》（*Art and Artists of Twentieth-Century China*, Berkeley: University of California Press, 1996）把大陸、台、港、新加坡以及海外華人藝術及藝術家，一網打盡，仍然是這方面著作的翹楚。

我想目前台灣畫壇最迫切需要的，是一本《近代中國繪畫史》，最好能從曾衍東（1750-1830）、任熊（1823-1857）、趙之謙（1829-1884）寫起，然後接著檢視吳昌碩、齊白石、黃賓虹、高劍父、渭泉（1885-1950?）、陶鏞（1984-1985）、徐悲鴻、潘天壽、關良、錢松喦等人的成績，同時，也應對溥心畬、張大千、黃君璧、余承堯（1898-1993）、傅抱石、趙少昂、丁衍庸、李可染、陳其寬、王紀千、曾幼荷、林風眠、趙二呆、呂壽琨……等人的成就做一番評估。至於書法方面，應該用同樣的手法來整理，把十八、十九到二十世紀間的重要人物選出，然後再仔細研究二十世紀有哪些書家值得詳

細討論。

　　史識是發展藝文的必要條件。年輕人有了適當的歷史眼光，才知道如何探索試驗發展下去。中國新文學之所以如此蓬勃，傑作、評論，研究之所以能不斷的出現，皆與努力整理史料有關。到目前為止，藝術界連一本近半個世紀以來美術評論選集都沒有編出，實在是落後文學太遠了。希望我這篇小文，能喚起有心人的重視，朝這方面去努力，做出可觀的成績出來。

有容乃大

——迎海外藝術家回家

過去三十多年來，在台灣學理工科的，出國比率固然很高；學文法科的，也不少。

在這樣的風氣下，連學藝術的，也紛紛跑到歐美，希望能開闊眼界，磨練畫技。不過，想要在繪畫上有所精進獨創，光是能畫幾筆是不夠的，畫家還要對異國的語言、文化、思想有相當深刻的瞭解，方能有所樹立。

許多出國的畫家，都忽略了語文訓練的重要，認為繪畫只不過是技巧與形式，一看就會，言語不通也無甚大礙。這是中國畫家在海外無法出頭的根本原因與致命傷，因為繪畫語言與文字語言，在任何文化中都是共生體，都受同一種「思考模式」所控制。畫家學會繪畫語言的皮毛，而對其思考模式一無所知，那只能一知半解，跟著潮流模倣，沒能力用新學會的繪畫語言思考，那就談不上有所創新。因此，過去幾十年來，出去學

畫或賣畫的人，大半是人云亦云，生活在文化夾縫中，很容易兩頭落空。像常玉、趙無極、朱德群那樣，有決心毅力，攻克語言文化關卡的藝術家，畢竟是少數。

二十世紀，科技發達，交通進步，地球縮小，世界各國交流頻繁；畫家出國進修，拓展知識的領域，遊學歐美，增廣自己的見聞，這實在是再自然也不過的事。國家要進步，經濟要發展，文化要蓬勃，學術要專精，都必須以不斷的開放與交流為基礎。而開放與交流，往往是相互的，有出亦應有進，有去當然要有還。所以各行各業的人才，有機會出去看看是好的，出去後能回來貢獻所學，當然更佳。然若因語言欠精，對異國文化，只能走馬看花的淺嘗，無法深入的體會，浪擲多年光陰，買櫝還珠，入寶山而空手回，那就太可惜了。

以國內藝術界而言，過去五、六十年代，畫家畫作，主要收藏家多來自歐、美、日本的觀光客或僑民；古董字畫的買賣對象，也以歐、美、日本為主。日積月累，不但古畫名品大量外流；連當代畫家的作品也不斷四散，真是叫人惋惜。

近幾年來，台灣工商業突飛猛進，文化活動亦空前蓬勃，上述情形，已有了顯著改善。一九八六年，台灣服務業人口，首次超過製造業，正式進入後工業社會。一九八七年，台灣國民平均所將近五千美金，新台幣升值突破三十對一美元，外匯管制鬆綁，每

人每年可以匯出五百萬美元。以往中山北路一帶，專做歐美僑民及觀光客的畫廊，現在已經衰落調零；代而起之的是敦化南路及忠孝東路一帶的私人畫廊，而收藏家也多半以中國人為主。畫展頻繁，交易熱絡，替當代藝壇注入了一股旺盛的生機。

因私人美術館的興起，帶來了許多專蒐古畫古董的收藏家。他們開始在歐美、日本、香港等地大量購買古董器物、古今書畫，使以前外流的藝術品，有漸漸回流的現象。當今世界上最大的古董拍賣商，英國蘇富比公司看到了這一點，積極在台北舉行中國古董書畫拍賣工作；他們於八〇年代初期，便開始在台北舉行定期的幻燈片或實品預展，觀者眾多，反應熱烈，使蘇富比對台灣收藏家的潛力，刮目相看。

台北藝術市場正在緩慢形成當中，有許多技術問題及觀念障礙，需要有更多專業人士參與，方能解決。例如畫廊經營、美術館制度、美術雜誌方向、藝術評論準則、收藏家體系、藝術品免稅條例的制定、拍賣市場的建立，凡此種種，都需要大量人才的投入及新觀念的引進，方能步上正軌。如果散居海外的藝術工作者及研究者，能經常回國與藝術界交換意見，我想這對健全藝術市場的發展，定有相當大的幫助。蘇富比的例子，僅可供我們參考，重要的是我們應該慢慢建立自己的藝術拍賣制度。近年來，國內藝術品的買賣總值，不比國外來得差，有時還有過之。這對吸引畫家回流，可說是十分有

利的。可惜國內的政府與民間，對藝術及藝術市場的知識與觀念，太過貧乏陳舊，無法配合時代，把握當前的大好時機，即時培養發展台北成為亞洲藝術市場重鎮，實在可惜。

九十年代的台灣，不但政治民主，原本古老守舊的社會亦已相當開放，而一個開放社會的特徵便是求知活力強而人才多元化。上面所談的藝術市場，只是其中一端而已。其他如文學、科學、商業等等，各行各業也都充滿了各式各樣新進展，需要從多種角度出發的建議與批評。在海外的遊子們還有中國大陸及東南亞各國的藝術家，不妨把握時機，到台灣一遊或定居，既可與各方畫友相聚，又可貢獻所學，為發展中的藝術市場盡一番心力，同時也為個人帶來一份喜悅與挑戰。

後記：

此文作於一九九〇年代初，是台灣藝壇最蓬勃發展的時期，藝術市場充滿了希望。從八十年代中期開始，大陸畫家如龐薰琹（1906-1985）之子龐均（1936-）、墨彩畫家樓柏安（1948-2014）、崔如琢（1944-）……紛紛來台發展，獲得藝術生涯第一桶金。可惜當時政府與民間都沒有眼光魄力，即時發展台灣藝術產業，錯失繼巴黎、紐約之後，成為亞

洲藝術中心的機會。反倒是倫敦，經過二戰後四十年的努力，在沙奇美術館及泰特現代美術館的衝刺下，終於取代巴黎，成為歐美新起的文創中心。

建立我國藝壇的世界新形象

第一屆國際漢學會議已於民國六十九年（1980）八月十五日至十七日，在南港中央研究院盛大舉行。此會聚集了海內外著名學者專家於一堂，討論中國的「語言文字」、「歷史考古」、「思想哲學」、「民俗文化」、「文學藝術」等等，提出兩百四十多篇論文，真可謂洋洋大觀美不勝收，充份展現了台灣文化想像力與詮釋力的深厚底蘊。

因為會期只有三天，論文卻有兩百多篇，所以大家只能選擇自己最有興趣的部門參加。我除了文學本行之外，對「藝術史」也非常注意，翻看「藝術史組」的論文目錄及提要，發現其中人才濟濟，文章精彩，可謂集合中外一流名家，共聚一堂，交換心得，各顯身手，真是機會難逢，不可錯過，於是便常常跑去旁聽，順便會晤一些多年不見的朋友師長。這是台北以發揚文化中國知識基地自居，所帶來的正面效果，與會人士無不

充滿了意氣飛揚的自信，從大家交流討論的熱烈程度，便可證明。

此次與會的藝術史家，從國外來的有方聞、時學顏、傅君約、何惠鑑、莊申、李鑄晉、蘇立文（Michael Sullivan 1916-2013）、華森（William Watson 1917-2007）、高居翰（James Cahill 1916-2014）、李雪曼（Sherman Lee 1918-2008）、古原宏伸、川上涇……等人。其中何、李、傅三位是我的舊識，蘇立文先生則為新知。他們都是英美研究中國美術史的重鎮：何惠鑑的《李成研究》、李鑄晉的《趙子昂研究》、蘇立文的《中國美術史》，都是一流的學術著作，方法精良，筆法嚴謹，深受學界重視。

何、李、蘇三人之中，以何先生比較不為國人所知，然他有關李成的研究論文，卻是名重一時的經典之作，在國外享譽甚隆，持久不衰。何惠鑑後來於一九九二年主辦「董其昌大展」，出版《董其昌的世紀》（The Century of Tung Ch'i-chang 1555-1636, Seattle: The Nelson-Atkins Museum of Art in association with The University of Washington Press, 1992）畫展目錄二巨冊，全書厚達一千頁，為中國藝術史上空前隆重盛大的學術研究，至今尚無人有能力超過。李先生的作品，則國人知道較多，他的名作《趙孟頫〈鵲華秋色圖〉》中譯，曾刊於《故宮季刊》，民國五十八年四月《幼獅文藝》，也曾大幅介紹李先生的成就。

與會西方美術史家裡，蘇立文先生可能是國內讀者最熟悉的一位。蘇氏著作等身，既博且精，在西方美術史家當中，是十分突出的一位。他的《中國藝術史》（The Arts of China, Berkeley: University of California Press, 1967），上起先秦，下至民國，無所不包，自從問世以來，在西方藝術史界中，好評不斷，一再修訂再版，是研究中國藝術重要的入門作品。此書日文版，早已問世；前不久，《藝術家》雜誌曾刊出北辰先生的譯文多篇，惜未成書。

The Arts of China 中文版，要到一九八五年方由曾堉、王寶蓮夫婦，根據一九八四最新修訂本，精心編譯而成，譯文流暢，註解詳細，增加了許多原著所無法收入的精美圖片，並配上原書沒有的附錄，對中國藝術的重要型制及規格，詳盡表列說明，由南天書局發行。全書採用銅版紙精印，可謂四百年來唯一的譯本超越原本的譯著典範。曾堉是名報人曾虛白（1895-1994）的哲嗣，夫婦二人雙雙任職於台北故宮，都精通義大利文、英文與法文，是不可多得的藝術史研究人才。

何惠鑑、李鑄晉二人在四、五年以前，常回國做研究工作，對國內藝術的發展，並不陌生。他們二人聽說台北近兩年來的畫廊活動，蓬勃異常，都覺得十分興奮，急欲一睹實況。蘇立文自從民國五十五年後，便沒有再到台灣來，對國內的藝壇近況很是隔

閣，因此也十分想看看台北畫廊的活動情形。蘇立文曾在四川做過李鑄晉的老師，與何惠鑑為多年老友，大家有志一同，於是便約好在會後逛逛台北畫廊，並與他們在台灣的老友陳其寬先生敘舊。

因為當天是星期一，畫廊多不開門，只有阿波羅與太極兩處畫廊可以參觀。他們雖然無法遍訪台北畫廊，但嘗一臠，亦能知其餘。看完了這兩個畫廊的展出與規模後，他們都驚訝不止，認為完全出乎想像之外，高興非常。尤其是蘇立文，他興奮莫名，勤做筆記，對國內的藝術雜誌及藝術圖書，更是讚不絕口，頻頻搜購。他們一致認為，與台灣畫壇的生氣勃勃變化多端比較起來，大陸畫壇可謂死氣沉沉、呆板僵化。三十年前是那幾個畫家，三十年後，還是那幾個；至於剛冒出來的新血，則大都師法前輩大家，創意不多。已成名的畫家無法自由賣畫，賣畫亦無法實收款項，因此，應景之作非常普遍；許多名家最近的作品，往往不如文革前來得精彩，實在可惜。蘇氏不斷說，他下個星期就要去大陸做短期訪問，一定要多帶一點台灣資料去，讓大陸畫家開開眼界。

國內畫家三十年來不斷努力建設自己的園地，到最近總算有了一些成果，不但畫廊如雨後春筍，收藏家亦開始接連出現。當然，目前情況並不完美，缺失很多，有待改進。不過，任何國家的畫壇，也都有其缺點，事事以完美相責，未免不合情理。只要國

內畫壇能繼續不斷成長，充滿朝氣，在健康的發育下，許多不足，自然會慢慢消失不見。我們的畫壇是有潛力、有衝勁的，只要在發展過程中，能不斷自我改進自我批評，那不久的將來，一定會產生一套獨特又適合國內畫壇實際情況的運作體系。只要這個體系是健康的，那就能平衡缺點突出優點，不斷自我更新，自求多福。

此番國際漢學會議召開，使得國內畫壇的新形象，得以進一步向外傳播。對研究藝術史的學者來說，觀察一國畫壇，焦點是多方面的，除了藝術、藝術家與藝術理論之外，凡舉繪畫市場、社會背景、經濟發展、思想模式、收藏家活動……等等，都在研究之列。從「史」的觀點看，國內畫壇新氣象，為研究中國藝術史的學者，提供了豐富的研究材料。蘇立文對國內近兩年出現的老、中、青等各種不同年齡的畫家及其畫風、畫歷，都感到莫大興趣；對畫廊與收藏家的出現，也表示萬分驚喜。他面對這些新獲得的資料，簡直有點樂不可支，飢不擇食，恨不得一股腦全部搜集完全。

台灣畫壇的發展，本應由自身客觀與主觀的條件來左右，不待外國學者的肯定與宣傳；但在國際交流日益頻繁的今天，國內畫壇與世界畫壇保持「雙線」溝通，「相互」瞭解，也很重要。希望今後，不但政府要多舉辦大型國際藝術研討會，民間也該負起責任，多舉辦小型又高水準的學術會議：或以「畫派」為主題，或以「斷代」為範圍，研

討中國藝術的過去，也探討中國藝術的現在與未來。讓一個充滿生命力與多樣化的台灣畫壇新形象，在世界各地藝術愛好者的心目中，豎立起來。

校後記：

近四十年後，再來讀這篇文章，實在令人感慨良多。這種盛會，早已在台灣絕跡。可見恢弘的「文化想像力與詮釋力」之重要，失去了這種能力，便無法「遠見規劃」現在，只好無可奈何的，陷入自我縮小、矮化、麻痺的窘境，忘記了過去，也沒有未來。

下卷　當代市場篇

中國當代繪畫的國際市場

一九七〇年代因石油價格不斷調整，物價波動太大，使得許多資金都投入了古董繪畫市場，以期保值。這種現象尤以一九七九年為烈，使得西方的繪畫拍賣市場空前活躍，許多藝術品都創下了史無前例的高價，其數目之龐大，令人聞之咋舌。例如七九年尾，蘇富比在倫敦舉行「近代英國繪畫拍賣」，泰納（Joseph Mallord William Turner 1775-1851）的水彩小品《遇難船》，落槌價就高達三十萬鎊，另一幅雷諾瓦（Pierre-Auguste Renoir 1841-1919）一八八八年所畫的《浴女》，也以五十一萬鎊成交。而這不過是該年大量古畫拍賣中的幾個小例子而已。（作者補註：雷諾瓦一八七六年作的《煎餅磨坊大舞會 Bal du moulin de la Galette》，一九九〇年以七千八百一十萬美金被奧塞美術館拍得，成為史上最貴的十七幅油彩畫之一，現在預估價為一點三二億美金。）

市場上的西方古董繪畫既然如此熱絡，連帶也刺激了東方，尤其是中國古董繪畫的價格。去年蘇富比在香港舉辦大收藏家仇焱藏品拍賣，一只明成化「鬥彩雞缸杯」，就以四百八十萬港幣落槌，另外一只成化鬥彩高足杯，也以四百二十萬港幣賣出，一件宣德雪花藍大盌，也以三百七十萬港幣成交；價格之高，簡直到了匪夷所思的地步。

（作者補註：事隔三十五年，二〇一四年四月十一日，一件明成化鬥彩雞缸杯以二‧八一二四億港元的成交價，上漲了五十多倍，刷新中國瓷器世界拍賣紀錄。）

相形之下，中國古畫的價格，實在是瞠乎其後，無法與陶瓷抗衡。究其緣故，是因為古畫研究與鑑定，比陶瓷要複雜得多，市場上贗品充斥，使許多藏家紛紛裹足不前，生怕買了假畫，使巨額資金泡湯。不過，即使如此，受了世界性古董熱的影響，中國繪畫拍賣市場，也漸漸行情看漲，慢慢活躍了起來。不但古董交易熱絡，就連當代繪畫的行情也漸有起色。

從去年開始，蘇富比便在紐約舉辦一連串中國當代繪畫拍賣，結果出乎意料之外的好。該公司（Sotheby Parke Bernet [Honk Kong] Ltd. In association with Lane Crawford Holdings Ltd. A member of the Wheelock Marden Group）負責中國繪畫拍賣的吉絲帕瑞蘿

▲蘇富比香港秋季《中國畫》拍賣目錄，1981年11月22日。

▲蘇富比香港春季《中國畫》拍賣目錄，1981年5月17日。

小姐，便大膽於一九八〇年五月，在香港舉辦首次中國當代繪畫拍賣。香港蘇富比開始經營「現代中國畫」的拍賣目錄，規模非常小，採接近菊八開的正方形，薄薄的只有三十二頁左右，一律黑白圖片，只有兩張彩頁，拍品也在七十到八十件之間。這本目錄，與一九八一年香港蘇富比的春拍與秋拍目錄，後來成為藏書家眼中的絕版珍藏本，見證了現代中國畫的拍賣史。

《亞洲藝術》（Arts of Asia）雙月刊的駐港藝術記者娥蘇拉・羅伯茲在該刊一九八〇年九、十月號上，寫了一篇報導，對拍賣的情況有詳細描述。特譯述如下，以供對拍賣有興趣的讀者參考：

五月二十八日下午，香港市政廳七樓畫廊展場，「中國現代繪畫」拍賣，正式開鑼。會場座無虛席，連可立足的地方都不多。會場正中，要拍賣的畫件，清晰可見，收藏家及觀眾，都屏息以待。

這是蘇富比首次把「中國現代繪畫」推到香港拍賣。拍品預展時，觀眾反應不佳，許多人都很失望，認為蘇富比提供的拍品水準，應該更好一點才是。當大家看到展品目錄上註明「此次本公司不保證拍賣品真偽」，心中都蒙上了一層陰影。目錄上又說：

「本目錄畫片旁所印的畫家名字，並不保證該畫就一定是那位畫家所作。本目錄對畫家及作品的日期，均不做定論。當前中國畫之學術研究，尚不足以讓人對畫件的真偽及其所屬的時代提出保證。因此本公司標準拍賣條例第十一款，在此次拍賣中，並不適用。」所謂的第十一款，其內容包括購買者在發現拍賣品係偽造後，所應得之救濟辦法。

香港收藏家對蘇富比拍賣品的真實性，本已建立信心，但看到上述種種之後，大家都猶豫起來。蘇富比紐約中國畫負責人吉絲帕瑞蘿小姐解釋道，此次拍賣作品，都經過專家鑑定，而目錄所言，也都盡量求確求實。她模稜兩可的說：「對不同的意見，只要合理精闢，我們都樂於接受；但這不表示我們會把賣出的作品收回。」她所言所道與目錄所述，實在相互衝突。

此次展出的畫家，共有三十六位：有些早已過世，現今還健在的，也都是七老八十的老畫家；最年輕的程十髮，也已經五十九歲。由此可知，要在中國繪畫上有成，非經長久苦練不可。中國畫家多半先耗費數十年臨摹之功，直到晚年才有自己的面目與風格。尤其是中國書法，絕非一朝一夕可以練就，沒有數十年研習，無法寫出一手好字。

而所謂書畫同體，卻又是中國藝術獨有的特色，不可或缺。

這次展出，非常幸運，沒有大陸文革時大量生產的那種政治畫。這些在政治壓力下畫出來的作品，有一定公式，非常空洞膚淺，不耐細看，在文革期間很流行，但政治風潮一過，價值便打折扣，若非從藝術資料史的眼光來看，這一類畫，無法與獨立創造的作品相比。

此次展出的畫作，多屬在中國傳統中能變化新意的作品，例如傅抱石便是；也有受西方影響的，如林風眠；還有完全接受傳統又能自創一格的，如溥心畬、黃賓虹、張大千等。另有一位畫家關良，是廣東人，但常住中國北方，他以油彩畫起家，後來以古拙筆墨，創作京劇人物，造型簡約，氣韻生動，筆法老辣，稚氣盈然，深受香港藏家歡迎。此次，他的作品計有三張參加拍賣。

第一件推出競拍的是戴熙畫竹。預展時，當地鑑賞家認為戴熙（1801-1860）的畫不能算現代畫；據香港漢雅軒王先生說，戴熙的畫應屬十九世紀，不該在此展出。這幅竹子以二萬五千港幣賣出（預估價是三萬至三萬五）。另外一位十九世紀的畫家是虛谷（1823-1896），他的《桃子菊花》以五萬六千元被香港何東先生（何東爵士家族）購得，該畫預估價為四萬至四萬五。（譯者補註：二○一三年寧波富邦拍賣，戴熙作品《山水四屏》以人民幣二百三十萬成交；二○一四年虛谷《三友圖》〔一八八八年作〕

以人民幣一○一二萬成交。）

十九世紀的四任在這次拍賣中出現了三任，即任熊（1823-1837）、任薰（1835-1893）、任伯年（1840-1896）。任伯年屬於早期上海畫派健將，他的畫有四件，前兩張以兩萬元成交，另外兩張未達預估價，可是他的畫在八年前僅值兩千元左右。（譯者補

註：二○一一年任熊作品《觀音大士》立軸，成交價一○三五萬人民幣；二○一二年春拍會，任薰光緒乙亥（一八七五年）作品《花卉》八屏立軸以人民幣一三二．二萬成交；一九九七年任伯年作品《華祝三多圖》在拍賣會出現，原為海上收藏名家錢鏡塘舊物，最後被台灣買家以二六六萬拍得，創當時任氏作品市場最高價。二○○五年《華祝三多圖》再度上拍，成交價人民幣二千八百萬元，八年中價格翻了十倍。二○一一年拍賣會再推此作，最後以人民幣一．六六七五億元天價成交，轟動一時。）

齊白石名氣大又多產，他晚年所畫魚蝦昆蟲花卉，筆力雄健，構圖奇妙，充滿生氣，深受中外人士歡迎。此次，他有十二張畫展出。他的畫偽造頗多，很難分辨，故購買時需憑該畫的藝術水準而定。他有四張畫，售價很低，此乃真偽無法保證所致；另外幾張亦未達預估價，其中有一件，畫高僧趺坐菩提樹下，以十二萬元成交，原預估價為七萬五到八萬。此畫有日本收藏家出價競標，結果被香港何東先生拍得。（據行家評論

說，此畫為台北黃君璧舊藏。一次台北某畫廊向黃先生借去展覽，該畫廊主人竟把此畫交與一個擅製白石老人假畫的行家去仿作（據聞是李大木），畫了數張，比原畫大些，分別出售。這次在港展出的，就是假畫中的一張，從筆法上看，很明顯可以察覺是摹本。尤其是菩提樹葉之筆路，根本顯不出白石老人柔韌有力的線條特色，十分平板無趣，足可證明是偽作。）

根據香港漢雅軒王先生說，此次展出的齊白石畫，只有兩張可看：一是《牡丹奇石》，係一九五一年八十九歲時所作；另一張是扇面，畫《蜥蟀與蜥蟀簍子》，被香港收藏家以一萬伍仟購得（預估價為一萬至一萬五）。（譯者補註：二○一七年北京保利秋季拍賣會，拍出齊白石的《山水十二條屏》，以人民幣九．三一五億元成交，為迄今最高價的中國藝術品。）

黃賓虹（1864-1955）是一位高壽多產畫家，他的畫在香港行情很高，此次有六件展出，預估價高了一點；其中一張山水附有題詩，確實非常好。最近香港藝術界大捧黃氏，為他舉辦回顧展，T. C. Lai 還出了一本書向他致敬。（譯者補註：二○一七年中國嘉德拍賣「大觀──中國書畫珍品之夜」，黃賓虹九十二歲絕筆巨幅《黃山湯口》以人民幣三億元落槌，加百分之十五佣金，成交價為三．四五億元，約一五．五二五億台

幣，創其個人作品最高成交價。一九五二年黃賓虹的畫作才一塊錢人民幣〔約四·五元台幣〕一幅，一般工人的月薪可買好幾幅。）

高劍父（1875-1951）是嶺南派三大師之一，他有四張畫展出；一張《小鳥竹子》，一九一七年作，幾位海外畫商對此畫展開激烈競爭，以兩萬九出售。（預估價為兩萬五到三萬五）。兩年前香港美術館為他舉行特展，他的畫在廣東與香港有很大影響力。他曾寓居澳門，教畫授徒。（譯者補註：二○一一年，北京匡時秋拍夜場，高劍父《達摩像》以五十萬起拍，最後以一六○萬人民幣落槌。）

另外一位與眾不同的畫家是徐悲鴻，他擅長畫馬，深得西方人士歡迎。他特別喜歡畫各類走獸，最有名的是馬，其次是貓、鳥之類，也很受大家喜愛。他一張扇面奔馬（作於一九四八年），以兩萬九成交（預估價是三萬至三萬五）。（譯者補註：二○一一年北京保利「近現代十二大名家書畫夜場」，徐悲鴻作品《九州無事樂耕耘》，以人民幣二·六六八億元成交，打破徐悲鴻作品成交紀錄。）

溥心畬是清舊王孫，表兄溥儀是滿清最後一任皇帝。他畫人物、山水、走獸、花卉、竹石等，用的都是中國傳統筆法，頗為有名。此次，他的《童子風箏》，以一萬二成交（預估價為五千至七千五）。（譯者補註：二○一二年上海天衡拍賣會，溥儒作品

《碧山秀水四景屏軸》以人民幣一○六萬成交。二○一○年在蘇富比拍賣會溥儒手卷《江山無盡》成交價達人民幣一三四四萬元，這也是迄今其字畫拍賣的最高價。）

錢松喦（1898-1985）擅長畫山水，是目前頗受歡迎的畫家。他喜在河旁斷崖上，畫許多煙囪工廠等工業事物，筆法則遵守中國傳統成法，改變不多。他這幅畫以九千五百元成交（預估價為八千到一萬）。（譯者補註：二○一二年中國嘉德秋拍會，錢松喦作品《遵義》以人民幣八六二‧五萬元拍出。）

張大千（1899-1983），現住台灣，他是中國最有名的大畫家，享譽世界，產量豐富，但作品水準常參差不齊。他一九五五年所繪《仕女圖》，以三萬五千元港幣成交（預估價為三萬五到四萬）。另一幅山水附有長詩，係一九六七年所繪，以一萬九千元成交（預估價為一萬五到二萬）。據《二○一六全球藝術市場年度報告》，中國藝術拍賣總額卡索多出三千一百萬美元。據《二○一六全球藝術市場年度報告》，中國藝術拍賣總額年張大千作品拍賣總額創下了三億五千四百八十萬美元的拍賣成交價，比排名第二的畢卡索多出三千一百萬美元。據《二○一六全球藝術市場年度報告》，中國藝術拍賣總額四十七‧九億美元，全球市占率百分之三十八，已擠下美國的百分之二十八，登上全球最大藝術品市場，而張大千則躍居全球最暢銷的藝術家，拍出八八五件，總成交額達三‧五五億美元，約一○七‧八二億台幣。）

林風眠（1900-1991），是中國第一位赴巴黎學畫的畫家。他的畫企圖融合中西技巧，自創風格。此外，他也曾到越南住過一段時期，是一位深受法國畫影響的畫家。一幅坐姿仕女以三萬二千六成交（預估價為三萬到三萬五）。一九七九年，林風眠在香港開畫展，非常轟動，深受歡迎，佳評連連。他用中國毛筆畫穿著中國服飾之仕女，彩色生動，具有透明感，有馬蒂斯之風，以一萬二成交（預估價為一萬二至一萬五）。（譯者補註：二〇一六年佳士得香港秋拍「先鋒薈萃」專場中，林風眠油畫《漁村豐收》以三九七四萬港元，約合人民幣三四七三萬元，拍賣成交，創下了藝術家個人最高拍賣紀錄。）

傅抱石（1904-1965）的畫，身價非常高，一幅《湘夫人》立於紅葉飄飄中，是一九六一年作品，預估價為七萬五至八萬，此次竟以十八萬成交，是本次拍賣最貴的一張畫，由香港收藏家購得。該藏家與新加坡收藏家爭相出價，造成本次拍賣的高潮。一九六一年傅抱石到中國北方旅遊，作了許多冊頁，風格特殊，與以前不同，開始顯出改變畫風的傾向。他這種類型的畫，有一兩張在本次拍賣會展出，其中一張作於一九六四年，展示出他後期的風格，以二萬七千元成交（原估價為二萬至二萬五）。

（譯者補註：二〇一一年北京翰海秋季拍賣會，傅抱石《毛主席詩意冊》以人民幣二．

三億元高價成交，創下傅抱石書畫作品拍賣新紀錄。）

李可染（1907-1989），本次有四張畫展出。其中一張《黃山行》，以一萬七千元成交（預估價為八千九百到一萬）。（譯者補註：二〇一二年北京保利春拍「近現代書畫夜場」，李可染山水畫《萬山紅遍》以人民幣二‧九三二五億元成交，刷新李可染個人拍賣紀錄。）

吳作人（1908-1997），以畫貓熊出名。他畫過許多《貓熊竹子》，印成書籤、賀卡及明信片，到處流行。這次展出了許多這一類的畫，有一件是一九六四年所畫，以一萬五千元被原畫畫主買回（預估價為一萬五至二萬）。多年前他在北平以一兩千元港幣賣出，現在又以一萬五買回來，非常有趣。（譯者補註：二〇一三年嘉德春拍之「二十世紀中國早期油畫家專場」，吳作人博物館級巨作《戰地黃花分外香》〔一九七七年作〕以人民幣八〇五〇萬元刷新其個人作品拍賣紀錄。）

程十髮（1921-2007）很受香港藏家歡迎，他的畫大部分描寫嶺南苗族人仕。此次一張《村女水菓圖》，以一萬元成交（預估價為一萬五至二萬）。另外兩張農家女，則未達預估價。不過，他其他四張畫都賣得不錯，整體看來，成績很是突出。（譯者補註：二〇〇五年北京嘉德拍賣會，程十髮作品《召樹屯和喃諾娜》以人民幣一千一百萬成

交，創下他個人作品拍賣最高價。）

最後一批畫是郭大維（1918-2003）的作品，他的畫是中國風格與法國畫家 Bernard Buffet 的混合體，於一九五四年，移居美國。他的一對墨荷，以三千七賣出。對收藏專家來說，他作品的價值，頗受懷疑。（It is doubtful whether his paintings would appeal to serious Chinese collectors.）（譯者補註：郭大維作品在此之後，不再出現在蘇富比或佳士得拍賣會中。）

總括來說，這次拍賣，因為大家預先期望太高，而展出之畫則多半為中等作品，因此香港方面的收藏家、鑑賞家及畫商，均深感失望。

港方收藏家希望下次蘇富比公司舉辦拍賣時，不只要廣徵專家意見，亦應顧及香港市場，對拍賣的畫，必須提出保證，同時對畫作收藏史，亦應有恰當說明。他們希望該公司多由國外引進一些高水準作品，以應本地市場需要。此次拍賣總價為一百六五萬六千九百五〇港元。

拍賣會展出的作品，水準不夠，偽品甚多；但成績卻又出乎意料之外的好，於是蘇富比又於十一月間，在香港再舉辦一次「現代繪畫拍賣會」。結果，偽畫依舊很多。例

如吳作人的金魚、李可染的牧童水牛，都是顯而易見的偽品。事後，有收藏家直接與北京的吳、李等人通信，寄去作品照片以求證，果然都是仿製劣作。

古代繪畫有人作偽，現代的畫也有做品出現，弄得藏家不知如何是好，而不肖畫商則大發利市。如果這種情形繼續下去，剛剛微露曙光的中國繪畫市場前途，不甚樂觀。以長遠的眼光來看，這對畫家、藏家、畫商都會造成巨大的惡果，甚至破壞了中國藝壇的正常成長。

校後記：

近四十年後，重新校補這篇短文及所附譯文，不免感慨萬千。現當代繪畫的價格，如齊白石與張大千，在過去短短二十年間，上漲了千餘倍，一件或一套作品的價格，動輒上億或數億，在我們眼前飄過。由是可知，學校教育忽略健全美術知識傳授的後果，代價是慘痛的。台灣由於官方、民間對金額龐大藝術產業一無所知，以致失去了許多發展文化藝術創意產業的先機。而當世界各國大多都處於後現代文化狀況的今天，文創產業已是所有政府不得不面對的重要課題；關鍵問題在於，如果亡羊之後，仍未能警覺及時補牢，這才是最大的愚昧、缺失與危機。

藝術投資獲利比販毒還高？

──當代藝術市場結構

前言

近年來大陸藝術市場，畸形蓬勃發展，不但古代繪畫拍買價與市場價，迭創新高，就連近現代與當代繪畫的價格，也以五十倍到一百倍的速度翻升。稀有宋元繪畫，價格當然都要上數千萬甚至數億元人民幣；即使擬似精品的十九世紀繪畫，例如倪墨耕仿《任熊「大梅山人詩中畫」冊頁》，也在上海「朵雲軒」拍到了八百多萬人民幣。

我十年前，在上海偶然購藏多幅無名畫家陶鏞（字冷月 1895-1985）的山水花鳥作品，其中有一幅《水中雙仙金魚圖》小品，價格不過一千元人民幣，現在已漲到二十萬

元左右，還一畫難求。至於傑出現代畫家的作品，也從十幾年前的幾百元一幅，漲到了一二十萬一幅。整個藝術市場，無論古今，都進入了前所未有的發燒階段。

不過，到了二〇〇九年，大陸房市景氣率先復興，藝術市場隨之熱潮再起。幾個月後，大陸當局祭出一波打壓炒賣房地產的嚴厲手段，造成海內外的買樓熱錢大退潮，光只是溫州幫炒房團，就在這段期間，撤出約四百億人民幣資金。市場資金的浮濫，對已經過熱的藝術市場，更是火上澆油，加強了榮景爆發的熱力。於是「藝術投資獲利比販毒還高」的論調，不脛而走，吸引了越來越多非理性投機資金加入。如果事情照這樣的速度發展下去，近百年來好不容易才出現的藝術榮景，將提早在四、五年內，邁入泡沫化大幻滅。一九九五年紐約藝術大崩盤，殷鑑不遠，有意從事藝術投資的人士，應該審慎從事，知所警惕。

例如二〇〇八年，美國次貸金融危機爆發，一時不景氣波及全球，藝術市場，應聲而倒。

事實上藝術收藏與股票投資，是完全不同的兩回事。後者只是資金精明的管理與策略投機的運用，而前者卻是一種生活模式，或人生哲學的選擇。在藝術收藏與投資上，最重要的條件不是資金，而是眼光與品味。

眼光的基礎，在豐厚的藝術史知識與敏銳的美術判斷能力；品味的根源，在靈動妙悟的藝文體驗與深刻多層的美學修養。

藝術投資與收藏是一項高門檻活動，不是有錢就能入門。國內有不少富豪，挾著雄厚資金，聘有專家顧問，設有美術廳館，縱橫藝術市場，附庸一時風雅，充其量，只不過是少買些假畫而已，至於什麼是藝術收藏，連入門都談不上。其原因為何？且讓我嘗試分析解說如下。

（一）上篇：從無到有的現當代藝術市場

從十九世紀末到二十世紀中，從清末到二次世界大戰之後，中國藝術市場，在政治、軍事、文化的內憂外患交相侵襲之下，發展得既顛簸緩慢又艱難辛苦。然而藝術家們並沒有因為社會環境的惡劣，而失去了鬥志，反而在市場混亂，景氣衰弱的情況之下，面對新的時代、新的問題，發憤創作，形成了中國藝術自十九世紀以來，最為蓬勃發展的風格爆發時期。

一九四九年，國共內戰後，藝術家們，因各種各樣的機緣，有的仍固守中國大陸本土，努力配合時代，承先啟後，創作不輟，形成「大陸文化導向」的藝術發展；有的則毅然離開大陸，走向邊疆、探索海洋、流寓外國，面對一個新世界，開發各種新的藝術可能，溝通古今，交流中西，迎接挑戰，大膽變革，努力突破，建立新風格，形成「海洋文化導向」的藝術發展。

二次大戰後，世界各國各地，經過十多年的休養生息，百業興旺，藝術市場也開始在六十年代初期，迅速復甦。而散布在中國大陸以外的華人藝術市場，也在稍後的二十年間，由裱畫店、古董店與畫廊領軍，陸續在香港、台灣、新加坡萌芽發展，在九十年代初，攀上第一個高峰。在「大陸文化導向」的繪畫之外，許多反映「海洋文化導向」的畫作，也開始出現。例如張大千的潑墨潑彩，就是遊走歐美各國，受抽象藝術的啟發，所發展出來的「海洋文化導向」繪畫。

從八十年代到九十年代，港、台新興藝術市場，率先以四處林立的裱畫店、古董店與畫廊為主要力量，以不斷出現的公私立美術館為輔助力量，以嘗試起步的拍賣市場為引導力量，以穩定發展的美術期刊與學術季刊為平衡力量，開始走向一段空前繁榮的景氣時代。

▲張大千《潑墨潑彩泥金荷花三聯屏風》，1975年77歲作，六聯泥金地大屏風（局部）。

以台港藝術市場為例，在裱畫店方面，台北以乾盛堂、尊古齋、齊古齋、翰林苑……等，最為有名，徒眾四佈，影響深遠。古董店以寄暢園、寒舍、國華堂、集古齋（香港）、永寶齋（香港）、聯齋（香港）……等最活躍，最負盛名。其中尤以張允中（1928-2014）在桃園大溪鴻禧山莊經營的寄暢園，冠絕一時，允為世界最大的中西古董店鋪。該園占地廣達三千五百坪，房舍展廳規模宏偉，好似一座中型美術館，四周環以盆景池塘園林，可供高士雅集，引人入勝。張先生故去後，此園遂成絕響。

私人畫廊之設，在台北以龍門、春之、鴻展、形而上、東之、敦煌、甄藏、尊彩、九十九度藝術中心……為最知名，香港則以漢雅軒、翰墨軒、萬玉堂、聯齋、藝倡、集雅齋……等，最為老牌；公立美術館以台北國立故宮博物院、台北市立美術館、國立台灣美術館、高雄市立美術館、以及各縣市的文化中心，香港藝術館、香港美術館……等，最有影響力；私立美術館以奇美、新光、國泰、鴻禧、何創時……等，最有制度與規模；拍賣公司以佳士得（香港）、蘇富比（香港）、帝圖、景薰樓……等，最有活力；藝術雜誌則以《故宮月刊》、《雄獅美術》（1971-1996）、期刊如《典藏》、《藝術新聞》、《藝術新聞》……等，歷史最為悠久，最有公信力。

這一時期的藝術市場榮景，足可與西方藝術市場相頡頏，畫廊連鎖開幕，畫價急速

上漲，年輕畫家輩出。而具有企圖心的美術館、畫廊與銀行企業，開始大量購藏引進西方印象派、浪漫派的繪畫，間或有少數名畫，來台展覽推廣。佳士得（香港）、蘇富比（香港），在這十年之間，統計出其最大買家，均來自台灣，於是紛紛在台設立辦事處，舉辦大型拍賣精品預展，吸引藏家赴港競拍。在拍賣法規與古物貿易法規，漸趨健全後，這些國際拍賣公司如蘇富比（Sotheby's）、佳士得（Christie's），更是直接移師台北，舉辦拍賣。例如蘇富比一九九四年在台北舉辦「張學良定遠齋藏書畫拍賣會」，一時之間，吸引了歐、美、日、韓、香港、新加坡……等，世界各地的重要收藏家、買家與古董商，群聚台北，參加競標，盛況空前。

此時，位於台南的奇美美術館，在收藏引進西洋著名小提琴入台之外，也開始大量收藏西洋十九世紀的小名家繪畫。在九十年代末，奇美館還與台北故宮博物院聯合，挑選該館收藏西洋畫中，與女性有關題材，舉辦大型展覽，讓台灣的藝術愛好者，有機會看到大量西洋繪畫原作。此外，位於台北南海學園中的歷史博物館，也常與各大報社合作，引進美、英、法……等國各大美術館中印象派、現代派重要作品，舉辦大展，出版專刊，廣為宣傳，轟動社會，風行一時，引起西洋藝術欣賞的熱潮。

一九九五年左右，二次世界大戰後，繁榮長達四十多年的美國紐約藝術市場，由於

▲佳士得2000年台北現代藝術春季拍賣目
　錄。

▲《雄獅美術》1976年8月號，1996年
　停刊，共出版307期。

外行投機者盲目投資，以及各種經濟因素，如股市、電子業、網路業、創投業……等，在過熱之後，出現了泡沫化大崩盤現象，直接造成全美藝術市場的不景氣。1 連帶的，巴黎、倫敦與整個歐洲藝術市場，也跟著滑落谷底。半個世紀以來，西方藝術市場，首度進入大蕭條時代。紐約蘇荷（Soho）區的知名畫廊，紛紛關閉，代理畫家，也相繼解約。從此，畫廊與畫家之間的長久代理關係，遂漸式微，一蹶不振；取而代之的是，以特定作品或展覽期限為單位的短期合作，使畫廊與畫家之間，維持著一種富有彈性的合作關係。

當時紐約較為保守的老牌畫廊，開始移往上城發展；較前衛的新銳畫廊，則移入查

1 例如威斯康辛大學麥迪遜分校，在一九九○年代前期，由副校長領軍，投巨資興建規模宏大的版畫工作室，吸引世界著名版畫家為駐校藝術家，與版畫工作室合作，推出作品，進入市場，企圖為校方籌措藝術教育發展基金。然而，工作室剛落成，便遇到北美藝術市場泡沫化，該版畫工作室，也一蹶不振，直到二○○一年，仍然在生存邊緣，艱苦掙扎，根本無力從事任何大型國際藝術交流。以美國一流學府專家機構之尊，居然評估失誤如此，致使學校魯莽介入過熱的藝術市場，毫無周密的事先分析與臨事應有的戒慎警惕，最後終於陷入好大喜功，不可收拾的地步。可見學術的研究與客觀的知識，並不足以應付千變萬化的市場潮流，高遠的眼光與睿智的決斷，才是藝術市場投資的唯一準則。

爾希（Chelsea）廢工廠區，繼續奮鬥。傳統的藝術蘇荷區，已全部被時髦的服裝店、餐館、酒館、珠寶首飾精品店取代。

就在此時，藝術拍賣會卻如雨後春筍般，在中國大陸各地，迅速崛起，絲毫沒有受到歐美藝術不景氣的影響。從一九九五到二○一五年，二十年間，全大陸出現了高達四千多家的拍賣公司，前仆後繼，反映藝術市場的空前榮景，也暗示隨之而來的盛衰周期，更預示了一個拍賣市場漫長整合的開始。以歐美老牌資本主義國家而言，經過兩百多年的市場整合，有規模的拍賣公司，也不過兩三家而已，並沒有出現員工看到市場熱錢，便急忙忙拉出人馬，另立公司，加入競爭行列的現象。原因無他，此乃西方藝術市場，較為規範成熟，畫家畫廊、買家藏家的行事，較為保守理性又有遠見之故。

台灣在藝術市場全盛期的九十年代初，全島七八百家獨立畫廊與連鎖畫廊，也不過只能支撐二到三家拍賣公司。而二○○○年左右的台灣，則在政黨輪替影響下，經濟景氣，不斷緩緩降溫，藝術市場的熱度，開始慢慢下滑，南北畫廊，及連鎖畫廊紛紛關門，於是一些較大的拍賣公司，在最後超低價大甩拍後，偃旗息鼓，只剩下少數財務穩健行事紮實的，方能艱苦度過難關。可見成熟的拍賣市場，最好能建立在穩健的畫廊市場之上，方可持久。而香港的藝術市場，也在「九七大限」的政治陰影下，氣勢不再，

加上台灣藝術市場低迷的影響，遂有停滯不前的現象。

大陸藝術拍賣會，在北京，以嘉德、保利、匡時、翰海……等公司領軍；在上海，則以朵雲、敬華……等，最為有名。其他地區，如杭州、廣州、重慶、成都……等城市，也紛紛成立拍賣公司。大體而言，在二○○三年「非典」（SARS）大流行之前，大陸拍賣公司，組織大小不一，良莠不齊，拍品真偽精粗參差混雜，成交價格虛實難辨，然各種大小拍賣公司的銷售總額，雖然起起伏伏，搖擺不定，但以整體而言，卻有不斷緩慢上升的趨勢，充分反映大陸藝術市場未來巨大的潛力。

「非典」期間，許多拍賣公司所準備的春季拍賣，都被迫延期到年底舉行，市場普遍充滿悲觀蕭條氣氛。不過，各地拍賣會經過半年多壓抑，居然在這種情形下，產生爆發性的反彈。許多古畫拍品成交價，都創歷史新高。二○○三年底，各大拍賣公司，業績都意外超高，刺激出以後十一、二年的市場榮景。於是許多大小拍賣公司，開始竭澤而漁，立刻順勢推出大量未經篩選的拍品，拍賣目錄，由一兩冊，驟然增加到五六冊、七八冊，價格也隨之飆漲，行為有如暴飲暴食，逐漸破壞了好不容易建立的市場胃納。

量少而真偽難辨的古畫價格，大幅攀升，刺激了市場，將質量相對較豐的現當代藝術，紛紛送拍。在畫家、畫商、買家及拍賣公司的運作下，現當代藝術的價格，在毫無

嚴格學術評估與深層文化闡釋的情形下，也節節飆漲，聲勢驚人。

二○○六年三月，紐約蘇富比拍賣公司，成立專業部門，拍賣中國當代藝術作品，舉辦「中國前衛、觀念繪畫」拍賣會，市場反應異常熱烈，當代畫家張曉剛的《血緣：同志第一百二十號》，拍出九七‧九二萬美元的高價（加佣金折合人民幣約八九○‧七萬元）。宣告了西方藝術禿鷹，開始介入並爭奪中國當代藝術的詮釋權與評價權。這些藝術禿鷹，從一九九五年，紐約藝術大崩盤後，就看準了中國現當代藝術市場，是一塊尚待開發的處女地，於是立刻進入北京藝術市場，從事當代繪畫的收購與佈局，經過十年的儲備，看準了中國買家只問市場不問學術的弱點，開始在繪畫利潤上，對中國當代藝術，進行掠奪式的炒作。

西方藝術品炒作行家與金主，發現中國新興藝術市場的參與者及購買者，對當代藝術源流、美學理論、品味知識與藝術市場規律，均極度缺乏了解，既不自覺學習，也無興趣深究，正好是藝術浮面炒作的天堂。中國當代藝術市場，對這些西方藝術禿鷹來說，恰好是任人宰割的肥羊，可以先環伺，再套誘，後分食。這種炒作拍賣過熱的榮景，於二○○九年到達高峰；中國當代藝術「藏家」尤倫斯（Guy Ullens）通過他二○○七年在北京建立的尤倫斯當代藝術中心（簡稱UCCA），開始拍賣他過去十幾年來

所蒐購的作品，引起許多有識之士的憂慮，擔心中國當代藝術市場的惡性循環現象，會在今後幾年間，提早來到。

（二）中篇：如何掌握文化藝術的詮釋權與評估權

事實上，如果當代藝術市場結構健全的話，其穩定的程度，當與經濟景氣的大環境，相互配合，不可能在一兩年內，就循環一次。而健全的藝術市場之結構為何？這還要從十九世紀末，西方資本主義市場的發展說起。

十八世紀中葉，科技發明送出，中產階級興起，歐洲王權衰落，貴族也漸漸隨之勢微，藝術品開始由皇室貴冑之家，向四處流動，古董店與拍賣會也隨之活躍非常。在此之前，藝術文化的詮釋權與評估權，是掌握在皇親貴族，或擁有貴族意識形態的評論家手中。中產階級出現後，隨著政治制度的改變，藝術的詮釋權與評估權，也發生了轉移現象。

例如最早實施中產階級代議政治的英國倫敦，不但是歐洲議會政治的發源地，也是中產階級藝術品味的塑造者。英國在一二一五年通過《大憲章》（Magna Carta），逼迫

王權下放；一六八八年，通過《權利法案》（Bill of Right），一六八九年完成了「光榮革命」，徹底鞏固了以中產階級為主的資本主義式代議政權，培養了以中產階級貿易為主的新興藝術品味。

新的社會情況帶來了新的審美活動，英國律師艾施摩里（Elias Ashmole 1617-1692）率先以行動迎接新時代，將他多年來的「珍奇藏品」（curiosities）全數捐贈給牛津大學，在一六八三年正式成立艾施摩林博物館（Ashmolean Museum），聘請普拉特（Robert Plot）為第一任館長（keeper），成為世界上第一所大學博物館。到了十九世紀，該館又成為收藏「拉斐爾前派」（Pre-Raphaelite）繪畫的重鎮，對當時的繪畫研究，貢獻很大。[2]

接下來，一七五九年，大英帝國併吞加拿大，同時成立大英博物館，作為英國博物館與美術館的典範。此外，出生於十八世紀的英國詩人如布雷克（William Blake 1757-1827）、華次華滋（William Wordsworth 1770-1850）、出生於十九世紀的美學家如羅斯金（John Ruskin 1819-1900）、佩特（Walter Pater 1839-1894），都成了新興藝術品味的代言人、評論家與推廣者。

至於整個歐洲，尤其是內陸國家，要等到一七八九年法國大革命後，才在博物館及美術館方面，慢慢有所進展。例如，羅浮宮美術館遲至一七九三年才成立並對外開放。

其他各國要等到十九世紀中期，「中產階級」政經變革大獲全勝，才真正開始為整個歐洲社會，帶來藝術品味的轉向。此後，各類博物館與美術館，紛紛成立，並出版期刊、學報，認真詮釋評價古今美術，貢獻良多。

「中產階級」的出現，造成了各類藝術品的需求量大增，古董店與拍賣會，成了提供高級奢侈品的最佳來源，其需求量增加之快，足以讓歐洲各國，在短時間內形成了各種有組織的藝品買賣同業公會。一直以海外貿易為經濟命脈的荷蘭，最先迎接此一新風，率先開始成立公司，拍賣貨品。而英國倫敦，也早在一七七四年，便有蘇富比（Sotheby's）公司的成立，而佳士得（Christie's）公司則出現於一七六六年，並舉辦了歐洲最早的藝術品拍賣會。這兩家公司，於十九世紀，在日漸增多的畫廊與古董店支撐

2 筆者於一九九三年，曾應文施摩林博物館東方部（成立於一九四九年）主任希拉‧凡可博士之邀，舉辦個展與系列演講，親見該館在崔葛兒（Mary Tregear）與蘇立文（Michael Sullivan）二位教授的支持下，努力研究並收藏現代中國畫，其熱誠心意與專業精神，令人感佩不已。

下，成為全歐洲的指標性拍賣公司；到了二十世紀，更在畫廊、古董店與美術館的配合下，成為橫跨歐、美、亞三大洲的世界性拍賣公司。

拍賣公司的基礎，在社會上各種公私機構或學術單位，能在理論上，提供深刻的文化詮釋；在價值上，提供公正的評估；在實務上，提供健全的畫廊與古董店體系；並積極與擔負社會教育義務的美術館互動。拍賣會整體的成功，建立在美術界各個環節的專業配合與熱情參與。藝術家的美學精神確立與藝術品文化價值之產生，全靠複雜深刻的評論與詮釋體系支撐；藝術家市場地位與藝術品市場估價，則要靠健全公正的評估體系鑑定，二者缺一不可。其理想結構，大體如下：

當代藝術市場的九大環節：

1. 要有筆法、色墨、圖式、造型、思想、內容、歷史感俱傑出深刻的藝術家。

2. 要有眼光獨到，理解力、欣賞力、詮釋力俱不落俗套的收藏家或買家。

3. 要有鑑賞力高超，目光遠大，毅力堅強，銷售能力特強的藝術經紀人或畫廊主持人，不斷發掘藝壇新秀，成為藝術圈重要的意見領袖（opinion leader）。

4. 要有能夠深入淺出介紹傑出藝術家及其藝道的藝評家，不單具備公正不阿、深刻不俗的藝術鑑賞力，同時還有一流的寫作能力，更要有拒絕金錢收買的抗壓力。

5. 要有學養深厚，研究全面，論據紮實，判斷嚴謹，又有獨到洞察力的藝術史家，為當代畫家評估定位，避免被金錢收買或人情干擾。

6. 要有研究客觀深入、詮釋能力獨到的一流美術館，能夠睿智選擇典藏方針、宏觀展示策展能力。最重要的是，要有膽識過人的館長、展覽主任與典藏主任，不輕易受到任何非藝術因素的干擾，主動為重要藝術家及團體舉辦創作大展。

7. 要有美術修養深厚的美術編輯，及製作嚴謹、微觀宏觀兼具的藝術出版社及藝術雜誌，絕不出賣書號、封面及其他版面。

8. 要有良好的美術教育學校，擁有優良完備的圖片、檔案與教材，吸納優良的美術教師與美術教育推動者，聚集一堂，相互觀摩。

9. 要有誠實可靠，不弄虛做假的拍賣市場，建立良好有效的防弊措施及同行共同遵守的自律公約。

偉大的藝術家，是文化自然的結晶，無法培養，無法模倣，更無法取代，百年不能一遇，千年難得一見。不過，這樣的藝術家，即使一旦耀眼出現，人們一時也難以普遍認識他四射的光芒。近視又色盲的大眾，總是需要經過長久時間的教育，與真知慧眼的探照、推崇、指引，才能人云亦云的看到真正的天才。這種例子，在中國有任熊（1823-1857），在西方有梵谷（1853-1890），都是經典教材。

梵谷在二次世界大戰後，聲譽日隆，名滿全球；任熊也要到二十世紀末，才被藝術史家重新發現，受到中外藝術愛好者普遍重視。例如史丹佛大學藝術史博士林似竹（Britta Erickson），便在一九九七年完成以任熊為題的博士論文：*Patronage and Production in the Nineteenth-Century Shanghai Region: Ren Xiong (1823-1857) and His Sponsors*,[3] 對任熊作於二十九歲的蓋世冊頁傑作《大梅山民詩中畫》一百二十圖，有初步的探討。

一國經濟實力的高低，不完全倚仗其經濟運作規模的大小，而在乎其經濟體系的健全與否；一方面能在經濟實務上，不斷向上成長發展；另方面能在經濟原理上，不斷產生獨到論述；例如產生諾貝爾經濟學獎得主，納實務經濟於理論架構之中。同理，一國文化實力之高低，不在乎其歷史是否悠久，而在乎其文化詮釋能力之強弱。有本領不斷

面對新問題，提出新理論，重新深刻闡釋評估傳統與現實狀況的國家，才是真正有文化自信力與自主反省力的國家，這樣才能生生不息，永續發展。如果一個國家，失去文化自我詮釋反省能力，那便會像古埃及文明一般，遇到阿拉伯文化的強勢侵襲，便逐漸自我消亡在歷史洪流之中。

在發現藝術天才的探索隊伍中，以收藏家、藝術經紀人、藝評家的觸鬚，最為敏銳，他們是一國文化教養高低的探測儀。藝術史上許多重要藝術家，都由他們率先發現發掘。特別值得一提的是，在現代藝評家中，現代詩人扮演了重要的腳色。詩人以其前衛性的直覺，在探索現代詩歌藝術之餘，也努力以尖端敏銳知感性（sensibility），介入現代藝評，為現代前衛藝術家，鼓吹吶喊，加油打氣，並聯合現代音樂家一起，創造前衛藝術的氛圍與風潮。

3 筆者在一九八五年，開始研究並收藏任熊，一九九〇年開始公開演講任熊的藝術，一九九六年應史丹佛大學藝術史系之邀，舉行系列任熊藝術講座，二〇〇一年十二月於上海西郊賓館「海上畫派研討會」發表論文，為任熊翻案，並於次年一月應邀在《藝術新聞》雜誌發表〈為任熊翻案〉一文。

▲任熊《披頭女字騎淫虹》《大梅山民詩中畫》冊頁之一（局部），1851年29歲
作，香港私人藏。

在台灣，從六○年代到七○年代所興起的現代藝術運動，詩人余光中與楚戈，便扮演了現代藝術的旗手與鼓手。八十年代初的台灣藝文界，我個人在引介並發展後現代主義觀念上，也率先做過一些微薄的努力。過去二十年來，詩人島子，在大陸後現代藝術觀念的推廣上，也扮演著相同的腳色。4

因為時代與社會的變遷，現代藝術家很難再像米元章、趙孟頫、董其昌那樣，能夠創作、評論、史論、收藏皆具，而且在四方面都有深遠的影響力。但如果四者兼有其二，則不乏佳例可舉。近代墨彩畫家如溥心畬、吳湖帆、黃君璧、張大千、王季遷……等，都是創作與收藏均富，技法與眼光皆高的大師；而陳師曾、徐悲鴻、傅抱石……等，也都是理論與創作兼顧，鑑賞與實務均佳的巨匠。可見繪畫、文章可以互輔，創作、理論可以互助。不過，畫家手中多了一枝生花妙筆，固然可以說理通透深刻，言情多姿動人，但這於畫藝之創作，未必真正有補，辭勝於畫，未必可以救畫；理論絕佳，

4 中國古代重要詩人如唐朝的王維，宋朝的蘇軾、米芾，元朝的趙孟頫，對藝術的理論與評論，貢獻良多，開啟了詩人論藝之門。西方則要到十九世紀前後浪漫派出現時，才有重要詩人介入藝術討論與批評。

不能保證書畫亦妙，這是無可奈何的事。至於不擅為文，而畫識畫藝超群者，亦大有人在，如張大千便是例子。[5]

二次世界大戰後，大學藝術史系開始迅速發展，許多藝術史家在研究古代藝術時，對當代藝術也投入相當心力關注，積極參與新秀藝術家的發掘、研究與評論。藝術史家與藝評家，在談藝時，手法略有不同。藝評家談藝論畫，旨在針對一般讀者，深入淺出，方便說法，冀收循循善誘之功；因此，其行文易流於散文化，在談笑間，慧眼識得英雄，其銳，文筆精彩的藝評家，常能在直覺中，妙指問題核心，在談笑間，慧眼識得英雄，其理中夾有敘事，感性描述往往勝過邏輯分析，主觀結論多於客觀評價。不過，目光敏銳，文筆精彩的藝評家，常能在直覺中，妙指問題核心，在談笑間，慧眼識得英雄，其文其論之佳者，往往讓人為之驚豔。

而藝術史家之文，則嚴謹得多，他言必有據，條理清晰，方法精審，查檢全面，無論是在貫時性的（diachronic）歷史對照，或並時性的（synchronic）平行對比，都有深入詳盡的討論。藝術史家在研究藝術家及其作品時，必定會把下面五點，列為必要檢查點：

1. 構圖章法結構之特色　　　A.與過去對照　　B.與當代比較

2. 筆法墨彩材料之特色　A.與過去對照　B.與當代比較

3. 題材內容構想之特色　A.與過去對照　B.與當代比較

4. 美學思想觀念之特色　A.與過去對照　B.與當代比較

5. 直接或間接反映時代社會之特色　A.與過去對照　B.與當代比較

藝術家或可與其經紀人，合謀炒作畫價，收藏家與藝評家，也可能加入炒作行列，對特定藝術家及其作品，或大加頌揚，或刻意貶低。此時，藝術史家便扮演著仲裁角色，檢驗各種肯定與否定的說法，並提出更完備、更周延、更具有公信力的藝術論點與價值判斷，以供藝術愛好者參考。

藝術史家與藝術市場，多半保持相當程度的客觀距離，不像藝評家那樣，參與較深。不過，如果藝術史家也積極參與市場，與藝評家、藝術經紀人、收藏家聯合起來的

5 大千先生，詩筆不俗，然不多作；晚年定居台北外雙溪環碧庵，與寓居青田街的台灣大學教授國學大師臺靜農先生相友善，來往過從甚密。大千先生知臺老嗜倪元璐書，特以所藏倪書真跡相贈，臺老得之，朝夕揣摩，書藝大進；而此一時期大風堂題畫詩，亦多出自臺老之手。

話，那藝術判斷與價值評估的公信力，便要靠美術館來把守最後防線。

美術館的責任是在對藝術家及作品，進行研究、評估、典藏、維修、展覽、教育……等活動，並保證此六大重點項目的持續開拓與深化。美術館的研究員，與藝術史家最大的不同是，能經常直接面對重要藝術原作與稀世國寶真跡。美術館的功能與目標，是通過系列的嚴謹研究，綜合最新的學術評估成果，藉由典藏一定數量的原作與系統性的展覽，向社會大眾傳播、宣導、教育。

為了舉辦展覽，美術館的職責不單要「主動挑選」及邀請重要藝術家，而且還要以館內典藏或情商借展的方式，依下列五個時期，展出藝術家的代表作品，並做詳盡的解說與闡釋，以展示其誠實無欺的公信力：

1. 早期作品。
2. 由早期過渡到中期的轉捩期作品。
3. 中期作品。
4. 由中期過渡到晚期的轉捩期作品。
5. 晚期作品。

對各個時代的各類重要藝術家，展開嚴謹研究後，美術館以其無可取代的公信力，舉辦該藝術家反映時代的回顧大展。在重要藝術家群中，突顯「劃時代名家」無可取代的地位。在回顧展中，美術館的艱鉅任務是，挑選並深入淺出的解說，何者為「劃時代重要作品」；對極負盛名的藝術家，則以具體作品配合扼要說明，肯定其藝術貢獻；對被忽略的大師，以精深立論，深入淺出的為大眾指出其「代表作品」的重要性，並全面重估其藝術貢獻。凡此種種，一定要有具備非凡膽識的館長、展覽主任、典藏主任與敬業的館員不可，此一團隊的建立，正如一流足球隊的建立一樣，是反映一國文化水準及文化想像力的最佳磅秤。一流美術館與一流足球隊的建立，都對當前文化中國的發展，形成了巨大的挑戰。

美術館還有更重大而長遠的理想工作，那就是廣徵民意，從國家藝術圖像史寶庫中，挑選出一組能夠抓住並凝聚全體公民「文化想像力」的藝術圖像，大力向全世界傳播、介紹、推廣。例如，法國有達文西的《蒙娜麗莎》……，荷蘭有梵谷的《向日葵》……等，義大利有波第切利（Sandro Botticelli 1445-1510）的《春：維納斯的誕生》（Spring, the Birth of Venus）……等，西班牙有維拉斯奎斯（Diego Velázquez 1599-1660）的《宮廷侍女》（Las Meninas）……等，英國有泰納（Joseph Mallord William

Turner 1775-1851）的《雨、蒸氣與速度》（Rain, Steam and Speed）……等，美國有惠斯樂（James McNeill Whistler 1834-1903）的《母親畫像》……等，日本有葛飾北齋（1760-1849）《富嶽三十六景：神奈川沖浪裡》……等，這些畫作，幾乎都已成為世界性的公共藝術知識，大大豐富了人們的美術經驗、審美生活與「文化想像力」。

因此，有公信力、說服力的美術館，是一個國家藝術文化價值的創造者、評估者與傳播者，是一個生產複雜文化資本的「知識工廠」；美術館為一個城市、一個國家所創造的上游精神知識寶庫與下游實質經濟價值，如書籍、旅遊、旅館、餐飲、時裝、家具、設計、拍賣會、畫廊區、藝術家區……等，其總產值是無法估算的。法國的羅浮宮美術館與龐畢度藝術中心，英國的國家畫廊、泰特美術館與泰特現代美術館，美國的大都會美術館、古根漢美術館、惠特尼美術館、現代美術館、華盛頓國家畫廊……等，都是有名的例子。

不過，不論美術館多麼努力四處巡迴展覽其研究成果，仍然受制於時空的束縛，是定點定時的呈現，不像出版品或網路畫廊那樣，可以超越時空，無遠弗屆。因此，良好而有遠見的網路美術主編、美術雜誌編輯與叢書主編，便顯得十分重要了。誠實、公正而有遠見的美術主編，是藝術市場維持健康的防腐劑。博學、公正、思想深刻的藝術叢

書編輯，更是藝術市場長遠發展的糧草庫。

健全的美術出版業，與有活力的美術教育界，相互配合，編輯出適合各級學生閱讀吸收的各種影視網路及平面教材，對藝術審美生活的推展與深化，作用極大。對中小學生來說，藝術圖像記號系統的記憶與建立，與文字記號系統的記憶與建立，同等重要，而且愈早愈好，二者應該是平行進行，相輔相成，形成個人的「文化記憶」基礎。古人云：「左圖右史」，「書畫同源」，正好闡明了中華文化「圖像與文字記號同功」的特質，點出中文思考模式的特色。教育界如能深切體認此一事實，從而在課程設計上，能兼顧文字與圖像教學，對建立有特色的中華教育體系，定當助益良多。

從藝術家到藝術經紀人、收藏家，到藝評家、美術史家，到美術館研究員、美術出版家與主編、美術教育家，可謂環環相扣，相互支援，互相影響。從此一藝術生態體系中，產生出來的巨大詮釋力：諸如審美趣味、審美標準、審美判斷……等，一定會引導出有思想深度、有形式特色、稀有性高的藝術品，在市場上獲得有公信力的重新定位與估價。

▲波第切理《春：維納斯的誕生》1480年35歲作，油彩畫，Uffizi 美術館，佛洛倫
斯（羅青攝）。

（三）下篇：藝術市場的陷阱

藝術品一手交易市場，多半發生在藝術家、經紀人與收藏家之間，可能是藝術家與收藏家直接交易，也可能是收藏家通過藝術經紀人與畫廊，間接購買。一般人總認為，直接向畫家買畫，最為有利，其實不然。藏家收藏藝術品，第一目標，是要收購藝術家的代表作或精品；絕不會只以收藏價低的應酬作品、普通作品為滿足。如果藏家直接到畫室向藝術家買畫的話，那他理性挑選精品的機會，智性討論作品優劣的機會，就會大大的減少。到頭來，畫既沒有好好挑選，畫價又不便當面反覆磋商，最後的結果，反而有可能是藏家在選畫與畫價上，都不能如意盡興。

以正常的藝術交易而言，藏家通過畫廊買畫，最為有利。在畫廊中，藏家可以盡情翻閱有關畫家的資料，大膽問詢或尖銳辯論美學問題，反覆比較討論個別作品的優劣，以及坦白抒發個人的品味偏好。畫廊是藏家廣泛學習鑑賞藝術的最佳場所，是提升品味的進階之處。比起只可遠觀不可近玩的美術館，畫廊提供各種藝品實物，方便觀賞者近距離分析，滿足直接碰觸的慾望，接下來是議價

購藏，直接佔有，朝夕相伴，完成藝術收藏的初步歷程。今後藏品的處理，仍然可以委託畫廊經手，使藏家與畫廊的關係，可以維持好幾個世代。

收藏如要成家，非要在好學深思的基礎上，選擇特定目標，志向專一，實習經年不可，其原則如下：

（一）只收一家之各個時期的各種題材之代表作，努力闡明其創作、理論與時代的深層關係。

（二）只收一種題材，如「美人畫」、「鍾馗畫」……等，鎖定一個時期，如十八、十九世紀，並依編年體系，遍收各家精品，以彰顯畫法、美學與時代社會的變遷。

（三）志向野心大的，可以收藏一兩位或一組過去被大家忽略的畫家，集合他們各個時期各種題材的精品，以便闡明其共同的風格特色與美學特質，然後進一步，致力改寫藝術史，或添補傳統藝術史之不足，證明自己的藝術洞察力與鑑別力。

（四）對古代繪畫鑑別力不足者，可以收藏一組有潛力的當代畫家精品，與當代藝評家與藝術史家，不斷研究、修正、切磋、辯論，耐心印證自己的見解與願景。

上述活動的理想合作者，仍是畫廊或古董店的藝術經紀人。收藏家與經紀人的關

係，是藝術投資的合作股東關係，其關係之維持，應該是長久的，可以綿延祖孫三代。收藏家通過經紀人，蒐集藝術資訊，探討藝術知識，切磋藝術品味，最後購買或出讓藝術品。

因此，畫廊經紀人與藝術家、收藏家的理想關係，應該是合夥人關係，彼此之間，應該以誠相待，不應專事炒作，害人害己。畫廊或古董店對自己所賣出的每一張畫，都應有負責到底的態度。今後此畫的轉讓、拍賣……等事宜，在收取一定的佣金後，畫廊都應主動協助藏家辦理。而畫廊在售畫時，也要挑選買家，不會為眼前近利，把藝術家的畫作，隨意大量拋售給商業炒手，破壞整個藝術市場行情。

以藏買家的立場而言，藝術知識越豐富，欣賞水準越高超，就越不會輕易為了近利，隨意轉讓手中藏畫。這種買家惜售的情形，對畫廊最有利，對整個藝術市場，也會造成良性循環。收藏、收藏，顧名思義，是要買進藝術品，以便長久相隨。收藏家隨時可把藝術品從庫房調出，近觀把玩，盡情欣賞。因此，藏家收藏，絕不會買後立刻轉手出賣，賺取差價而已。一件蟄伏多年的精品，通過畫廊之手，審慎轉賣多次，當會造成畫價不斷上漲的局面，這對畫廊、藝術家及藏家，都有好處，是標準的三贏局面。若是藏家直接送拍，也易拍得高價。

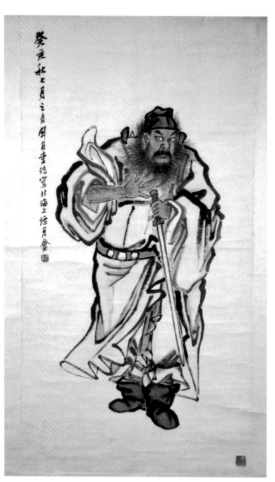

▲ 李銑《鍾馗仗劍天涯圖》，1923年作，紙本墨彩
　立軸，天下樓藏。

理想的狀況是，藏家一旦與某家畫廊，建立了互信互利的關係，此一關係可以維持祖孫數代。此後，同一藏家，在市場上任何地方購買任何藝術品，都可通過他的「關係畫廊」進行，充分運用同行資源優勢，從而獲得最佳的品質與最好的價格。如果，藏家通過「關係畫廊」的運作，仍然無法取得想要購藏的藝術品，那只有通過拍賣市場，以競拍方式取得。

不過，上述一切理想狀況的出現，有一個重要先決條件，那就是畫家的行事作為，內行而理性。畢竟，畫家是畫作與畫價的主宰，畫什麼？怎麼畫？畫多少？價格如何？都由畫家做最後決定。畫家是畫價的最初創造者，也是畫價最終的承接人與維護者。一個畫家，如果放任自己的作品，在市場大量流通，隨意由人壟斷炒作，最後畫價崩盤，出面維持畫價的，只有畫家本人，屆時的慘況，可想而知。

在農業社會時代，品味保守，交通不易，一個畫家好不容易，創造出自家風格，但苦於傳播工具不夠，無法迅速推廣；只有通過弟子的力量，複製師門風格，向外推廣。流傳在外的作品，因天災人禍，惡劣氣候，損失泰半，再加上保存困難及各種意外，而百不傳一，根本無法盡數而完整的，保持作品原樣，代代流傳下去。例如五代北宋名家李成的山水畫，傳到北宋末期米元章時代，才不過一百多年，便已稀若星鳳，一畫難求了。

於是古代畫家只好採取兩種辦法，來克服傳播、推廣、流傳的問題：一是不斷多畫，一畫多本，一稿、二稿、三稿，以多取勝，以冀廣為分布流傳；二是廣授門生徒弟，以忠實傳播師門家法為主要藝術任務。在這種情況下，老師一定要使學生成為自家風格的影印機或再傳者，希望自己所創造的新畫風，能隨徒弟的足跡，四處流傳。因

此，古畫多有副本，或一本多畫，流傳於後。這些畫作，一經商人刻意改款偽造，銳意臨摹響揚，便會造成偽畫滿天下的禍患，對畫家、畫廊、藏家，都是可怕的夢魘。

現代畫家，主張一人一派，一旦有獨特的創作問世，必先彩色精印畫片畫集，數量高達千頁萬冊，圖版逼真，下原跡一等，可以在短時間內，突破時空，分送、寄送、銷售全世界，廣為流傳。現在有了互聯網，傳送圖片於轉瞬之間，即流遍全世界。故現代畫家，不再依靠教授門徒或重複多畫這兩項法寶，來傳播自家之新創畫風。現代畫家每一張創作，皆應獨一無二，不可自我重複，也無需他人模倣。市面如有需要，可購買複製品，或版畫再製品即可。因此量少質精，便成了現代畫家的重要座右銘，畫家、畫廊、藏家，皆不可輕而忽之。而畫家、畫商詳細紀錄畫作的來源與編年，亦成為藝術市場重要工作之一，務必使每一件作品的源頭身分，記載清楚明確。畫作身分傳承，有了完整紀錄，可以省許多日後的真偽爭議，對藝術市場而言，功德無量。

在十九世紀以前，詳細紀錄自家所有創作的畫家，只有戴熙（1801-1860）一人。他的《習苦齋畫絮》，又名《戴文節題畫類編》，共十卷，出版於一八九三年。此書原為戴熙的日記手錄，以題畫跋文為主，后經整理，以「卷冊、大幅、橫幅、立幅、紈扇、雜件」等六項分類編次，幾乎紀錄了戴氏全部畫作，成書付梓，為研究戴畫真偽的最佳

參考，但也為做偽者，提供了基本參考資料。

清代畫家在太平天國之役中，守杭州城而殉國者，只有戴醇士與湯雨生（1778-1853）二人。故此二家之畫，在十九世紀末，特別受到收藏家及骨董商的珍愛，因此偽畫也特多。清末民初時，有古畫販子，專門依據《習苦齋畫絮》中的文字資料，分工製作戴畫，幾可亂真。然細察偽作的畫法與書法，則破綻處處，如要辨偽，也並不困難。

因此《畫絮》又成了最佳辨偽的工具書。二十世紀詳細紀錄自家畫作的畫家僅有陶鏞（1895-1985）一人，他的《冷月畫識》五冊，記載了他大部分的重要精品，值得參考。

畫家依靠學生親朋介紹賣畫，如在自家畫室中進行，難免疲於交接應酬之苦，欠下人情難償之債，費時費事費精神；如交給畫廊經紀人抽成代售，則耳根要清靜許多，樂得擺脫俗事，可以專心作畫。以畫家的觀點看來，要能售畫，當然是多多益善，歡迎各方臻賞選藏。然而，在短期之內，過分集中把畫出售給同一藏家或掮客，也要冒未來遭到大量拋售的風險。理想的狀況是，買畫的藏家，對畫家作品，在形式、內容與美學上，都有一定程度的了解與熱愛，一旦購藏，輕易不肯轉讓。而畫家各個時期的作品，都能分批分時，平均賣出，藏畫於大眾，流傳於社會各地，甚或世界各國，成為國家或世界文化的共同精神財產。

從買家的觀點看，應對藏品的價值，有正確認識的門徑與複雜評估的能力。認識越正確，眼光越長遠，對密藏到手的作品，也就越迷戀珍惜，絕不會為圖一時漲價小利，輕易轉讓。如果有百分之七十的買家，對手中的藏品，鑑賞精到，估價誠實，認真惜售，那藝術市場的繁榮與熱絡是必然的。如果百分之七十的買家，都抱著投機的心態，拚命炒作畫價，左手進右手出，那藝術市場便是一個大起大落、冷熱無常的吃人市場。

最糟糕的情況是，經紀人與部分買家聯手，包買壟斷畫家一定時期的全部作品，指導畫作的內容與方向，以便控制畫價升降。這些藝術掮客，通常是挑選一位尚未出名的年輕藝術家，掌握買斷他近期的全部畫作，透過畫廊或拍賣會，專門從事短期循環式的漲價炒作。他們把年輕畫家一定數量的畫作，分批連環出售，賣出再買回，以梯階調價來支撐不斷漲價的假象，等到畫價翻上數倍、數十倍、數百倍後，開始以比當時市場稍微低一點的價格，分批分處，出清庫底存貨，以便大幅賺取價差；然後，悄悄放棄繼續支撐該畫家的市場價格，任由畫家與其畫價，在市面上自生自滅。

剛過世不久的天才名畫家陳逸飛，便是例子，他生前深受炒作之害，而又有苦說不出，只好放棄繪畫，轉業其他，或拍攝電影，或規劃藝文新區，積勞成疾，英年早逝。

此時，大賺一票的經紀人與買家，可以重起爐灶，另覓一名新進而畫作有「賣相」的年

輕畫家，再度如法泡製一番。反正對藝術販子來說，市場上，價格低賤，志願待宰，等待炒作的年輕畫家，多如過江之鯽，永遠不虞匱乏。

天才藝術家、誠實藝術經紀人、精鑑收藏家是藝術市場上的「創新要素」，而公正藝評家、嚴謹美術史家、慧眼有膽的美術館、遠見有識的美術出版主編，則是藝術市場上不可或缺的「監督要素」，二者相輔相成，保證了藝術市場的平衡運作與發展。

兩組要素之間，共創良好而正面的關係，是維繫正常拍賣市場合理發展的關鍵。任何拍賣市場，如果跳過了「監督要素」的嚴格檢驗，那就是一個容易造成藝術景氣泡沫化的陷阱，一個成熟理性的藝術界，所要極力避免的，就是這種讓人在不知不覺間陷入自我毀滅的愚昧與瘋狂。

上述所言的各項藝術準則，都是朝最理想的狀況，規劃設定，難免有期望陳義過高，迂腐書呆之病，等閒無法輕易完全實踐。然而吾人行事立業，貴在取法乎上，至少也要對「上」的目標與憧憬，有深切的了解。千里之行，始於足下，有了高遠宏大的理想、目標與方向，何愁沒有接近的一天？

如何振興台灣文化藝術創意產業

（一）前言：拍賣會是文創產業的火車頭

二〇一三年七月，台灣唯一的藝文資訊史料刊物《文訊月刊》，為謀永續經營，舉辦了一場文創藝術品拍賣。此次盛會，雖說是該刊初次嘗試，但因顧問指導得法，宣傳推廣到位，目錄編印精良，主辦單位賣力，徵得拍品超過六百餘件，可說是台灣六十多年來藝文作品精英大集合，十分珍貴難得。最後落槌拍出此次全部拍品的百分之九十，可謂功德圓滿，善舉喜事一樁。

不過，等到大家得知，拍賣總金額才區區兩千一百萬元新台幣時，不禁為之錯愕難

過，搖頭不已。因為這種總價，還不到五百萬人民幣，不及普通大陸中青年畫家的一張畫價。其寒酸辛酸之處，令內行人為之唏噓太息。

要知道，一個文化區域的拍賣會，是該地區文創產業的發電機與火車頭之一，更是文創產業的驗收機，應受到文化主管機關的高度重視。該地區最高層次的美學論述力、藝文創造力、批評賞鑑力、展覽詮釋力、以及產品設計行銷力，全都要經過拍賣會的檢驗，慢慢擴散傳佈到世界各地。

二〇一二年五、六月，我先後應倫敦大英博物館及沙奇當代藝術館（Saatchi Gallery），參加「中國墨彩畫展」及「當代中國墨彩畫展」並演講座談，瞭解了一些當前國際文化藝術產業的趨勢。現在看到國內經濟景氣，尤其是文化藝術創意產業，如此不振，感慨甚多，不吐不快。

（二）本世紀世界文創產業大洗牌

我們知道，文化藝術創意產業的九大環節，分別是藝術家、藝術經紀（畫廊）、收藏家、藝評家（文藝獎）、藝術史家、公私美術館（包括大學藝術系所）、藝術出版，

▲英國倫敦沙奇當代藝術館，1985年創立，二十年後，成為英國文創產業的龍頭，捧紅了一連串的當代藝術家如 Anselm Kiefer, Jeff Koons, Robert Gober, Damien Hirst……等。

▲羅青《重新發現桃花源系列》，《二○一二沙奇中國墨彩展》目錄封面：羅青《忽然中國：日出江花紅勝火》二聯屏之一（局部）2009年61歲作。

藝術普及教育、拍賣市場，環環相扣，全都需要創意，缺一不可。

學校美術教育，當以此九大要項為目標，不可偏廢，讓學生各自培養獨特的「創意」項目，發展所長，這樣整個藝術創意產業才能健全成長。因為，不是所有會畫畫、能畫畫、愛畫畫的學生，都有創意，都可以培養成藝術家。其他藝術環節的創意人才培養，也同等重要。若大家一窩蜂爭著要變成肥豬，必定淪為一群病瘦死豬，一籌莫展。

沒有買賣推廣豬肉的，何來料理變化豬肉的？更不必說品鑑享用豬肉佳肴的了。

藝術創意產值出現的過程，是一個以知識生產知識，以知識行銷知識，以知識消費知識的過程。藝術「創意知識」（藝術史與美學）是生產「原料」，也是生產「工具」，更是生產出來的「產品」。推銷產品需要「創意知識」也就是「創意遠見」，消費產品更需要「創意知識與遠見」，這是「藝術創意產業」的核心，其產值隨著「創意知識」的普及、深入，提高而無限量的擴大擴散。

二十世紀初，法國巴黎，因為上述藝術產業九大環節，相對的，比倫敦、芝加哥、紐約、北京、東京更健全且開放，吸引了全世界的藝術家，爭相到巴黎打天下，遂使花都一躍而成世界藝術產業中心，連帶的也使當地「服飾時裝」及其他「藝術相關設計產業」，統統蓬勃發展起來，所創造出來的巨大產值，豈是普通的外銷代工廠可比。巴黎

的美術館、研究者等等，不但欣賞收藏研究法國藝術，也收藏研究全歐洲甚至全世界的藝術，包括中國藝術在內，兼容並蓄，沒有閉關自守。

大家都瞭解，一國一地之人傑奇才，產量有限，而且是以每一百年為單位，多則四五人，少則二三人，無法大量出現。清末「海上畫家」約有四百多人，出名者全都來自外地。像張大千那樣的大天才，要每五百年到一千年，才出現一次。至於胡適之、錢穆、梁實秋那樣的學者，林語堂、高陽、張愛玲、余光中這樣的作家，也都是百年難得一遇的豪傑俊逸，值得全民不斷關愛、紀念並推廣。然而典型雖然高懸在前，後繼卻是十分難覓，定要開闊心胸，敞開大門，吸納全世界的人才，方可使一國一地之人才，源源不絕，承先啟後，永保文化的繁榮昌盛。這種心態，是閉塞孤陋，鼠目寸光的保守鄉土主義者，無法理解，也無能夢見的。

巴黎之所以為巴黎，就是以其能夠海納百川，來者不拒，兼容並蓄，百花齊放。以法國二十世紀現代藝術而言，傑出的名家，來自本地的不多，大都是外國才人的天下……例如梵谷是荷蘭人，畢卡索、達利是西班牙人，夏戈爾、康定斯基是俄國人，各地藝術人才，不斷薈萃於巴黎，使巴黎藝壇永遠蓬勃興盛，這就是花都曾經能以「藝術之都」傲視全球的原因所在。

倫敦不缺作家，文壇長盛不衰，然談到現代藝術，終遜巴黎一籌，無論如何努力辛苦追趕，總是無法超越。美國藝壇的重心，原來在芝加哥，紐約藏家買畫，多在芝城交易。二次世界大戰爆發，拜希特勒之賜，把許多歐洲藝術精英，趕到紐約，與當地的收藏大家和藝術專家，一拍即合，在短短二十年間，一躍而成新興藝術之都，足與巴黎抗衡。東京在紐約之後，於一九八〇年代興起，惜日本人島民心態太重，錯過了自己的黃金十年，失去了與巴黎、紐約爭鋒的大好機會。

反倒是倫敦，在最近二十年來，急起直追，大有後來居上的氣勢。一九九七年英國布萊爾政府提出了「創意產業」（Creative industry）的新觀念，成功的把文化藝術創意，轉化為可行的商業活動。二〇〇〇年，泰特現當代美術館（Tate Modern）以國際化的新形態，出現在觀眾面前，立刻成為現代藝術族群的新寵，取代了一九二九年由收藏家洛克斐勒夫人所創立的紐約現代美術館（MOMA），及一九七七年開館的巴黎畢度現代藝術中心（Centre Pompidou）。逼得這些老館，不得不紛紛閉館，整修擴建，重新出發。

尤其是在二〇〇八年，當沙奇當代藝術館搬遷到倫敦市中心最美的約克公爵花園廣場，並以「中國當代藝術展」主題開幕後，世界當代藝術的重心，似乎終於轉移到了倫敦。

敦。沙奇當代藝術館是由收藏家沙奇（Charles Saatchi）在一九八五年所創立，一九八八年捧紅了達明赫斯特（Damien Hirst），讓他成為全世界最富有的藝術家之首，也是歐洲首富之一，帶動了整個英國當代藝術的發展。

歐洲經濟的心臟德國，在藝術表現上，則是以五年一度的「現當代藝術文獻大展」（Documenta）為主。此一具有遠見的大展，是由藝術家博德（Arnold Bode）一九五五年在小城卡塞爾（Kassel）所創。德國藝術一向落後於美、英、義、法，尤其是在納粹統治前後，更是一蹶不振。二戰結束，德國被美蘇瓜分，年輕人意志消沉，無法抬頭。「文獻大展」從根本做起，以藝術為社會心靈奠基，振興德國文化，經過五十多年的奮鬥，終於在東西德完成統一後，成為世界上舉足輕重的藝術大國，一洗納粹好戰惡名，讓德國人重新光明正大的站了起來。

從一九七〇年開始，德國開始出版《藝術指南》（Kunstkompass），以精密的統計數字，將全球重要藝術市場、藝術家、藝術拍賣、藝博會、雙年展、畫廊，排名排序，並聯合瑞士、奧地利藝術市場，呼風喚雨，儼然以世界藝術龍頭老大自居。

根據《藝術指南》二〇一〇年的統計，佔世界藝術市場大餅前二十名的國家，以德國佔百分之三十一‧七，美國三十一‧二，英國十‧七，法國三‧七，瑞士三‧七，奧

地利二‧七，為前六強。日本排名十八，佔○‧七；泰國排名十九，佔○‧七，印度排名二十，佔○‧七。美國一九九五年的佔有率是四十二‧十五年後，竟然被德國趕過，可見事在人為。

當今，能夠達到世界級藝術家的數目，據《藝術指南》二○一○年的統計如下：

美國排第一：一九七九年時佔五十名，二○一○年，佔二十九名。

德國排第二：一九七九年時佔十一名，二○一○年，佔二十九名。

英國排第三：一九七九年時佔十二名，二○一○年，佔十三名。

法國排第四：一九七九年時佔九名，二○一○年，佔四名。

義大利排第五：一九七九年時佔四名，二○一○年，佔二名。

日本排第十，只有一名，南韓排第十六，也有一名，泰國排二十六，一名，印度排二十八，一名。這個統計，當然是以歐洲為中心，但在亞洲自己的統計出爐前，我們沒有另類說法，可以參考。

以知名的雙年展而言，歐洲每年舉辦得最多，有四十一個；遠東次之，有十九個；北美第三，有十二個。以國家而言，美國還是最多，有十個。中國、英國次之，各有六個。德國有五個，義大利、日本、南韓、西班牙，各有四個。巴西、法國、羅馬尼亞，

各有三個。可見世界各國，都在搶奪藝術發言權及評價權，藉雙年展的機會，在藝術理論、美學理論及藝術評價上，提出鮮明有力的主張，同時也擴展藝術商機。

（三）台灣文創產業在國際上的能見度

台灣的強項在藝博會。二次大戰後，地球村的概念，漸漸形成，藝博會慢慢發展成為藝術市場的主角。從一九六六年開始，全世界由每年一場藝博會，演變到現在，每年近兩百場，在各地各季舉行，吸金能力超強，成為藝術交易的主要戰場之一。當今世界知名的藝博會有四十一個。龍頭老大是在瑞士第三大城巴塞爾舉辦的「巴賽爾藝博會」（Art 39 Basel），以及在美國邁阿密的「巴塞爾大展」。德國科隆第三，美國芝加哥第六，紐約「武庫展」（The Armory Show）第七，巴黎第十四，新加坡第十五，東京第十七。台北排第二十三，在上海（第三十二）之前。因此，辦好並提升台北藝博會，應該是台灣朝野藝術文化界的重要工作之一。可惜台灣主辦藝博會的人才缺乏，不時要借助外力，實在令人汗顏。

以當代藝術博覽會而言，《藝術指南》在二〇〇八年的統計是，美國第一（佔

二十四‧四），瑞士、義大利、中國並列第二（各佔七‧三），德、法、荷、奧並列第三（各佔四‧九）。英國與日本、台灣、新加坡、奧地利、西班牙、葡萄牙、俄國、加拿大、墨西哥、阿根廷等國並列第四（各佔二‧四）。可見台灣的當代藝術，在理念上，雖然乏善可陳，但在跟上潮流形勢的發展上，卻頗有可觀，與世界同步。

以畫廊而言，台灣畫廊的實力也相當強，在世界藝博會上的能見度頗高，質量俱精，可進入前十五名。這要感謝台灣畫廊經紀人的努力拓展與苦心經營。這方面，美國自然是第一，德國（2），義大利（3），法國（4），奧地利（5），日本（6），西班牙（7），英國（8），荷蘭（9），加拿大（10），瑞士（11），中國（12），比利時（13），奧地利（14），都排在台灣前面，南韓則緊跟在後，排名十六。此外其他亞洲國家有新加坡（19），印度（23），以色列（25），北韓（29），印尼（30），香港（34），泰國（37），菲律賓（39），越南（42），馬來西亞（52）。北韓也知道用藝術賺外匯，不單在北京大賣其畫，也積極參加世界各種藝博會，如果將來南北韓統一，藝術前景，不可小覷。

在上述藝術產業鏈中，藝術拍賣是一種以「金錢」為最高表現方法的藝術評價系統。當然，其最終的基礎，還是要根植於批評理論、藝術史學及美學之上。二〇一一

年，世界十大藝術拍賣公司的排名，還是以英國為首，佳士得第一，二‧三億歐元；蘇富比第二，二‧一億歐元。中國在這方面，異軍突起，震驚世界。北京保利拍賣排名第三，○‧八八億歐元；北京嘉德第五，○‧四四億歐元；北京翰海第六，○‧一七億歐元；北京匡時第七，○‧一六億歐元；上海天衡第八，○‧一四億歐元；北京中招國際第十，○‧一億歐元。

中國自一九九三年起，開始有藝術拍賣，二十年後，世界十大藝術拍賣公司，中國就佔了六家，其中還有國營企業，真是難得。無論上述拍賣的金額數字浮誇與否，由拍賣所引爆出中國蘊含的藝術投資潛力，令全球刮目相看。老實說，在大陸藝術拍賣的成長過程中，台灣藏家的貢獻不小。而台灣本身，官民兩方，在這方面的認識，遠見皆不足，沒有好好利用並發展此項資源，在二十年前，把幾家世界級的拍賣公司，全都趕出了台灣，扼殺了拍賣會發展此項資源的生機，實在可惜。

台灣在藝術創意產業的九大環節中，以藝術家最為努力，至於藝評家及文藝獎，則受政治、省籍、派系、人情的干擾太多，成績不彰。過去六十年來所頒發的公私獎項，皆需參與者主動申請，或有關單位推薦，而非主動頒發，目光淺短，格局狹小，若要認真檢驗成果，遺珠明顯甚多，得獎人所發揮的影響力，亦乏善可陳。台灣的藝術出版，

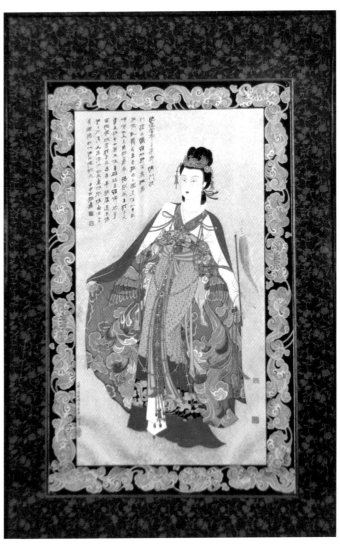

▲張大千《驚才絕艷紅拂女》，1953年55歲作，紙本墨彩鏡心。

近年來也有類似問題，藝術雜誌漸漸變成了廣告的合訂本，只要肯花錢，一切好辦。至於深入探討藝術的長文，一篇也登不出來。

台灣的藝術史家，努力有餘，開創不足，理論吸收運用的廣度與深度，都待加強，見解創新，尤其稀少。理想的狀況是，藝術家、收藏家、藝術經紀、藝評家與藝術史家，甚至於美術館，大家互通聲氣，為台灣藝術，創造出一種或數種旗幟鮮明的發展，一新世人耳目。然而這種事情，只能耐心等待，無法速成驗效。

台灣美術館的大型展覽不少，然傑出的展覽目錄卻不多，能夠創新理論，造成廣大影響的更少。在館藏上，因為各種原因，也無法盡情發揮。例如台灣是藏有張大千精品較多的地方，但各大博物館所藏的大風堂名品，仍嫌不足。例如今春在北京嘉德拍賣的張大千《驚才絕艷紅拂女》，落槌價超過三億六千萬台幣，就是大千生前畫贈前總統府資政張岳軍的。此畫是中國美人畫中，一千年來最重要的作品之一，地位僅次於五代無款的《簪花仕女圖》。歷代美人畫中，只有任熊的美人畫如《麻姑獻壽》、《瑤宮秋扇》，或可與之相抗衡。如此巨跡，在台灣暫留了半個世紀，美術館竟錯失了典藏與展覽的機會，令人扼腕。

（四）台灣迫切需要有公信力及遠見的拍賣會

記得十年前，應邀到大陸參加畫展，看到美術館在研討會上宣傳二十世紀十大墨彩名家，居然以劉海粟為首，其中沒有張大千，也沒有溥心畬、黃君璧與余承堯。我當時就公開表示，張大千遲早會成為十大之首，余承堯也必然會中選入列。現在十年不到，大陸所有的拍賣會，都以推出張大千作品掛帥為榮，可見公道自在人心。

大家都知道，義大利畫家達文西的《蒙娜麗莎》，完成在一五〇三到一五〇六年之間，後來達文西被目光如炬的法蘭西斯一世（1494-1547）請至法國供養，此畫最後遂為法國收藏，永遠離開義大利。法蘭西斯一世不但開創了法國皇室瑰麗的藝術典藏，同時還大力贊助各國傑出藝術家創作，為歐洲文藝復興，貢獻一己之力。該畫於一七九七年在羅浮宮美術館公開展出，兩百多年來，為法國創造的藝術商機與財富，無法估算。

台灣知道台北故宮藏有范寬、李唐的人，沒有幾個，但知道達文西《蒙娜麗莎》在巴黎的，卻比比皆是。這些人，到了巴黎，無論愛好藝術與否，都會特別多留一天，就為去看一眼《蒙娜麗莎》。可見藝術的力量，一旦發揮出來，可以超越時間國界，其中商

機，無遠弗屆。

由是可知，藝術拍賣交易，雖然是藝術九大環節的最後一項，但也是藝術產業最後的把關者，是「最高層級的服務業」，對提升一國的藝術產值，繁榮藝術市場，具有關鍵性的影響。以前大陸畫家，在黨國體制下，一定要參加美術機構，並被官展認可，方能出頭。然而自從民間拍賣興起，雖然弊端叢生，但在無人重視的當代繪畫中，居然捧出了四大天王，而且多半來自民間，完全不需要官展光環加持。這無形中也監督制衡了其他藝術環節的不公或怠惰，瓦解了牢不可破的黨國藝術體制，對大陸藝術整體環境健康多元的發展，有一定程度的激勵與監督作用。

當然，藝術拍賣，應以「誠信與知識」為主，不然，就可能產生炒作哄抬的弊端。不過，要持續炒作成功，也非易事。在知識充分，理性成熟而又有誠信的藝術拍賣市場中，炒作的可行性，不但十分低，而且絕對不智，常常會弄到得不償失。

台灣發展藝術拍賣的黃金時機，在一九九○年代初期，這也是台灣藝術產業的巔峰時刻，當時蘇富比、佳士得，紛紛摩拳擦掌來台卡位。可惜，當時朝野對藝術產業，還不熟悉，白白錯過大好機遇。二○○○年後，民進黨陳水扁當政，政府陷入貪腐怪圈，什麼產業都顧不上，遑論藝術。十五年間，拍賣公司多半轉移撤走，畫廊也紛紛關門歇

業，或出走逃生，有為有守的雄獅畫廊與《雄獅美術》雜誌，更是率先在數年前就關門大吉，藝術家們不得不進入長期度小月的時代，苦熬待變。

近幾年來，朝野凝聚共識，大力發展藝術創意產業，以為台灣尚有相當藝術軟實力做本錢，為藝術界帶來一線翻身的希望。然這一切的努力，似乎都難見立即具體的成果。事實上，台灣的藝術水平，雖然有缺陷，但整體素質與各個環節，都還可以一搏，若能把較弱的藝術拍賣「公信力與知識力」，加強建立起來，藝術產業的榮景，或仍可讓人期待。現在僅存的幾家私人拍賣公司，因為人才與知識有限，公信力無法發揮，還處於實力屢弱的狀態。

當今之計，唯有廣羅世界人才，成立公營藝術拍賣機構，以「知識力」為基礎，朝建立「公信力」邁進，才能刺激私營拍賣會的成長。試想，每年在台灣藝術季中，有畫廊推出重量級的展覽，有世界級的藝博會舉辦，有一流美館的學術大展，加上報紙出版及雜誌的配合，最後以國際拍賣會總結驗收，其成效之廣大深遠，不言可喻。

成立拍賣會的資金不大，人員亦不多，主要在拍賣人才「人格操守、藝術遠見與判斷力」的培養與訓練。最理想的狀況是，有公信力而又對世界開放的藝術拍賣，可以直接檢驗本土藝術產業各個環節，對其體質之強弱與優劣，逐項驗收，可以有效刺激藝術

水平的升級與各個「藝術相關產業」發展。拍賣雖然不是拯救藝術產業的萬靈丹，但卻是一劑強心針，對整個藝術界的活化，對大小藝術家、收藏家、藝評家的激勵與鼓舞，是無與倫比的，超過任何形式的獎杯與讚美。

當然，真正的藝術價值與金錢無涉，拍賣可以使人無限狂熱，也可使人徹底清醒。

相信在朝野、官民、公私的磨合與共識下，一個成熟理性又熱愛藝術的社會，一定會摸索出一條正面大於負面影響的藝術拍賣之道。這樣的「癡想」，未免會令「智者」齒冷，但把一個遲了二十多年的願望，寫出來搏人一笑，也沒有什麼壞處，至多落個「迂腐冬烘」之名而已。

在這個藝術全球化的時代，在世界各國都競相發展藝術創意產業的今天，台灣已有不錯的基礎，如果不把握時機，更上層樓，擴大發展「藝術軟實力」的影響，北京或上海，一定會在不久的將來，繼巴黎、紐約、倫敦之後，成為第四個世界藝術創意產業中心。

藝術鑑賞與投資

前不久（二〇一六年四月五日），張大千（1899-1984）作於一九八二年的潑墨潑彩畫作品《桃源圖》，在香港蘇富比拍賣會上，以十一億新台幣的天價售出，確定了中國古今墨彩畫的投資時代，在二〇一〇年後，成熟出現。

此畫在一九八三年，由英國畫商收藏家兼藝術家修墨士（Hugh Moss 1943-）來台大量購藏拙作期間，同時平價購得。十二年後，以十倍的價錢在香港蘇富比拍賣會上售出。二十年後再次拍售，竟得此百倍天價，事在意料之外，又在意料之中。

中國墨彩畫，成熟於北宋末期，迎來第一次風格爆發；變形於明末清初，迎來第二次風格爆發；再生於清末民初，迎來第三次風格爆發。從十九世紀末至二十世紀，中國農業社會文化於清末民國時期，遭到西洋東洋工業社會的挑戰與掠奪，墨彩畫史上的經

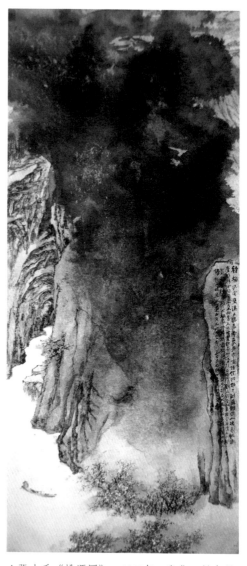

典重寶，破碎流離，散落於世界各國的公私收藏，是為文化災禍；許多精英藝術人才，或被動或主動，也紛紛流寓世界各地，生根發芽，是為文化喪亂。然這也有因禍得福的一面，墨彩畫及墨彩畫家，藉此機緣，開始一步步全面走向世界。

從二十世紀末到二十一世紀初，墨彩畫之風格，開始第四次爆發，由農業而工業而後工業，由內而外，由形而下至形而上，擴及全球，引起東西方美術愛好者、研究者的注意。各國大小美術館的中國墨彩畫部門，不斷舉辦古今墨彩畫研究展，出版專書，回

▲張大千《桃源圖》，1982年84歲作，紙本墨彩立軸。

顧過去，展望未來，見證了歷史性的禍福相依之道；墨彩畫的命運，從此由衰轉盛。現在，古今墨彩畫的研究與收藏，已成全世界愛好藝術人士矚目的焦點，其精品傑作，已非中國文化圈的獨家禁臠。世界於是開始一步步走向墨彩。

在全球資金氾濫，零利率或負利率隨處可見的今天，「藝術投資」成了房地產、股票基金……等投資項目外，一種門檻較高但又不失必要的投資選項。尤其是在高齡化社會退休時段增長的時代，每一個人，在面臨至少長達二三十年的退休生涯規畫時，「藝術投資」應該是一門能夠獲得回報的必修知識。而投資中國墨彩藝術，似乎是適時又不失樂趣的選項。

藝術投資活動，可分為「個人」與「群組」兩種。「個人」藝術投資，完全以個人品味喜好為主，量力而為，不貪多，不炒作，全以個人陶冶性情，涵泳藝海，自得其樂，延年益壽，為最高目標；以贊助藝術活動及藝術家，促進地方藝術文化發展，為次要目標。若所收藏的藝術品或藝術家，日後名聲大噪，畫作增值，則是「意外收穫」，有則隨喜，無則嘉勉，不必在意。

「群組」藝術投資活動，是結合五六同好，共同深入研究，合資收藏，成立收藏團體或美術館籌備處，聘請顧問，有計畫的收藏、展覽、捐贈、買賣、贊助研究，鼓勵創

▲ 西班牙立體派畫家格里斯（Juan Gris 1887-1927）於1921年為康為樂畫像。

新，提拔藝壇新秀，肯定畫界耆老，而其最高目標應該是：改寫藝術史。

在西方，以「個人收藏」成為名家巨富的有許多，其中以德裔猶太人康為樂（Daniel-Henry Kahnweiler 1884-1979）最為有名，他是最先鼓勵幫助畢卡索……等現代畫家成名的畫商收藏家，以一人之力，改寫了西方現代藝術史。康氏家族是歐洲猶太商業世家，康為樂自幼雅好藝術，弄得父子關係破裂，然其在倫敦經營銀行的叔父則大喜過望，認為康家乏藝術專才，在藝術投資上，沒有遠見，對家族事業發展不利。於是出資贊助康為樂至巴黎習藝術，成就他日後在現代繪畫史上非凡功業。

以「群組收藏」成大名的有一九二九年成立的美國紐約

當代藝術市場結構 250

現代美術館（MOMA），其最早的董事會成員有現代畫收藏家愛姪洛克斐勒夫人（Abby Aldrich Rockefeller, wife of John D. Rockefeller, Jr.）及她的閨密好友，收藏家碧利斯夫人（Lillie P. Bliss）和蘇立文夫人（Mary Quinn Sullivan），她們三人在畫商兼美術館主任古德依爾（A. Conger Goodyear）的顧問下，大量低價收藏歐洲印象派及現代派作品，包括梵谷、馬諦斯、畢卡索……等，並大膽聘請剛從哈佛大學藝術研究所結業的年輕藝術史家巴爾（Alfred Hamilton Barr 1902-1981）為首任館長。在此一求知若渴的「群組」努力之下，美國紐約現代美術館（MOMA）成為世界上最重要的現代美術館，與大都會、惠特尼及古根漢等三家私立美術館共同努力，造就紐約取代巴黎，在二次世界大戰後，成為第二個世界藝術中心，享受榮景長達五十年之久。一直到一九九五年，華爾街股市大崩盤後，紐約才慢慢宣告沒落，讓德國、瑞士及倫敦有機可乘，在二十年間，急起直追，與紐約成為三足鼎立之勢。而法國巴黎，則因經濟衰敗，藝術政策漸趨保守，在世界藝術市場的競爭中，已落至七名開外，不再領導世界藝壇風騷。

一九八○年代，日本經濟崛起，一九九○年代，台灣經濟崛起，都有機會發展並參與全球性的藝術市場，可惜台、日同質性太高，封閉排外，缺少對全球性藝術知識的追求與遠見，錯失良機。現在全世界藝術投資團體，都把目光聚焦在北京與上海，紛紛搶

先在兩地設立代表機構，認為中國將成為二十一世紀的世界藝術中心。近來，中國拍賣市場的蓬勃，只是進入國際藝術市場的徵兆。至於最後成敗如何，大家還要拭目以待。

我個人從一九八〇年起，因為常常在世界各地舉辦畫展的關係，開始累積少許資金從事收藏，以中國墨彩畫為主，採「人棄我取」原則，並配合出版研究成果論文十多種，針對藝術史上被忽略的畫家如張中、文伯仁、曾衍東、改琦、任熊、任預、黃山壽、楊渭泉……等，被遺漏的畫派藝術群如「京江畫派」……等，大作翻案文章，一方面改寫中國美學史，同時也改寫了中國繪畫史。至今所收藏的少量書畫，其中或有增值者，與一般收藏家相比，當屬資金少、藏品少、名畫少的四流藏家。然收藏是對藝術作品深刻的鑑賞，是對美學思想深入的了解，對時代文化的複雜重估；因此，收藏對我來說，在改寫美學史與藝術史的樂趣上，在研究的過程與享受的程度上，卻可以大言不慚的自詡為古今罕見，世界一流。

收藏成家

近幾年來，國內經濟起飛，社會富裕，一般國民在衣食住行的品質上，漸漸開始認真講究。衣的方面，除了質料求好以外，還重視設計新穎；食的方面，更是努力求精求細，一飯萬金，毫不吝惜；行的方面，則以轎車代步為高，出租車也成了日常生活的必需品，缺少不得；住的方面，大家在有能力置產購屋之後，對房間內部的裝潢，也開始用心起來，使得室內裝修業，突然大發利市，進步神速。

然而，有經濟能力改善生活環境是一回事，能不能用金錢提高生活品質，又是另一回事。我們現在常看到許多人家把屋子佈置得像餐廳、酒吧、舞廳、飯店一般，浪費了昂貴的建材，獲得了傖俗的效果。這好比把歌星登台的服裝，當做家常便服來穿；更好像用了西裝外套的料子，來製作內衣褲，滑稽可笑，令人噴飯。

老實說，一戶人家的客廳，就是該戶主人精神面貌具體而微的縮影，他的見識氣度、風格品味，大半由其客廳佈置，可以看出。客廳陳設，以溫暖優雅為宜，不宜堆得像雜貨店一樣，讓人目迷五色，頭暈耳鳴。要想使自家客廳佈置能夠清雅得宜的最佳辦法，就是懸掛擺設自己喜愛的藝術品；或使房間色調氣氛，與所陳列的藝術作品相配合；或選擇能夠配合房間的藝術品，適當美化生活空間，讓兩者相得益彰，相輔相成，把主人的慧心及格調，親切的介紹給客人。

以書畫藝品佈置房間，本是中國傳統室內設計的一大重點。惜近半個世紀以來，因戰亂的關係，民生凋敝，生活動盪，大家漸漸失去了鑑賞購買藝術作品的心情及能力。

二三十年前，一般人家裡，多以美女或風景日曆補壁，並無藝術可言；稍稍富裕後，又把電冰箱、電視機或音響，當作客廳的主要裝飾品，令人為之啞然。

近十幾年來，許多人家也開始掛畫上牆，但卻以外銷工藝品及複製品居多，毫無品味可言。五、六年前，國人買畫的風氣慢慢重新萌芽，收藏藝術家真跡的觀念，漸漸開始成長。這對國內藝壇，無疑是一大喜訊。三十年來，政府與民間努力的成果，得以讓藝術家多年來艱苦奮鬥的成就，也得以為大眾賞識擁抱，實在可喜可賀。最近，國內繼物質的十大建設完成後，又有心理建設的口號提出，這正是提升國

內文化水準的契機。我想，心理建設還應該從具體的日常生活做起。欣賞藝術活動，美化居住環境，乃是達成心理建設最基本的手段之一，值得大家重視。

從精神方面來說，收藏藝術作品，不但是為了個人的欣賞娛樂，同時也是一種自我學習、自我教育的方式。我們選擇藝術的過程，就是一種學習提煉美感經驗的過程。一張畫掛在家裡，不但豐富了自己，也在無形中潛移默化了子女，教育了家人親戚及來訪的朋友，一舉數得，何樂不為，其影響是深遠而不著痕跡的。從物質方面來講，藝術品只要是在水準以上的真迹，通常是只有漲價，不會跌價。過去論到金錢保值，大家想到的，只有房屋土地、金銀珠寶，殊不知藝術作品，也有同樣的功能。有時其價錢之上漲，可能還要比其他東西快得多。一個富於藝術收藏的人，既有精神上的收穫，又有物質上的報償，真可謂魚與熊掌兼而得之，豈不美哉。

收藏漸豐，則可傳之子孫或捐獻大眾，日積月累，藝術知識豐富，藝術判斷敏銳，藝術品味高超，越過「好事家」的階段，可以進入收藏家的境界。唐朝張彥遠（815-907），宋朝宋徽宗（1082-1135）、米芾（1051-1107）、王詵（1036-1093）、賈似道（1213-1275）、周密（1232-1298），元朝的「皇姊魯國大長公主」祥哥剌吉（1284-1332）、柯九思（1290-1343）、趙孟頫（1254-1322），都是家傳豐富，又肯努力搜求精

品傑作的大收藏家。

明朝以後，民間職業收藏家漸夥，其中以項子京（1525-1590）最為有名，故宮的藏品，有許多都曾經項氏之手。董其昌（1555-1636）不單是書畫巨匠也是大鑑藏家，地位比一般收藏家還高。此外，如清朝的安儀周（1683-1750?）、王鴻緒（1645-1723）、畢沅（1730-1797）、民初的龐虛齋（1864-1949）、高士奇（1644-1703）、吳湖帆（1894-1968）、張伯駒（1898-1982）、張大千（1899-1983）……等人，也都是名震一時的大收藏家或鑑藏家。由於他們的慧眼鑑別，重金收購，許多無價國寶名跡，得以保留至今，供後代子孫欣賞研究。他們在收藏上努力，肩負起保存發揚國家文化的責任，其功績作用不可謂不大。

關於歷史上收藏家的研究與史料，曾服務於故宮書畫處的余城先生，所知最為精深，希望他能寫一本專書，為這些「文化的保存者」撰史立傳。

以收藏而論，大約可分成兩大類別：一是收藏古代真跡，二是收藏當代作品。然前者所需的財力物力以及鑑賞能力，遠非後者可以比擬；對一般人來說，收藏當代藝術家的作品，是比較穩妥適宜的。近年來，國內藝術市場看好，許多古畫的價錢，比歐美日本還高，造成古物回流的現象，真是值得大家欣喜雀躍。不過，收藏古畫古物常會遇到

真偽難辨的問題，這多半需要專家方能解決。如果我們對鑑定真偽沒有十分的把握，那只好把眼光集中在近現代畫家身上了。

這幾年來，國內以收藏當代畫家作品為主的收藏家也不少；其中有些藏家的收藏方向，頗為專一固定，並不濫收，大有職業收藏家的氣魄。有時候，收藏家也會從藏品之中精選若干，公開展覽，其目的在提倡國內收藏風氣，展示畫家的努力成果，並增加大家對收藏當代作品的信心。相信這些收藏展覽，對國內藏家，是一大鼓勵；對一般民眾，是一項教育；對許多畫家，則是一次自我反省的機會。

收藏家辦收藏展，除了有商業意義外，同時還有藝術批評及改寫歷史的意義。因為，許多畫家的作品，可以在收藏展中得到回顧、比較及重新評價。這對藏家、畫家及看畫的觀眾，都是一件富有教育意義的事。我在這裡真誠祝福所有收藏展覽，都能成功。並能刺激出許多新的收藏家，甚至鑑藏家，一起來為國家的文化建設出一份力量。

〔後記〕
從「彩墨」、「水墨」到「墨彩」

　　民國八十年（1991）初，教育部高級中學人文學科叢書審定委員會，委託台灣師範大學人文教育研究中心，編寫一套通識教育叢書，作為大學一年級新生及高中美術課程的補充教材，其中一冊以藝術欣賞為主。藝術學院美術系、所的教授們，因為教學研究創作繁忙，無人願意接下此一吃力不討好的工作。當時我除了在英語系、所擔任英美詩歌研究及西洋文化概論等科目外，也在美術系、所兼任，教授西洋美學理論課程。於是文學院長便情商指定我來完成此一無法作為升等用的「打雜」出書任務。

　　所幸藝術研究與創作是我的終生愛好及志業，過去二十多年來，西洋文學、比較文學的中英論文及譯介，固然寫了不少，有關中西藝術的中英文章，也累積許多，對付區區一本賞析教材，應該不成問題。況且，我也可趁此機會，把過去

的文章整理編選一番，留個紀錄，於是便爽快答應。兩個月後，一本十三萬字的《水墨之美》編撰完成，分為〈古典篇〉、〈當代篇〉、〈評論篇〉三大卷，由當時的教育部長吳清基作總序，半年後在幼獅文化事業公司出版。

時間匆匆，二十多年過去了，早已退休賦閒在畫室中弄筆調色的我，來往於桃園天下樓與上海花木居之間，又累積了一些有關繪畫、美學及藝術市場的中英理論文章。恰巧，此時文化大學視覺藝術中心與二〇一八年成立的國際策展經紀交流協會，有意開設策展人訓練班，需要教材備用，問計於我。於是我便以半年時間，在《水墨之美》的基礎上，改寫、重編、擴充成一本二十六萬字，不合當前書市流行模式的參考書，準備出版。正在躊躇猶疑之際，幸而獲得九歌出版社總編輯的知音慧眼，大力支持，願意將全書分成《墨彩之美》及《當代藝術市場結構》二冊，不惜工本設計，輔以彩色插圖，精印隆重推出，為久旱的台灣當代墨彩畫論書市，增添一點綠意。

我之所以將當初《水墨之美》的書名，改成《墨彩之美》，是有其美學與實務上的必要。《墨彩之美》分為〈概論篇〉、〈古典篇〉、〈近代篇〉三大卷，詳述中國繪畫從「彩墨畫」、「水墨畫」到「墨彩畫」發展的過程。

中國繪畫在隋唐之前，多半遵循「繪事後素」的原則，把木板、牆壁、絹帛的素底整理完備，再以墨線或炭筆在素底上定稿，然後以重彩覆蓋其上，對應真實彩色世界，完成「寫境」式的創作，可通稱為「彩墨畫」。盛唐之後，以單色水墨變化「造境」為主的美學觀念興起，通過唐末、五代的實驗發展，在北宋達到成熟高峰，「水墨畫」遂成繪畫主流。北宋末期，宋徽宗創建「畫學」，掀起由皇家主導的藝術美學改革，受宋儒「格物致知」思想影響，重新結合「彩墨畫」、「水墨畫」為「墨彩畫」，經過元代趙孟頫「古意」說，明代董其昌「筆墨」論等美學理論加持，使「墨彩畫」不斷展現旺盛生命力，持續發展近千年之久，直到今天，方興未艾，成為世界上唯一能在歷史、觀念、美學、評論、收藏⋯各方面，與西方「油彩畫」對照抗衡的兩大藝術傳統。墨彩畫家隨時代觀念、美學、品味的變化，機動改進墨與彩的質量、調整墨彩在畫中的比例，與世事科技俱進，不斷創新，可大可久，在二十一世紀，已傳遍世界，受到全球藝術愛好者的欣賞、評論、研究與收藏。

在二十世紀六、七十年代，有些反傳統的現代主義畫家，在中西畫史知識不足、美學理論貧乏、毫無實證基礎的錯亂下，臨時綁架「水墨畫」一詞，作為二

次大戰後新興「墨彩畫」的通稱，海峽兩岸藝壇一時不察，以訛傳訛，使用多年，幾乎積非成是。近十數年來，在後現代多元解構觀念下，「水墨畫」一詞的用法，不斷遭到當代墨彩畫家多方質疑，破綻百出，不堪使用，不得不廢而棄之，重新正名為「墨彩畫」。關於這一點，我在書中，有詳盡的討論；對歷代墨彩畫的品評論述標準與美學典範轉移，我更提出全新的看法與詮釋，一洗百年來藝術史、美學史的陳腔濫調。

《當代藝術市場結構》一書分為〈當代墨彩篇〉、〈當代評論篇〉、〈當代市場篇〉三大卷，以當前風行世界的文化創意產業為焦點，探討墨彩畫所承繼的儒家「興」、「遊」美學觀念，如何面對工業與後工業社會，在理論發展、實際創作，及品評標準上，進一步開拓新境。我從文化記號學（cultural semiotics）出發，為「當代墨彩畫」指出一條繪畫語言重建的基礎道路，拋磚引玉，謹供藝術同好參考。

同時對當代墨彩畫史的編寫、畫家的定位、畫作的評價，展覽的策畫，美術館及畫廊的經營，以及藝術市場的拍賣與收藏，我也詳細研討應該注意的重點及容易產生的缺憾，分析當前世界藝術生態的利弊得失，以備有興趣的讀者瀏覽。

當然，上述各種研究的最終目的，還是為了在巴黎、紐約、倫敦之外，關建一個亞洲文化創意產業中心作準備；而其重中之重，端在獨特美學典範的創造發明。

本書可與亞瑟・丹托的《在藝術終結之後：當代藝術與歷史藩籬》（*Arthur C. Danto, After The End of Art, Contemporary Art and The Pale of History*）中譯本（台北：麥田出版社，2004）相互參看。此書是我在師大翻譯研究所任教時，指導學生翻譯的西洋藝術史經典之一。

總而言之，《墨彩之美》、《當代藝術市場結構》二書，算是我正在撰寫的《興遊美學》一書之序曲，敬請大家拭目以待。

九 歌 文 庫　　1　3　0　2

當代藝術市場結構

國家圖書館出版品預行編目 (CIP) 資料

當代藝術市場結構 / 羅青著 . -- 初版 . -- 臺北市 : 九歌 , 2019.04
面 ；　公分 . -- (九歌文庫 ; 1302)
ISBN　978-986-450-227-1(平裝)
1. 水墨畫 2. 畫論
945.6　　　　　　　　　　　　　　　　　　　107021949

作　　者 —— 羅　青
責任編輯 —— 鍾欣純
創 辦 人 —— 蔡文甫
發 行 人 —— 蔡澤玉
出　　版 —— 九歌出版社有限公司
　　　　　　台北市 105 八德路 3 段 12 巷 57 弄 40 號
　　　　　　電話／ 02-25776564 • 傳真／ 02-25789205
　　　　　　郵政劃撥／ 0112295-1

九歌文學網　www.chiuko.com.tw

印　　刷 —— 前進彩藝有限公司
法律顧問 —— 龍躍天律師 • 蕭雄淋律師 • 董安丹律師
初　　版 —— 2019 年 4 月
定　　價 —— 450 元
書　　號 —— F1302
I S B N —— 978-986-450-227-1